그림에 그리다

그림이 그립다

웃음과 풍자로 엮은 현대미술 이야기

장소현

열화당

차례

앞풀이—현대미술 타령

"대중이 현대미술의 어떤 것을 받아들이거나
거부한다는 생각, 또는 대중이 현대미술이나 화가를
비난하고 무시하고 이해하지 못하고 시들게 놓아두고
기를 꺾고 기타 다른 죄를 저지른다는 생각은
단지 낭만적인 허구이며, 씁쓸하고도 달착지근한
전근대적인 감상일 뿐이다. 경기가 끝나고
트로피를 나눠 주고 나서도 훨씬 뒤에야 대중은
무슨 일이 있었는지 겨우 알게 되는 것이다."
—톰 울프

골치아픈 현대미술, 자업자득

이야기판을 벌이기 전에 먼저 몇 가지 설명을 해야겠다. 이른바
현대미술이라는 것의 지금 상태가 매우 복잡다단하게 엉클어져
있기 때문이다.

많은 사람들이 현대미술은 골치아프다고 고개를 젓는다. 그런데, 잘
따지고 보면 그이들이 어려워하는 것은 현대미술이 아니라 오늘의
미술, 지금의 미술, 동시대의 미술이다. 영어에서 모던 아트(Modern
Art)와 컨템퍼러리 아트(Contemporary Art)를 구분하는 것처럼,
우리도 시대를 좀더 잘게 쪼갤 필요가 있다.

이른바 현대미술은 백 년 넘는 세월을 견디는 동안 많은 부분이 이미 고전으로 뿌리를 내렸고, 그런 작품들은 대중의 폭넓은 사랑을 받고 있다. 고흐나 샤갈 같은 작가의 작품전에 몇 십만의 관람객이 몰리는 것도 그 때문이다. '세계적인 명작의 원화를 볼 기회가 적어서' '단순히 이름값에 눌려서' '문화적 허영심 때문에' 라고 해석해서는 안 될 것이다.

많은 사람들이 고개를 갸우뚱하는 미술은 요사이 미술, 길게 잡는다 해도 전후(戰後) 미술이다. 이 책에서 말하려는 것도 주로 오늘의 미술이 갖는 문제들이다.

물론 오늘의 미술작품들도 이미 상당 부분이 박물관에 소장되었고, 앤디 워홀 같은 스타 작가들의 작품은 엄청나게 비싼 값에 팔리고 있다. 고전으로 만드는 작업이 이미 상당히 진행되었다는 이야기다. 그 결과 미술시장에서 앤디 워홀은 피카소보다 더 잘 팔리는 작가로 등극했다. 생존 작가 중에서도 스타가 속속 탄생하고 있다.

그럼에도 불구하고 박물관에 근엄한 모습으로 전시된 이들 작품들은 어딘지 어색하다. 상큼하게 이해하기도 어렵고, '이런 물건(?)들을 모셔 놓기 위해 이렇게 근사한 건물을 지어야 하나' 하는 생각도 든다. 아직 고전이 덜 되었다는 이야기다.

많은 사람들이 현대미술은 어렵고 골치아프다고 불평한다. 물론 미술만 어려운 것이 아니다. 현대시도 제대로 알아먹기 어렵고, 현대음악이나 현대무용도 골치아프다. 그러나, 실험적인 현대시나 전위음악은 문학이나 음악의 작은 한 귀퉁이를 차지하고 있을 뿐, 큰 줄기에는 영향을 미치지 못하는 경우가 대부분이다. 그래서

전문가나 극히 일부 사람들만 관심을 갖는다.

하지만 미술의 경우는 사정이 매우 다르다. 현대미술에서는 새롭지 않으면 생존할 수가 없다. 늘 새로워야만 한다. 그리고 새로운 실험이나 경향들이 곧바로 큰 흐름을 이루며 전체의 줄기를 좌우하곤 한다. 어느새 새로운 물줄기가 생겨 있곤 하는 것이다. 난해할수록 더 훌륭한 예술로 대접받는 경우도 적지 않다. 그래서 뒤쫓기가 벅차서 늘 헉헉거리게 되고, 새로운 흐름을 모르면 시대에 뒤처지는 것 같은 조바심이 생기곤 한다. 미술이라는 장르의 구조 자체가 그렇게 생겨먹었다.

현대미술이 골치아픈 흉물(?)이 된 까닭은 우선 예술가들의 자업자득인 면이 강하다.

우선 소통의 문제! 문학, 음악, 연극, 영화 등 다른 분야는 항상 감상하는 사람을 생각하고, 어떻게 하면 효과적으로 소통하여 공감대를 넓히고 감동을 줄 수 있을까 세심하게 배려한다. 그러지 않고는 생존 자체가 불가능하다. 유통구조나 시장의 짜임새가 그렇게 생겨먹었다. 그런데 유독 미술만은 작가 혼자 밀실에서 만들어낸 물건―그들은 이것을 작품이라고 엄숙하게 부른다―을 내던져 놓고는, 알아먹든지 말든지 마음대로 하라는 식이다. 물론 작품을 사 주시는 몇몇 고마운 분에게만 잘 보이면 되는 시장구조에도 원인이 있지만, 근원적으로 미술이라는 장르가 갖는 독선과 폐쇄성, 일방통행도 만만치 않은 문제다.

게다가 늘 시대를 앞서 가야 하기 때문에 뒤통수와 엉덩이만 보일 뿐이다. 미술의 생얼굴 표정을 자세히 본 사람은 미술판

패거리들밖에 없다. 말로는 늘 소통이니 감동이니 떠들면서도,
미술가들은 늘 자기들끼리만 통하는 암호로 장벽을 쌓아 왔다. 어떤
의미에서 현대미술은 에스페란토 같다. 누구나 알 수 있을 것
같으면서 사실은 아무도 모르는 에스페란토. 어찌 보면 예술가들과
민간인(?)은 다른 세계에 사는 별개의 인종인지도 모른다. 물론
평등한 관계도 아니다.

그러니 어렵고 골치아플 수밖에. 자업자득!

물론, 감상하는 민간인들의 닫힌 마음도 큰 문제다. 잘못된 교육으로
인해 일그러져 굳어져 버린 고정관념. 미술이란 과연 무엇인가.

미술에 대한 고정관념

많은 사람들이 미술에 대해 잘못된 고정관념을 지니고 있다. 그
고정관념들은 뒤틀린 우리의 미술교육으로 인해, 어딘가가 막히고
찌그러진 미술구조로 인해, 또는 현대미술의 변천과정에서 어쩔 수
없이 생겨난 것들이다.

예를 들어서 '그림'이라는 낱말에 묻어 있는 고정관념에 대해
생각해 보자.

"저 푸른 초원 위에 그림 같은 집을 짓고…." 그 옛날 추억의
인기가수가 짜리몽땅 오동통한 몸을 흔들며 불렀던 노래의 첫
구절이다. 여기서 노래하는 '그림 같은 집'이란 대체 어떤 집을
말하는 것일까.

미술판의 한 인기 실력자(?)가 쓴 미술책 뒤표지에는 "오늘 문득
그림 같은 사랑을 하고 싶다"라는 문구가 유혹적으로 크게 씌어

있다. 그림 같은 사랑? 그게 도대체 어떻게 생긴 사랑인데?

"슈우우웃! 꼴인! 꼬오오리이이이인! 아, 정말 그림처럼 깨끗한 숫이었습니다." 축구 중계의 감격적인 한 장면. '그림' 같은 숫이라고? 도대체 누구의 무슨 그림?

이런 우스갯소리도 있다. "나는 반드시 그림같이 생긴 여자와 결혼하겠다"라고 입버릇처럼 말하는 노총각이 있었다. 멀끔하게 잘생겼고 조건도 무척 좋은 '킹카'인데도 그런 옹고집 때문에 노총각 신세를 못 면하고 있었다. 어느 날 한 친구가 말했다.

"어이, 그림 같은 여자가 있는데 만나 보겠나?"

"정말 그림 같은가?"

"그럼, 진짜 그림 같아! 내가 보장한다구!"

그래서 잔뜩 기대를 가지고 만나 보니, '영 아니올시다'였다. 엄청나게 화가 나서 친구에게 따졌다.

"아니, 그림 같은 여자라더니, 누굴 놀리는 거야!"

"왜, 그림 같은데, 왜 그래?"

"뭐가 어째? 자네 눈에는 저 여자가 그림 같아 보인다는 말인가?"

"응! 피카소 그림 같잖아! 아니면 드 쿠닝 그림 같은가? 윌렘 드 쿠닝이라고 미국 화가 알지?"

이 몇 가지 예에 등장하는 '그림'이라는 낱말에 관한 사람들의 생각은 대충 비슷하게 통한다. 딱 부러지게 말로 표현하기는 어렵지만, 여기서의 그림이란 '아름다운 것' '멋있는 것' '환상적인 것'이라는 식이다. 좀 구체적으로 콕 집어서 말하자면, 노래에 등장하는 '그림 같은 집'이란 이발소에 걸린 풍경화나 달력에 실린

서양의 전원풍경을 담은 사진에 나오는 국적 불명의 집을 말하는
것일 테고, 앞에 말한 책에 나오는 '그림 같은 사랑'이란 글쎄,
샤갈의 몽환적인 분위기, 아니면 모딜리아니나 피카소의 청색시대,
또는 나른한 클림트나… 뭐 그 언저리가 아닐까.

어쨌거나, 오늘날의 화가들이 생각하고 그리는 '그림'과는 큰
차이가 있다. 오늘의 미술은 전혀 그런 식이 아니다. 그러니 문제다.
또한, 보통 사람들이 "그림 잘 그린다"고 할 때 그 뜻은 '실물처럼
보이게 묘사하는 능력' 즉 데생 실력을 말하는 경우가 대부분이다.
이 역시 미술판의 '좋은 작품'이라는 말과는 사뭇 다르다. 많은
미술가들은, 그런 기본적인 기능은 벌써 오래 전에 사진에게 다
넘겨줬다고 생각한다.

결국, 대개의 경우 사람들은 미술가들이 목숨을 걸고 고뇌하는
'미학(美學)의 드넓은 영토' 중 입구 부분의 아주 작은 한 귀퉁이를
미술의 전체 모습으로 잘못 이해하는 고정관념에 사로잡혀 있다는
이야기가 된다.

왜 이런 식의 고정관념이 생긴 걸까. 범인은 우리의 미술환경과
미술교육이다. 나의 '첫 미술 감상'은 저 유명한 밀레의 〈만종〉과
〈이삭줍기〉였다. 이어서 비슷한 종류의 이발소 그림, 달력 그림,
그리고 미술교과서에 실린 조잡하게 인쇄된 세계명작들…. 그런
식이었다. 그리고 미술수업은 그런 명작들을 베껴 그리는 연습으로
메워지곤 했다.

이런 과정을 거치면서 '그림이란 이런 것이다'라는 고정관념이
만들어졌고, 그것이 마음 밑바닥에 찌꺼기로 남아 평생토록

지워지지 않는다. 아마 누구나 비슷비슷할 것이다. 지금도 밀레의
〈만종〉이나 〈이삭줍기〉를 보면 묘하게 아릿한 향수에 젖는다.
그래서 이미 알고 있는 이런 그림들과 생판 다른 미술을 보면 당황할
수밖에 없다. 어, 이런 것도 미술인가?
그런데, 이런 고정관념이 전혀 잘못된 것일까. 전혀 가치가 없는
것일까. 어쩌면 그것이 오히려 미술에 대한 인간의 근원적 욕구와
기대를 담은 것은 아닐까. 실제로 미술의 장구한 역사를 살펴보면
이런 그림의 시대가 대부분이었다. 그렇다면 혹시 이런 그림이
'그림다운 그림'이 아닐까. 그런 시대에 뒤떨어진(?) 생각이 들기도
한다. 하지만 모든 사람들이 이처럼 알아먹기 쉬운 그림만을
좋아하는 것은 아니니, 꼭 그런 것 같지도 않고….
어찌 되었거나, 앞에서 말한 대로 작품을 만들어내는 미술가와 이를
받아들여야 할 대중이 너무 멀리 떨어져 있는 것은 분명한 사실이다.
가까이 하기엔 너무 먼 당신!

"현대미술은 대중이 범접하기 어렵고 대중이 이해하든 말든
아랑곳하지 않는 미술로 변해 가면서 대중과 단절을 겪게 된다."
―김승덕,「미술 제작 커미션의 새로운 접근」

오늘날 미술의 많은 문제들이 바로 여기에서 비롯되는 것이다.
미술의 역사를 살펴보면 어째서 이런 거리가 생겼는지 대충 짐작할
수 있다.
오늘의 미술은 막다른 골목에 꼼짝없이 갇혀 버린 꼴새다. 스스로 판

구덩이에 빠져 허우적거리는 꼴이다. 벗어나려고 이리저리 애를 써 보지만 도무지 활로가 보이지 않는다. '발악'이라고 표현해도 크게 실례가 되지 않을 것 같다. 그 발악에다가 포스트모던이니 뭐니 그럴듯한 문패도 달아 보고, 입심 좋은 평론가들의 화려무쌍한 이론으로 그럴듯하게 포장도 해 보지만, 별로 시원하지도 않고 달라지는 것은 개뿔도 없다.

실제로 사람 죽이는 일 빼고는 미술이란 이름으로 안 해 본 것이 없다. '개념미술'이니 '행위미술'이니 하는 작업들은 참으로 굉장하다. 용감하다. 감탄스럽다.

더 이상 무엇을 어떻게 해야 할지 막막한 판에 이번에는 컴퓨터라는 괴물이 굉장한 속도와 기세로 덮쳐 오고 있다. 오래 전에 '사진(寫眞)'이라는 놈에게 한 방 된통 맞았을 때보다 훨씬 큰 소동이 일어날 것이 분명한데, 뾰족하게 이렇다 할 대책이 없으니 참으로 답답하다. 제갈공명이라도 모셔 와야 할 텐데, 동남풍은 불 기색이 별로 없다.

작가들이 도대체 무엇을 어찌해야 할지 모르는 판이니, 순진한 감상자인 대중들이 그 작품을 보고 뭐가 뭔지 도무지 모르겠다고 푸념하는 것은 지극히 당연한 일이다. 뿌린 대로 거두리라!

현대미술은 왜 어려운가

오늘날의 미술에 대한 가장 큰 불만은 뭐가 뭔지 모르겠다는 것이다. 뭐가 뭔지 도무지 모르겠는데도 대충은 알아먹은 척해야 한다는 것은 괴로운 일이다. 미술이 어려워진 것은, 간단히 말해서

미술가들이 삶과 미술을 분리했기 때문이다.

"19세기에 접어들면서 일반 대중과 화가들 사이에 깊은 간격이
생겨나기 시작하였다. …화가들은 자신을 별다른 인종으로 여기기
시작했고, 긴 머리와 수염을 길렀으며 벨벳이나 코르덴옷을 입었고
챙이 넓은 모자에 느슨한 타이를 맸으며, 일반적으로 소위 '지위가
높고 점잖다'는 친구들의 관습에 대한 경멸을 강조했다. 이러한
상황은 거의 불가피한 것이었다."
—에른스트 곰브리치, 『서양미술사』

이른바 미술의 '독립선언' 이후 미술가들은 '무엇을, 어떻게 그릴
것인가'라는 문제에서 '어떻게'에만 눈길을 돌리게 되었다. '미술은
미술이요, 삶은 삶이다'라는 풍조, 이른바 '예술지상주의' '예술을
위한 예술'이 주된 흐름을 이루면서, 미술은 일방적이고 어려워질
수밖에 없었고, 한번 어려워지기 시작하니까 날이 갈수록 더
골치아파지는 악순환이 거듭되었다.

"미술에 있어서 판독이 문제가 되는 것은 우선 엄청나게 팽창하고
있는 '현대주의의 미술'에서 찾아볼 수 있다. 그것이 어렵고
이해하기 힘들기 때문이다. 왜 어려운가. 무슨 비밀이 있기에,
무엇을 감추고 있기에 어려운가. 마치 '너 이런 것 알고 있니?'
하듯이 제시된 정체 모를 물체, 어쩌면 고도의 전문화된 미술의
지식이나 논리의 한 표현일 것이다. …하여튼 어렵다는 것은 확실한

사실이다. 그것에 관념과 권위가 더해졌을 때, 요사스러운 독소를
뿜어 가며 우리를 미로에서 헤매게 한다."
─민정기, 「〈한씨연대기〉를 그리면서」『현실과 발언』

사실 미술의 소통 문제는 '독립선언' 이전에는 전혀 문제될 것이
없었고, 이미 민중미술에 참여하는 사람들 사이에서 치열하게
논의된 주제다. 이론적으로는 무엇이 문제고, 어떻게 해야 할
것인가에 대해서도 탁월한 의견들이 충분히 나왔다. 더 이야기할
것이 없을 정도다. 그럼에도 불구하고 여전히 미술계는 권위주의의
단단한 성채에 갇혀 있다. 미술가들은 어떻게 하면 그 성채에 들어가
호사를 누릴 수 있을까 궁리하기에 바빴다.
더욱 심각한 것은 미술을 둘러싸고 있는 일그러진 신비주의다.
신비롭게 보이기 위해서는 대중과 적당한 거리를 둬야 한다,
불가근불가원의 거리를. 미술가는 그 줄타기를 잘해야 한다.
'아우라'라는 말에는 음모가 숨겨져 있다. 글쎄 아우도 좋고 형도
좋지만, 우선은 상대방을 조금이라도 생각하는 마음이 급하지
않은가.

미술은 사기다?

"원래 예술이란 게 반이 사기입니다. 속이고 속는 거지요. 사기
중에서도 고등사기입니다. 대중을 얼떨떨하게 만드는 것이
예술이거든요."
백남준(白南準)이 1984년 텔레비전 방영물 「굿모닝 미스터 오웰」을

만들어 성공한 뒤 귀국 인터뷰에서 한 말이다. 보통 사람의 말 같으면야 '씰데없는 소리'라고 그냥 지나쳐 버리고 말겠지만, 당대 세계 최고의 대접을 받는 예술가의 딱 부러지는 말씀이시니 이리저리 곱씹어 보고 또 씹어 보게 된다. 그만큼 파급 효과도 만만치 않은 것 같다. 뉴욕에 사는 소설가 임혜기와의 인터뷰 한 구절을 옮겨 보면 이런 식이다.

—예술은 사기라는 말씀을 하셨는데 예술가는 사기꾼입니까?
"그렇지. 하하. 그런 말을 했지. 요컨대 실생활에 필요도 없는 걸 만드니까 사기라는 거야. 예술이 결국 사기고 눈속임이에요."
—예술의 비(非)실용성이 오히려 가치로 취급되는 것 아닙니까?
"실생활에 필요 없지만 정신적인 필요성 때문에 가치가 있어요. 앞으론 더욱 필요 없는 걸 발견하고 만들 거예요. 무용지기(無用之機)를 만드는 것이 인간생활에 충족을 주니까. 인간은 유동성 동물이라 움직여야 하니까 계속 만들어요. 세상이 부자가 됐으니 필요 없는 걸 만드는 데 주력할 거예요."
—(작품을) 사장(死藏)하면 예술의 영원성은 어떻게 됩니까?
"그건 과거의 미신이야. 인생은 한 번인데 영원은 미신이야. 어차피 내 예술은 타임아트니까 같은 시간을 사는 사람들이 감상하고 이해하면 돼요. 영원한 건 없어."
—『월간조선』2000년 2월호

그가 비디오 아티스트니까 "영원은 미신"이라는 말은 당연한

것인지도 모르겠지만, "실생활에 필요 없는 것을 만드니까 예술은
사기요, 눈속임"이라는 말은 역시 파격적이다. 상징적으로 해석할
여지도 크다.

"미술은 사기다."

백남준이니까 가능한 지독한 반어법이지만, 이 말이 미술의
참모습을 되살펴보는 계기를 만들어 준다는 점에서는 오히려
고맙다. 정말 고맙다. 실제로 오늘날의 미술에는 '사기적인 부분'이
얼마나 많은가! 톰 울프가 그의 명저 『현대미술의 상실』에서
통쾌하게 비꼰 얄궂은 추태들이 지금도 변함없이 기승을 부리며
되풀이되고 있고, 돈의 위력 앞에 속절없이 일그러져 가는 미술
동네의 '꼬라지'를 보면 "미술은 사기다"라는 말은 전혀 반어법이
아니다. 물론 백남준이 그런 뜻으로 한 말은 아니겠지만.

실력만 있으면 세계 미술계에서 성공하고 대접받던 순진한 시절은
이미 오래 전에 지나갔다. 지금은 돈이 만들어낸 제도가 필요에
의해서 미술가를 만들어내는 시대다. 미술도 '당연히' 비즈니스요
상품이다. 몇 퍼센트의 실력에, 몇 퍼센트의 사교술과 자기관리에,
몇 퍼센트의 비즈니스 능력이 있어야 미술가로 출세할 수 있다는
공식이 실제로 통하는 세상이다. '묵묵히 좋은 작품을 제작하노라면
언젠가는 세상이 알아줄 것'이라고 믿는 순정파 작가는, 미안하지만
죽을 때까지 '묵묵히 제작'만 계속해야 할 것이다. 막강하고
딱딱하게 굳어진 미술의 제도가 그런 순정을 허용하지 않는다.
지금은 순정의 시대가 아니다.

같은 비즈니스라고 해도 영화나 음악 같은 '쇼 비즈니스'의 경우,

또는 문학작품에서도 심판관은 어디까지나 대중이다. 철저하게 그들이 심판한다. 결코 호락호락 속지도 않고, 만만하게 주머니에서 돈을 꺼내지도 않는다. 그러나 '미술 비즈니스'에서는 누가 성공의 열쇠를 가지고 있는지가 분명치 않다. 그런 점에서는 아마도 유일한 '순정 지대'가 아닌가 싶다. 한 가지 분명한 것은 대중은 주인공이 아니라는 사실뿐이다.

미술에서 '사기'의 근원은 미술가와 대중 사이에 너무나도 깊고 넓은 골이 파여 있는 데서 비롯된다. 예술적으로도 그렇고 구조적으로도 그렇다. 이 절망적인 골짜기를 무엇으로 메울 것인가가 우리에게 주어진 커다란 숙제다. 참으로 골치아프다. 일찍이 다다 운동의 선두주자 중 한 사람인 트리스탄 차라는 "미술은 이미 중풍에 걸려 있는 상태"라고 준엄한 진단을 내린 바 있다. 그런데 지금까지도 그다지 나은 것 같지 않다. 아니, 더 심하다. 말기 암 환자 정도는 되는 것 같다.

미술은 달리는 자전거처럼 넘어지지 않기 위해서 쉬지 않고 앞으로 달려야만 하는데, 사람들은 전혀 따라올 생각을 하지 않는다. 따라가야 할 필요를 그다지 느끼지 않는다. 예술이 밥 먹여 주는 것도 아니고 미술 모른다고 사는 데 지장이 있는 것도 아니니, 기를 쓰고 따라갈 필요가 없다. 그래서 날이 갈수록 거리가 멀어질 수밖에 없다. 멀어질수록 어렵고 골치아파진다. 그럴수록 문제도 많아진다. 그렇다고 희망이 없는 것은 아니다. 결코 아니다.

근본으로 되돌아가 보면 혹시 열쇠가 있을지도 모른다. 어디서부터 왜 헝클어지기 시작했는지를 참을성있게 찬찬히 찾아보고,

그곳으로 되돌아가서 문제를 풀면 길이 열릴지도 모른다. 그러지
않고는 예술가와 감상하는 보통 사람의 눈높이를 맞출 재간이 없다.
물론 쉬운 일은 아니다.

'미술의 본디 모습은 어떤 것일까' '미술이란 왜 필요한가'
'바람직한 미술이란?' 등을 늘 고민할 것. 그렇게 긴 밤 지새우다
보면 진주보다 더 고운 아침이슬을 만날 수 있을지도…. 아, 물론
미술이 이슬이라는 말은 아니다, 결코 아니다!

그런 의미에서 미술의 본디 모습과 오늘의 '꼬라지'를 더듬어 보는
작업이 필요할 것이다.

그림이 그립다 할미공주 어록 1

"아, 그림이 그립다! 그림다운 그림 말야."

할미공주가 꿈결처럼 신음하듯 말했다. 누군가를, 무언가를 간절히
그리워하는 눈동자로 먼 하늘을 우러르며.

그림다운 그림? 나는 움찔했다. 그 말은 바로 나를 향해 하는
말이라고 여겨졌기 때문이었다.

"그림은 그리움이야. 누군가를, 무언가를 간절히 그리워하는 마음,
그게 바로 그림이지."

할미공주와 나는 바다가 내려다보이는 벼랑 위에 앉아 있었다.
벼랑의 반대쪽에는 드넓은 벌판이 펼쳐져 있었다. 들판은 온통
꽃천지였다. 할미공주는 꽃목걸이라도 만들 셈인지 부지런히
들꽃을 꺾고 있었다. 꺾을 때마다 꽃들에게 마음을 모아 미안하다고
정중하게 인사를 건네면서.

나는 서툴고 불안한 선들과 연필 자국으로 온통 어지러운
스케치북을 신경질적으로 북북 뜯어내 종이비행기를 만들어 바다로
날리고 있었다. 내가 날린 종이비행기는 바다에 빠져 죽었다. 내
그림들도 함께 죽었다. 죽어 마땅한 그림!

저 아래로 바다물결이 노을에 물들어 푸드득푸드득 빛나는 것이
아득하게 보였다. 살아 꿈틀대는 물결. 물은 언제나 살아 있다. 늘
살아 있는 것.

할미공주가 꽃을 꺾으며 혼잣말처럼 흥얼흥얼 노래했다.

"그리움과 외로움은 사촌간이야. 그런데 옛날에, 아주 옛날에
말이지, 그리움과 외로움이 서로 사랑을 해서 결혼을 했거든. 둘
사이에서 태어난 것이 괴로움이야, 즐거움이 아니고 괴로움. 그리고
괴로움은 서러움을 낳고, 서러움은 무서움을 낳고, 무서움은
허무함을 낳고, 허무함은…. 성경책에도 나오지, 누가 누구를 낳고
또 누가 누구를 낳고… 계속 낳는 이야기. 똑같은 거지 뭐."

할미공주가 내게 나타난 것은 엄청난 행운이요, 찬란한 축복이었다.
그이가 나를 구원했다. 그래서 나는 행복했다.
처음 만나던 날 할미공주는 우스갯소리를 많이 했다. 가령,
"불란서에는 생떡 쥐벼룩이라는 글쟁이와 어린 왕자가 있다면
조선에는 이 할미공주가 있단다" "신(GOD)을 뒤집으면
개(DOG)가 되지, 그 반대도 마찬가지야" 따위의.
사실 그런 얘기들은 할미공주와 별로 어울리지 않았다. 나중에
들으니, 혹시라도 처음 만나는 내가 무서워할까 봐 일부러 그랬다는
것이다.
그 무렵 나는 무척이나 지쳐 있었다. 물론 덩그마니 혼자였다.
커다란 바윗덩이처럼 무겁고 완고한 어둠 속 한구석에 젖은
걸레조각처럼 내팽개쳐져 있었다. 타는 듯 목이 마르고 춥고 무섭고
괴롭고 외롭고 그리웠다. 온통 캄캄했다, 늘 그랬던 것처럼.
더는 견딜 수 없어서, 견디기가 싫어서 스스로 목숨을 끊으리라
마음먹었다. 이쯤에서 숨을 멈추리라. '이 벼랑에서 몸을 던지면

종이비행기처럼 가볍게 날아가 바다에 잠기겠지. 어디가 물이고
어디가 하늘인지 모를 그곳에서 영원히 잠들 수 있겠지.'

바로 그때 할미공주가 별처럼 반짝 나타난 것이다.

"난 저 하늘에 있는 용(龍)나라에서 왔단다. 난 공주야, 할미공주.
사람들은 용나라를 그저 작은 별이라고 부르지만 여느 별과는 사뭇
다르단다. 넌 너무 지쳤구나. 피를 너무 많이 흘린 모양이네. 자,
이걸 좀 마셔 봐. 마음이 한결 서늘해질 거야."

할미공주가 건네준 물은 정말 달고 시원했다. 가슴 깊은 곳까지
서늘해지는 느낌.

"혹시, 이게 생명수라는 건가요?"

"아니, 그냥 물이야, 슬픈 물."

"슬픈 물? 물도 슬픈가요?"

"그럼 슬프지. 외롭고 무섭기도 하고. 늘 그런 건 아니지만.
물도 나무도 꽃도 모두 슬프고 외롭고 무서운 거야. 너도 그렇지
않니? 살아 있는 건 다 그래, 살아 있는 건. 그래서 누군가를
그리워하고 사랑도 하고 그러는 거지. 너처럼 그림을 그리기도
하고."

할미공주는 노래하듯 말했다. 그러고는 수줍게 빙긋 웃으며 말했다.

"사실은… 그건 내 젖이란다."

할미공주의 나이는 도무지 어림할 수가 없었다. 동글동글한 얼굴로
생글생글 웃을 때는 갓난아기 같았고, 어떤 때는 아주아주 많이 늙은
할머니 같기도 하고, 내 어머니 또래 같기도 하고, 또 어떤 때는 아주

오래된 편안한 친구 같기도 하고…. 때로는 시를 읊고 노래를 하고,
또 어떤 때는 욕쟁이 할머니처럼 독설을 퍼붓고….

"오래 살았지, 아주 오래 살았어."

"얼마나요?"

"몰라. 우린 그런 거 안 따져. 용나라엔 시간이라는 게 없거든."
할머니는 솔거(率居)의 그림을 직접 봤노라고 말하기도 했다. 뿐만
아니라 동서고금 사통팔달 막힘이 없었다. 정말로 무척 오래 산
모양이었다.

어디에 사는지도 말해 주지 않았다. 그저 먼 하늘을 가리키며,
"저어기"라고만 말했다.

"잘 안 보일 거야, 하늘이 너무 더러워져서. 누가 하늘을 좀 닦아
줬으면 좋겠는데…."
할미공주는 내가 어려울 때마다 나타나곤 했다. 그림자처럼
바람처럼 나타나서, 지쳐 쓰러진 나를 일으켜 세워 주고, 홍건한
피를 닦아 주고, 술에 취해 잠든 나를 깨워 주고, 헝클어진 내 삶을
가지런히 정돈해 주곤 했다. 내 힘으로는 도저히 풀 수 없는
까다로운 문제도 수월하게 풀어 주고, 굳게 잠긴 문도 간단하게 열어
주었다. 엄청난 통증이 침 한 방에 씻은 듯이 가시듯, 할미공주는
무슨 일이든 쉽게 풀었다. 머뭇거림이나 거침이 없었다.

나는 그런 할미공주를 '공주마마'라고 불렀다. 섬겨 모시는 마음이
저절로 우러났기 때문이다. 할미공주는 아름다움의 신(神)일지도
몰랐다. 서양 신화에 나오는 비너스 같은.

나는 작은 비망록을 만들어 공주마마가 지나가는 바람처럼 내뱉은

말씀들을 꼼꼼히 적고, 읽고 또 읽으며 공부하기 시작했다. 공주마마 어록을 만들 생각이었다. 나 혼자 들어서는 안 될 가르침이라고 생각했기 때문에.

그러니까 이 글은 '할미공주 어록'의 일부분인 셈이다. 많은 말씀들 중에서 미술에 관한 말씀들만 간추린 것이다.

할미공주와 나는 가끔 연극을 하며 놀기도 했다. 정말 즐겁고 신바람이 절로 났다.

언젠가 할미공주와 했던 즉흥극은 지금도 생생하게 기억에 남아 있다. 어느 미술작품전 전시장에서 있을 법한 일을 엮은 것으로, 할미공주가 관객 역을, 내가 화가 역을 맡았다.

(그림을 감상하는 관객, 알 수 없다는 듯 고개를 갸우뚱거린다. 수많은 망설임 끝에 간신히 용기를 내어, 작가에게 아주 황송하고 조심스럽게 물어본다.)

"저어… 이 작품의 의미를 여쭈어 보아도 실례가 되지 않을지 대단히 염려가 되지 않는 바 아니오옵니다만….”

(무례한 질문에 기분이 언짢은 듯, 묻는 이를 아래위로 쓰윽 훑어보고는 목에 힘을 잔뜩 주고 간단명료하게 대답하는 작가 선생.)

"아, 어렵게 생각하실 거 없어요. 보이는 대로 느끼시면 됩니다.”

(대답하는 그 짧은 순간에 이미 그림을 살 사람인지 그냥 구경꾼인지에 대한 판단은 끝난다. 그야말로 전광석화!)

"저어… 그러면… 대단히 황송하지만 한 가지만 더 여쭤
보겠는데요. 이 추상화 작품은 제목이 〈고독의 무게를 재는 일곱
가지 방법〉이라고 붙어 있는데, 무식해서 그런지 제 눈에는 아무리
봐도 고독은 안 보이고 오징어하고 문어가 꿈틀거리며 뒤엉켜
싸우는 모습으로 보이는데, 감히 그렇게 해석해도 혹시 실례가 안
되겠습니까?"

(뭐 씁은 표정으로 변하는 작가 선생.)

"아 그야 뭐… 보시는 분 마음대로지요 뭐! 아는 만큼 보이고,
보이는 만큼 사랑하게 되고, 사랑하는 만큼 소유하고 싶어지는
법이니까요."

"아, 그렇습니까? 대단히 고맙습니다. 역시 내 눈이 정확하구만!
히야아, 그 오징어 차암 리어얼하게 잘 그렸다아! 데쳐 먹으면 맛
조옹겠다."

"이거 보세요! 배가 상당히 고프신 모양인데, 밥 먹고 와서 다시
감상하시죠!"

"저어, 대단히 죄송하지만 한 가지만 더 물어봅시다. 미술이라는 거
왜 그렇게 골치아픕니까? 미술이라는 게 원래부터 그렇게 어렵게
생겨먹은 건가요? 인상파나 고흐, 고갱, 모딜리아니, 샤갈, 얌전한
피카소… 우리나라의 이중섭, 박수근… 뭐 그런 정도까지는
그런대로 편안하게 알아먹겠는데, 소위 '현대미술'이라는 건 정말
도무지 뭐가 뭔지 모르겠어요. 어려워요, 너무 어려워! 도대체 왜
그렇게 어려워야 하는 겁니까? 전시회장에 가 봐야 두통약 생각밖에
안 난다니까요. 참, 요샌 무슨 두통약이 잘 듣나요?"

그날의 비망록

체면상 차마 드러내 놓고 말은 못 해도 속으로는 이런 생각을 하는 사람이 무척 많을 것 같다. 전시장에서 근엄한 표정으로 고개를 주억거리며 '작품'을 감상하는 것 같아도, 속마음은 연탄불 위에 올려놓은 오징어처럼 배배 꼬이는 사람도 적지 않을 것이다. 문화인의 고상한 체면상 속앓이로만 그칠 수밖에 없지만 말이다.

미술전시장에서는 좋은 음악회에서 볼 수 있는 편안하고 그윽한 얼굴, 감동적인 책을 읽은 후의 향기롭고 흐뭇한 표정, 연극무대와 교감하며 생동하는 표정… 뭐 그런 표정을 찾기가 정말 힘들다.

이해와 느낌의 차이. 사람들은 그림에서도 본능적으로 뭔가 구체적인 형상을 찾으려 한다. 그렇게 해서 '이해'를 해야 비로소 안심한다.

이해란 무엇인가. 과연 나는 그림을 보고 감동한 적이 단 한 번이라도 있는가.

축생 같은 자들

"회화에 관계되는 예술비평은 하지 마십시오.
그것만이 구원받을 수 있는 길입니다." —폴 세잔

"비평에 귀기울이지 마라. 기울여 봤자 득 될 것 없다."
— 일본의 한 직인(職人)

"현대예술을 말살하지 않으면 안 된다. 이는 즉, 더욱 무엇을
만들어내려고 한다면, 스스로를 죽이지 않으면 안 되는 것이다.
습관 따위는 개에게라도 잡아먹혀라."
—파블로 피카소

"축생 같은 자들 같으니라구! 도무지 천박하기 짝이 없어! 사람을
이토록 처절하게 망신시키다니! 아, 이 나라의 천민자본주의가
이토록 무차별적으로 확산되다니! 이러니 숭례문이 자살할
수밖에."
저명한 미술평론가 예리한(芮理恨) 박사는 어지간히 분기탱천한 것
같았다. 표정부터가 그랬다. 게다가 평소에는 거의 마시지 않던 독한
술을 벌컥벌컥 들이켜는 것을 보면 금방이라도 무슨 일이 터질 것만

같았다. 일촉즉발의 조마조마함.

그러나 그는 선비다운 꼿꼿함을 잃지 않았다. 우리 같으면 쌍욕이 무차별적으로 삼박사일은 족히 작렬했을 텐데, 그의 욕은 기껏해야 '축생 같은 자들' 정도였고, 아무리 심해도 '아메바 같은 인종들'을 넘지 않았다. 과연 선비다웠다. 그는 글자 그대로 '꼿꼿 선비'였다. 그러나 터질 듯 분기탱천한 것은 분명했다. 얼굴에 그렇게 씌어 있었다. 그를 분기탱천 지경으로 몰아넣은 사건의 전모를 간추리면 이러했다.

모 공중파 텔레비전 방송국에서 새로운 경향의 현대미술 작품에 대해서 해설을 좀 해 달라는 출연 요청을 받고, 흐뭇한 마음으로 응한 것이 문제의 발단이었다.

현대미술이라면 무조건 골치아프다며 외면부터 하는 현대인들에게 현대미술의 경향과 작품세계를 알기 쉽게 설명하는 노력이 평론가의 당연한 임무라는 것이 그의 한결같은 소신이었고, 이미 오래 전에 시청률의 노예로 전락해 버린 막강한 공중파 텔레비전이 현대미술 소개에 금쪽같은 시간을 할애한다는 것이 무척 고맙기도 했다. 그러므로 마땅히 출연해야 한다고 생각한 것이다.

게다가, 프로그램의 피디라는 자는 자기들이 다각적으로 검토해 봤는데 예리한 박사밖에는 이 작품들을 명쾌하게 해설해 줄 전문가가 달리 없다는 결론을 내렸노라고 잘라 말했다. 기분이 매우 좋았다.

녹화하는 날, 사랑하는 마누라의 정성스러운 도움을 받아, 전혀 꾸미지 않은 것처럼 자연스럽게 정성껏 꾸미고 전시장으로 갔다.

전시회의 제목은 「제삼세계의 새로운 생명미술」이었다. 피디라는
자가 벽에 걸려 있는 작품들을 가리키며, 한번 둘러보시고 간단하게
해설을 부탁한다고 정중하게 말했다. 선입견 없이 보고 느끼신 대로
말씀해 주시면 고맙겠다는 부탁도 곁들였다. 그래서 일부러 작품에
대한 다른 자료는 일체 준비하지 않았노라고 말했다.

물감을 덕지덕지 처바른, 추상표현주의 근처의 그림들이었다. 꽤 큰
그림들이었다. 그런데, 어딘지 서툴고 거칠기 짝이 없는 데다가,
그리다 만 것 같은 그림이었다. 어쩐 일인지 작가의 서명도 없었다.
제목에서는 새로운 미술이라고 했지만 별로 새로울 것은 없었다.
여기저기서 보아 온 눈에 익은 그림들이었다. 구태여 구분하자면
액션 페인팅이나 추상표현주의 계열의 그렇고 그런 그림들. 그러나
어딘가 야릇한 생명력이 느껴지기는 했다. 뭐랄까, 풋풋한 생명의
생태적 비린내 같은….

'제삼세계의 새로운 미술이라… 제삼세계라면… 아프리카? 아니면
남태평양의 어느 섬나라?'

드디어 카메라가 돌아가기 시작하고, 우리의 미술평론가 예리한
박사는 가능한 한 말랑말랑한 표정과 사근사근한 말투로 조근조근
작품해설을 시작했다.

"네, 보시는 대로 이 작품들에서 우리는 거침없고 자유분방한 표현
본능의 직감적이고 원초적인 분출을 시각적으로 경험할 수
있습니다."

되도록 쉬운 말로 쉽게 설명하리라 마음먹었는데 자기도 모르게
몸에 밴 문자들이 튀어나왔다. 아 괴로워라, 먹물 근성이여!

"우리가 평소에 가지고 있는 '그림이란 이런 것이다'라는 고답적인
고정관념과 거대담론에서 과감하게 벗어나 자유롭고 힘차게 분출된
내적 갈등의 외적 표출… 아름답지 않습니까? 그렇습니다!
자유로움이야말로 현대미술의 가장 중심적이자 핵심적인 화두이며
담론인 것입니다. 자유로움이 곧 현대미술이고, 현대미술은 곧
무한하고 절대적인 자유라고 말씀드려도 크게 틀리지 않겠지요. 아,
여기 이 작품은 제목이 〈생태학적 또는 원초적 행동사유
고찰〉이라고 되어 있는데, 매우 상징적이로군요. 생명에 관한
이야기라고 해석됩니다. 생명! 무척 중요한 담론이지요. 또 한 가지
중요한 특징은, 이 작품들이 모두 작자미상이라는 사실입니다.
의미하는 바가 대단히 큰 특징이 되겠습니다. 제삼세계적이라고나
할까요… 어쩌고저쩌고, 미주알고주알…."
단번에 피디의 오케이 사인이 떨어졌다. 아, 좋습니다. 역시 예리한
박사님의 분석은 예리하시군요! 좋습니다, 베리 베리 굿입니다!
이어서 진행을 맡은 여자 아나운서와의 문답이 이어졌다. 여자가
마이크를 들고 낭창낭창 가까이 다가서자 얄궂은 향기가 물컹했다.
무슨 향수를 뿌렸는지, 킁킁크응….
"박사님 어떠세요, 이 작품들은 그 동안 우리가 흔히 보아 온
작품들과는 분위기나 체취가 사뭇 다른 것 같은데요?"
"그렇지요? 바로 그런 점에서 우리가 제삼세계 미술에 기대를 거는
것이지요."
"구체적으로 어떤 점에서 그렇다는 말씀이신가요?"
"네, 작품들에서 보시는 대로 전체적으로 거칠고 무심한 듯하면서도

섬세하고 반복적인 필치와 생동감 넘치는 마티에르, 이처럼
리드미컬한 반복성은 주술성을 증폭시킵니다. 다시 말하면
종교적이라는 이야기가 되겠지요. 그리고 화면을 자세히 보세요.
이건 붓으로 그린 것이 아닙니다."

"어머! 정말 그러네요."

또 얄궂은 향수 냄새가 물컹! 크응큿큿….

"붓이 아니라 손이나 몸 전체로 만들어낸 조형이죠. 글자 그대로
생명미술이라는 이야기예요. 어때요, 생명의 힘과 비릿한 냄새가
느껴지지 않으세요?"

"아, 정말 그렇군요! 그리고 아까 박사님께서 설명하신 대로
작자미상이라는 점이 눈길을 끄는데요."

"네에! 아주 중요한 점을 예리하게 지적해 주셨습니다. 자신의
이름과 개성, 즉 오만한 개별성을 빼 버리면 성립 자체가 근본적으로
불가능한 현대미술의 태생적 한계를 익명성, 다시 말해 보편성으로
통쾌하게 극복하는 가능성을 제시한 것으로 해석할 수 있겠습니다.
물론 그것은 요사이 젊은 네티즌들 사이에 독버섯처럼 퍼지는
비겁한 익명성과는 본질적으로 차원이 다른 겁니다. 건강하고
겸손한 익명성이죠. 우리나라 민화의 경우도 그렇지 않습니까?
민요도 그렇고…. 작가가 누군지 모르지만 강한 생명력을 가지고
우리 가슴으로 파고들지 않습니까?"

"아, 그렇군요. 박사님 좋은 말씀 대단히 감사합니다. 지금까지
미술평론가 예리한 박사님의 해설로「제삼세계의 새로운
생명미술」을 감상하셨습니다."

그렇게 녹화는 일사천리로, 얄궂은 향수 냄새처럼 기분 좋게 끝났다.

출연료도 넉넉하게 받았다. 물론 출연료보다도, 골치아픈 현대미술을 알기 쉽게 소개했다는 미술평론가적 보람이 컸다.

그런데, 문제는 며칠 후 프로그램이 방영되는 화면에서 화산처럼 터져 나왔다. 문제 화면을 간추려 정리하면 이런 식이었다.

음악과 함께 프로그램 제목이 요란하게 뜨고, 이 방송은 무슨무슨 회사 제공입니다, 광고 또 광고, 지루하게 이어지는 광고, 이어서 여자 아나운서의 시작 멘트와 간단한 주절거림, 카메라는 전시장의 「제삼세계의 새로운 생명미술」이라는 간판을 비추고, 천천히 줌인하여 '제삼세계'라는 글자를 화면에 꽉 차도록 클로즈업!

이어서 카메라가 전시장 안으로 들어가 작품들을 휘이 둘러 보여주고, 심각한 표정으로 작품을 감상하는 관객의 모습, 뭔가를 이해했다는 듯, 또는 전혀 모르겠다는 듯 고개를 끄덕이는 모습을 잠시 클로즈업.

드디어 우리의 미술평론가 예리한 박사의 나긋나긋 조근조근 말랑말랑 친절한 해설이 화면을 채운다. 야, 참 말 잘한다. 그 말씀을 듣고 보니 정말 그렇구나! 옳거니 잘한다, 조옿다!

그러나 바로 다음 순간, 모든 것이 뒤집어졌다. 완벽하게 뒤집혔다. 비극이란 그렇게 느닷없이 닥치는 법!

화면에 그 작품(?)들의 제작 장면이 나오는데, 오 하나님, 맙소사! 작품의 작가는 개와 돼지들이었다. 작자미상의 주인공이 다름 아닌 개 돼지였던 것이다.

돼지우리 바닥에 커다란 화폭을 깔아 놓고, 발과 몸뚱이에 온통

물감태배기를 한 돼지들이 제멋대로 꿀꿀 지나다니며 난장을
치다가, 역시 물감태배기를 한 개를 돼지우리에 집어넣으니 멍멍
꿀꿀 으르렁 꿀꿀꾸울… 우당탕퉁탕 이리로 와그르르 저리로
자르르르 도망가고 쫓아가고 넘어지고 미끄러지고 밟고 밟히고
자빠지고 뒤집히고 엉금엉금 버둥대고 꿀꿀꾸울 멍멍으르렁…
엎치락뒤치락 좌충우돌 동분서주 꽥꽥 으르렁… 이런 생야단이
어디 또 있겠는가!

이른바 '몰래카메라'라는 것이었다.

그러니까, 탁 잘라 말해서 우리의 저명한 미술평론가 예리한
박사께서 개와 돼지의 처절하고 지극히 무질서한 물감패대기
흔적을 앞에 놓고 근엄하고 자상하게 조근조근 해설을 하신 지극히
부조리한 형국이 연출된 것이다. 세상에 이런 개망신이 어디 다시
있으랴! 분기탱천하는 것이 당연한 일! 아무렴, 그렇구말구! 예
박사의 부인은 분하고 서럽고 원통해서 삼박사일 통곡을 했다고
전한다.

그럼에도 불구하고 우리의 예리한 박사는 전혀 예리한 반응을
보이지 않았다. '축생 같은 자들' 이상의 욕설을 하지도 않았다.
가장 심한 표현이 '아메바 같은 종족들'이었다. 아, 거룩하고 찬란한
선비의 참을성이여!

"그거 영국인가 독일에서 오래 전에 했던 장난이잖아! 어디 책에서
읽은 것 같은데… 안 그래?"

"왜 아냐! 표절이라구, 완벽한 표절! 독일에서는 원숭이가 그린
그림을 가지구 장난을 했었지! 뻔뻔스레 표절이나 하구 앉았으니…

천박한 축생들….”

우리의 저명한 미술평론가 예리한 박사는 속에서 타오르는 불을
끄려는 듯 벌컥벌컥 술을 들이켰다.

참고로 문제의 독일 몰래 카메라 내용을 간추리면 이러하다.

기분이 좋아 보이는 침팬지 두 마리가 그린 예술작품을
「제삼세계에서 온 젊은 미개인」전이라는 전시회에 출품한다. 높은
수준의 교양을 갖춘 관람객들은 뭔가를 이해한 듯 아주 진지한
표정을 지으며 감상했고, 예술전문가들은 최고의 찬사로 이 기발한
예술작품들을 칭찬하기에 바빴다. 한 예로 그 지역 시립미술관의
관장은 이렇게 썼다.

“나는 이 그림들에서 젊음의 신선한 패기, 아름다움을 발견한다. 이
그림의 작가는 최소한의 도구, 단지 네 가지 색만 갖고 작업을 하고
있다. 노란색, 초록색, 노란색, 초록색, 그리고 처음엔 파란색을
쓰다가 대칭을 맞추기 위해 위와 아래에 빨간색을 칠했다.
완벽하다.”

완벽한 표절이다. 대한민국에서는 구하기 힘든 침팬지 대신 개
돼지를 동원했을 뿐 나머지는 완벽하게 천박한 표절이다. 참으로
축생 같은 자들!

“사람들이 도대체 날 어떻게 생각하겠어? 개 돼지 수준의 평론가로
취급할 거 아닌가 말이야! 당장에 집에서 울고 있는 마누라는 또
어쩌구! 축생 같은 자들, 아메바 같은 존재들!”

우리의 평론가 예리한 박사는 거의 울면서 말했다. 그러나 가지런히
정돈된 언어의 수준으로 봐서 탱천한 그의 분기가 제대로 폭발한
것은 아님이 분명했다. 아니면 초인적인 참을성을 발휘하고
있는지도 몰랐다.

아마 그럴 것이다. 그러니까 폭발 직전의 고요함 같은… 이렇게
엄청난 참을성으로 품위를 지킬 줄 아는 인간이라면 존경해도 좋은
것이다.

"이제 와서 어쩌겠나? 다 잊어버려! 그냥, 재수가 없어서
지나가다가 돌부리에 걸려 넘어졌다고 생각하라구! 사람들은 금방
잊어버린다구, 금방. 그리고… 내가 알기로 요새는 침팬지는
물론이고 돼지도 그림 그리고, 고양이도 그리고, 하다못해 로봇도
그리는 세상 아닌가! 거 뭐야, 영국의 해럴드 코언이라는 사람이
개발한 '아론'이라는 그림 그리는 로봇도 있고, 우리나라에서도
초상화 그리는 로봇이 개발됐다던데, 그러니까 이젠 미술을
인간만이 독점할 권리는 없는 거지! 안 그래? 그리고 내가 보기에는
예 박사의 해설이 아주 틀린 말도 아니구먼 뭐!"

"그래도 의사와 수의사는 엄연히 다른 거야!"

평론가 예리한 박사가 신음처럼 말했다. 언성이 약간 예리하고
높았다. 그러고는 또 그 독한 술을 벌컥벌컥 들이켰다. 터져 나오는
욕을 술로 막으려는 듯 보였다.

"이봐 천천히 마셔, 술도 잘 못 하는 사람이! 잊어버려, 옛 어른들
말씀이 개하고는 싸우지 말라 하셨거늘."

"알아, 나도 안다구! 개하고 싸우지 말라! 지면 개만도 못한 ×가

되고, 이기면 개보다 더한 ×가 되고, 비기면 개 같은 ×가 된다, 이거 아냐 지금!"

그는 ×를 또박또박 '엑스'라고 정확하게 발음했다. 차마 놈이나 년이라고 발설하지 않았다. 아, 이 정도의 인간이라면 정말 존경할 만하다. 존경해야 마땅하다. '평론가란 본질적으로 고약하고 사나운 싸움꾼이다'라는 고정관념이 전혀 통하지 않는, 이런 인간이라면…. 바로 그 순간 우리의 미술평론가 예리한 박사가 수줍게 내뱉었다.

"쓰이야아앙."

쓰이야아앙? 분명 불어는 아니었다. 그것은 분명코 아름다운 우리말이었다. 아, 아름다운 우리말이여, 쓰이야아앙.

그러고는 거의 인사불성이 되어, 고개를 떨구고는 '쓰이야아앙' 잠이 들었다. 잠결에 중얼거린 그의 말을 오래도록 잊을 수 없다. 잊어서는 안 될 것 같다.

"쓰이야아앙… 그런데 말이야… 솔직히 말하자면 개 돼지가 그린 그 작품들이 현대미술보다 훨씬 나은 구석이 많았다고… 적어도 사기는 안 치니까… 필사적이고 순수한 생명력… 뭐랄까, 첫사랑의 풋풋한 순정 같은… 알겠어? 니들이 순정을 알아? 순정을 아느냐고, 쓰이양! 쓰이양… 현대미술은 너무 어려워! 골치아파, 쓰양!"

우리의 미술평론가 예리한 박사는 잠결에 전혀 뜻밖의 노래도 흥얼거렸다.

"나는 가슴이 두근거려요… 당신만 아세요, 열아홉 살이에요오… 열아홉 순정이래요오… 수줍은 열아홉 살 꿈꾸는 첫사랑을 몰라주나요, 열아홉 순정이래요, 순정이래요오…."

그렇게 잠들어 버린 미술평론가의 모습은 그런대로 귀여웠다.

더럽게 철들지 않고 순수한 것은 언제나 귀여운 법!

니들이 순정을 아느냐? 생각만 하여도 울렁, 보기만 하여도 가슴
울렁거리는 미술의 순정, 첫사랑의 순정을 아느냐구? 그런 그림을
그려 본 적이나 있냐구?

그림을 찾아서 할미공주 어록 2

할미공주는 열심히 비망록을 만드는 내가 기특했는지, 싱긋 웃으며
여러 가지 방법으로 길을 짚어 주곤 했다. 그 가르침은 너무
은근하고 바람처럼 스쳐 지나가는 것이어서, 또 어떤 때는 벼락 치듯
느닷없는 것이어서, 마음을 활짝 열고 귀를 바싹 기울이지 않으면
놓쳐 버리기 일쑤였다. 그래서 늘 몇 겹으로 쳐진 마음의 빗장을
열고, 신경을 곤두세우곤 했다.
그런 내게 할미공주는 농담처럼 말했다.
"아이구, 너무 힘주지 마라, 부러지겠다. 세상 고민 혼자서 다 하는
척하지 말구! 땅이 푸석푸석해야 물이 잘 스미는 법이야,
푸석푸석해야…"
물 흐르듯 하는 공부! 가령 "그림은 그리움이야"라고 말한 날, 집에
돌아와 보니 그 무렵 내가 읽고 있던 책에 빨간 종이쪽지가 꽂혀
있었다. 할미공주의 가르침은 그런 식이었다.
얼른 종이쪽지가 꽂힌 면을 펼쳐, 게걸들린 사람처럼 읽기 시작했다.
꼭 읽어야 할 부분에는 친절하게 밑줄이 쳐 있고, 옆에는 짧은 글이
덧붙어 있었다. 이미 몇 번인가 읽었던 글인데, 다시 읽으니 전혀
새로운 세상이 펼쳐지는 것 같았다. 눈부시게 밝았다.

"그림은 우선 '그림'이라는 의미에 충직해야 한다고 생각합니다.

'그림'은 '그리워함'입니다. 그리움이 있어야 그릴 수 있는
것이지요. 그린다는 것은 그림의 대상과 그리는 사람이 일체가 되는
행위입니다. 대단히 역동적인 관계성의 표현입니다. 나아가 그림은
우리 사회가 그리워하는 것, 우리 시대가 그리워하는 것이
무엇인지를 생각하게 합니다."

"미(美)는 글자 그대로 양(羊)자와 대(大)자의 회의(會意)입니다.
양이 큰 것이 아름다움이라는 것입니다. 고대인들의 생활에 있어서
양은 생활의 모든 것입니다. 생활의 물질적 총체라고 할 수
있습니다. 그러한 양이 무럭무럭 크는 것을 바라볼 때의 심정이 바로
아름다움입니다. 그 흐뭇한 마음, 안도의 마음이 바로 미의 본질이라
할 수 있습니다.
여기서 부언해 두고 싶은 것이 있습니다. '아름다움'이란 우리말의
뜻은 '알 만하다'는 숙지성(熟知性)을 의미한다는 사실입니다.
'모름다움'의 반대가 아름다움입니다. 오래되고, 잘 아는 것이
아름답다는 뜻입니다.
그러나 오늘날은 새로운 것, 잘 모르는 것이 아름다움이 되고
있습니다. 새로운 것이 아니면 결코 아름답지 않다는 것이 오늘의
미의식입니다. 이것은 소위 상품미학의 특징입니다. 오로지 팔기
위해서 만드는 것이 상품이고 팔리기만 하면 되는 것이 상품입니다.
결국 변화 그 자체에 탐닉하는 것이 상품미학의 핵심이 되는
것이지요. 아름다움이 미의 본령이 아니라 모름다움이 미의 본령이
되어 버리는 거꾸로 된 의식이 자리잡는 것이지요."

—신영복, 『강의—나의 동양고전 독법』

이 글 옆에는 "오늘날의 미술이 새로운 것, 잘 모르는 것만 찾아
발광하는 것은, 미술도 상품이기 때문인가?"라는 글이 적혀 있었다.
머리가 띵하고 가슴이 저릿저릿 아팠다.
나는 그 글을 또박또박 비망록에 옮겨 적으며 마음에 새기려 애썼다.
그리고 그리움에 대한 다른 이들의 글도 찾아서 적어 넣었다.

그날의 비망록

그림을 '그리다'와 님을 '그리다'의 '그리다'는 뿌리가 같은 말이다.
'그리다'라는 낱말은 '기리다'와도 이어진다. 그림을 그리는 사람이
그리워하고 오래도록 받들어 기리는 대상은 하늘이다. 하늘은 우리
'사람'을 빚어내고, 삶을 주관하는 조물주요 자연이다. 그러므로,
그림 그리는 이가 참으로 바라는 일은 하늘과 사람을 이어 주는
일이다.
오늘의 미술은 그 성스러운 임무를 저버렸다, 무엄하게도!
'그리다'는 낱말은 '긁는다'는 말이나 '글'이라는 말과도 뿌리가
같다. '그림'과 '글'이 같은 뿌리라는 것은 오늘날의 미술에
시사하는 바가 크다. '글'이란 논리의 세계요, 이해의 세계이기
때문이다. 그럼에도 불구하고 글과 그림은 같은 것이다.
시서화일체(詩書畵一體)!
한편, '사람'은 '살다' '삶' '살림'과 같은 뿌리의 낱말이다.
'사랑'도 같은 뿌리의 말이라 여기고 싶다. 그러니까 사람의 씨알은

사랑이요. 그림은 그 사랑을 그리는 일이다.

그리고 사랑은 뜨거운 것이다. 이를테면 어느 시인의 시처럼.

연탄재 함부로 발로 차지 마라.

너는

누구에게 한 번이라도 뜨거운 사람이었느냐.

―안도현, 「너에게 묻는다」 전문

화가들에게 묻는다. 네가 그린 그림이 단 한 번이라도 사람을 따스하게 해준 적 있느냐? 그리운 하늘 우러러 부끄럽지 않은 적 단 한 번이라도 있느냐?

미술몰입교육

"미술은 우리 시대의 에스페란토다. 누구에게나
통하는 것 같으면서, 결국은 아무도 모르는 암호다."
―무명씨(개똥철학자)

"자아, 결론입니다. 토 달지 마세요! 나 교수께서 맡아 주세요.
기대가 큽니다. 뷰리푸울! 그레잇 익스페엑테이셔언,
크흙크흙크크크으…."
학장님의 결론적인 말씀. 대단히 만족한 듯 우렁찬 웃음소리가
드넓은 방을 울리며 크흙크흙크크크으… 메아리처럼 퍼져 나감.
"제, 제가요?"
"결론적으로 나 교수가 가장 적임자임을 확신합니다. 유 더 롸잇
퍼얼스은!"
"그, 그렇지만…."
"나 교수! 미국에서 공부했고, 학위도 미국에서 따셨죠?"
"네, 엘에이 롱비치대학에서…."
"오, 로옹비취! 길다란 해변! 유씨(UC) 로옹비취! 그레잇,
원더푸울! 게다가 나 교수 이름이 영국이지요? 나영국(羅英國)!
완벽하네요! 퍼어어펙트! 오우 마이 갓, 잇쩌 팬태애스티익 초이스!

45

우리 대학의 첫 영어수업을 나영국 교수님께서 맡으시는 겁니다.
결론입니다, 훌륭한 결론이에요! 토 달지 마세요!"
"하지만 학장님, 미술수업을 영어로 한다는 건 어쩐지 좀…."
"어허, 토 달지 마시라니까! 나랏님의 뜻입니다. 또한 이 대학의
미술대학장이며 장래의 총장인 내 뜻이기도 합니다. 유 노 와라이
민? 토 달지 마세요, 노 토! 아이 돈 라이커 토!"
토 달지 말라는 학장님의 말씀. 그것은 현재의 학장님이자 미래
총장님의 말버릇. '토달마' 라는 별명도 바로 거기에서 나온 것.
토달마! 흙으로 빚은 달마라는 뜻. 학장님은 마치 토달마라는
별명을 위해 태어나신 듯한 분. 모색을 볼작시면 흙으로 대충 빚다가
마구 내동댕이쳐 버린 달마상처럼 똥짤막 오동통 자유분방한
자연주의요, 목소리는 흙으로 빚은 뚝배기 깨지는 소리. 더할 것도
뺄 것도 없는 완벽! 별명이 곧 학장님이요, 학장님이 곧 별명.
"학장님, 목소리 차암 좋으십니다!"
"목소리? 유 키딩 미?"
"아, 아닙니다! 놀리다니요, 무슨 말씀을! 정말로 판소리 하셨으면
국창으로 대성하셨을 목소리예요. 하늘이 내린 수리성입니다,
수리성 아시죠? 거기에 그늘도 있으시고! 그늘 아시죠, 저 유명한
김지하 시인이 최고로 치는 그늘, 흰 그늘, 시김새!"
언젠가 음대 교수 한 분이 무엄하게 그런 아양을 떨다가 된통 박살난
적이 있음.
아무튼 학장님의 웃음소리 또한 대단히 개성적임.
크흙크흙크크크으… 기분이 좋을 때는 뒤에 '끄얼끄얼' 이

따라붙음. 크흙크흙크크크으 끄얼끄얼! 끄얼끄얼 소리가 들리면
평소에 말하기 어려웠던 건의사항을 말할 절호의 기회임. 더 좋으면,
최상급으로 좋으면 그 뒤에 '흐흐흙흙'이 더 붙어서 조금
복잡다단해짐.

참고로, 끄얼끄얼이나 흐흐흙흙 소리는 주로 골프가 잘 맞았을 때
터져 나옴. 따라서 혹시라도 홀인원을 한다면 웃다가 숨이 막혀
절명할 가능성을 완전히 배제할 수는 없음.

토달마 학장님을 사람에 따라서는 흙달마 또는 흑달마라고
부르기도 함. 흑(黑)달마란 얼굴이 유달리 검기 때문. 얼굴이 유달리
검은 것은 허구한 날 골프장에서 세월을 보내기 때문. 분명한
인과관계 성립.

부모 잘 만났다는 단 하나의 이유만으로 무임승차하여, 새파란
나이에 거침없이 학장 자리에 앉은 우리의 토달마 학장님은 진종일
저 푸른 초원에서 골프채 휘두르다가, 문득 지루해지거나 공이 잘 안
맞아서 신경질이 날 때면 뽀르릉 학교로 달려와 토 달지 말라고
호통치는 것이 전부임.

따라서 전반적으로 지루하고 따분한 인생이라고 감히 말할 수 있음.
지루한 까닭은 골프공이 생각처럼 잘 안 맞기 때문. 공이 잘 안 맞는
까닭은 흙으로 대충 빚은 달마처럼 똥짤막 오동통 배뿔록 몸매 때문.
몸매가 그러한 것은 그이의 부모 또한 그러하기 때문. 완벽한
생물학적 유전자적 인과관계 완성!

각설하고, 우리의 토달마 학장님 말씀에 섣불리 토를 달았다가는
무차별적으로 박살날 확률이 대단히 높음. 요주의! 까딱하면

'재러리'가 날아갈 수도 있음.(우리의 토달마 학장님은 재떨이를
재러리라고 발음함. 아마도 미국 사투리인 듯함.)

그럼에도 불구하고 이번 일만큼은 과감하게 토를 달지 않을 수
없다고 나영국 교수는 감히 마음먹음. 느닷없이 미술수업을 영어로
진행하라니!

"저어… 대단히 죄송합니다만, 미술수업을 영어로 하는 것은 낭비가
아닐…."

"오우, 노우! 지금은 세계화시대입니다! 글로우어블라이제이셔언!
미술도 당연히 글로우어블라이제이셔언해야 합니다. 오브코우스!
후로그 인 더 우물, 노 굿! 우물 안의 깨구락지, 이거 곤란해요! 안
됩니다! 나는 우리 학생들이 인터어내셔어너얼 스테이쥐이로
당당하게 뻗어 나가기 위해서는 자신의 작품세계를 잉그을리쉬로
익스으플레인 할 수 있는 국제감각을 길러야 한다고 강력히
주장하는 바입니다, 여러분! 그런 의미에서 나는 나랏님의
영어교육정책을 쌍수를 높이 들어 환영하는 바이올시다. 대학의
사명이 뭡니까? 나랏님을 잘 모시고 받들어 애국하는 것이 대학의
사명인 것입니다, 안 그렇습니까 여러분?"

이상하게 흥분하시는 학장님. 그러나 곧 정신 차리고, 잠시 후
원위치로 돌아오신 학장님.

"그러니까 더 이상 토 달지 말고, 나 교수가 영어수업을 맡으세요.
아, 토 달지 마세요! 스탑 토, 플리이즈!"

옴짝달싹 못하게 대못을 쾅쾅 박는 학장님의 카리스마. 전봇대라면
말씀 한마디로 뽑을 수 있겠지만, 대못 뽑기는 적어도 썩은 이 뽑는

정도의 아픔이 뒤따른다는 사실이 이미 현실로 증명된 바 있음.

"아, 글쎄, 하지만…."

"아, 물론 영어로 강의를 하시면 별도의 특별수당이 지급됩니다. 특별수당 알고 계시죠?"

"그, 그렇습니까? 헌데…."

갑자기 밤안개처럼 좌악 낮게 깔리는 학장님의 목소리. 이럴 때는 조심할 것. 요주의!

"요새 해외 유학파 교수가 참 많죠? 물론 영어 강의가 가능한 분들도 많고요. 우리 학교에도 이력서가 이렇게 쌓여 있어요. 잘 아시죠? 그 많은 해외파 교수들 가운데서 내가 특별히 나 교수에게 기대를 거는 것은…."

잠시 어색한 침묵이 흐른 후, 은근한 목소리로 이어지는 토달마 학장님의 말씀.

"나 교수, 내 꿈이 뭔지 아십니까? 다음 선거에서 금뺏지를… 골프를 통해서 그걸 깨달았어요. 우리 대학의 비약적 발전을 위해서는 금뺏지가… 그런 의미에서 잘 부탁합니다. 지금 우리에게는 능동적으로 정부시책에 부응하는 노력이… 유노 와라이 민? 유 언더스탠 미?"

"하지만 여기가 신라방(新羅坊)도 아니고, 느닷없이…."

"신라방? 오, 그거 새로 생긴 노래방인 모양이죠? 신나게 벗고 노는 노래방?"

"그, 그게 아니고…."

"어때요, 노래방 얘기가 나온 김에 우리 어디 가서 가볍게 한잔?

내가 잘 아는 집이 좀 있지요, 크흙크흙크크크으 끄얼끄얼! 자,
갑시다! 토 달지 마시고! 출바알!"

흙으로 빚은 달마 오뚜기처럼 볼똑 튕겨 일어나 옷을 챙겨 입으며
노래를 흥얼거리는 토달마 학장님.

"돈 워리 비 해피, 우와아 쭉쭉빵빵, 돈 워리 비 해피, 축추욱
파앙파앙."

돈 워리 비 해피? 그래, 옛날 우리네 강아지 이름이 대개 워리나
해피였었지. 개들은 왜, 근심하거나 아니면 행복했을까?

소문에 의하면 부모 잘 만난 덕에 해외 여러 나라에서 학문을
닦았다는 토달마 학장님. 그러나 영어 발음학적으로 고찰하건대
아무래도 제대로 된 '어른쥐족'은 아닌 듯. 그저 흔한 오렌지족인 듯.
그런 생각을 하고 있을 때, 밖을 향해 벼락같이 소리 지르는 학장님.

"미스 킴양아, 차 대기시켜라! 여기 재러리 좀 비워 주고!"

그나저나 이를 어쩐다? 영어로 수업을 한다? 내가?
나영국 교수는 몇 번이고 진실을 있는 그대로 말하려고 노력했지만,
토달마 학장의 토 달지 말라는 대못질에 걸려 기회를 놓치고 말았음.
말하고자 한 내용을 간추리면 다음과 같음.

첫째, 엄숙히 고백하는 바이다. 실은 나는 영어를 못한다. 미국
엘에이에서는 영어 없이 살 수 있다. 말하자면 그곳은 '신라방' 같은
곳이다. 글자 그대로 '서울시 나성구'다.

둘째, 엘에이가 아니더라도 미국에서 미술실기를 공부하는 데는

영어가 그다지 필요하지 않다. 작가는 모든 것을 작품으로 말하면
된다. 구태여 '어른쥐'라고 발음하지 않아도 오렌지 얼마든지 사
먹을 수 있다. 문제의 핵심은 영어가 아니라 화폐다.

셋째, 따라서 나는 영어로 강의를 진행할 능력이 없고, 하고 싶지도
않다. 더 나아가서 미술실기수업을 영어로 하는 것은 전혀
바람직하지 않다고 생각한다.

넷째, 감히 개인적인 의견을 말한다면, 얼마 전까지만 해도 영어
잘하게 하려고 자녀들 혀 수술 시킨 부모들을 때려죽일 것처럼
맹렬하게 비난한 바 있는 우리가 영어몰입교육 타령을 하는 것은
어불성설이라고 생각한다. 나는 차라리 학생들에게 한문을
가르치고 싶다.

다섯째, 영국이라는 내 이름은 부모님께서 지어 주신 단순한
고유명사일 뿐 영어와는 아무런 관계가 없음을 강력하게 주장하는
바이다.

이상과 같은 말을 하고 싶었으나, 커뮤니케이션의 일방통행으로
인하여 실패 및 좌절. 그 바람에 결과적으로는 정반대로 나는 영어를
잘하고, 물론 영어로 강의를 진행할 수 있으며, 하기를 원하며,
그렇게 하는 것이 애국이라고 믿는 것으로 엉뚱한 결론이 나 버림.
그리하여 토달마 학장을 따라 들어간 룸살롱에서도 나영국 교수는
영어 강의 생각과 걱정에 짓눌려 술 맛을 전혀 못 느낌. 믿거나
말거나 옆에 앉은 여자에게 눈길도 주지 않음. 그 결과 나영국
교수는 졸지에 지극히 비인간적인 파렴치한으로 낙인찍힘. 낙인의

근거는, 비교적 젊고 건강한 대한민국 남자가, 그것도 감수성이
남달리 예민해야 할 미술가가 술자리에서 옷을 거의 안 입다시피 한
젊은 쭉쭉빵빵이 육탄공세를 펼치는데 관심조차 주지 않는 것은
상대방의 인격을 심대하게 모독하는 지극히 비인간적인 행위라는
것. 이는 성폭행보다도 오히려 더 죄질이 나쁘다는 것.
따라서 무엄하게도 그러한 파렴치한 행동을 서슴없이 자행한
나영국 교수는 극심하게 오만방자하고 도도하고 건방진
차별주의자이거나, 아니면 금욕주의적 결벽증을 가진 도덕군자일
수밖에 없다는 것. 만약에 도덕군자라면 룸살롱에 들어온 당위성을
설득력있게 제시해야 한다는 것. 이도 저도 아니라면 그는 고자일
수밖에 없다는 것. 혹시 동성애자일지도 모르겠지만 그 밖의 다른
가능성은 원천적으로 성립 불가능하다는 것.
그러나 언제나 사실과 진실은 매우 다른 법. 나 교수의 내면은 전혀
달랐음. 머릿속에 온통 영어 걱정뿐이었음. 트림만 해도 그 걱정이
묻어 나올 지경이었음. 따라서 옆에 앉아 있는 여자는 그저 영어의
S자로만 보였고, 맞은편에서 크흙크흙크크크으 끄얼끄얼 웃어 대며
쭉쭉빵빵 마사지해 주기에 여념 없는 토달마 학장은 그저 작은
콤마(ˎ)로 보일 뿐이었음.
이런 소용돌이 가운데, 나영국 교수의 뇌리를 때리고 지나간 상념 중
한두 가지를 소개하면 다음과 같음.

장면 1.
엘에이 동포 한 사람이 참으로 오랜만에 모국을 방문한다. 제법 큰

사업을 하는 친구의 사무실에 들른다. 반가운 환영의 인사가 분에
넘치게 요란하다.

"야, 마침 잘 왔다! 이거 말이야, 급하게 영어로 번역해야 할 아주
중요한 서류데 말야, 온 김에 자네가 번역 좀 해주라! 미국에서 이십
년 넘게 살았으니 이까짓 것쯤은 식은 죽 먹기겠지 뭐! 내가 술 한잔
거하게 살게! 야아, 하나님께서 구세주를 보내 준 셈이네,
할렐루야!"

엘에이 동포의 답변 어물어물.

"응, 근데 말야… 난 낮엔 영어 안 써! 밤에 배웠거든."

장면 2.

컴퓨터 자동번역기가 곧 나온다더니 왜 아직도 안 나오는 거야!
이거 근무태만이잖아! 자동번역기만 있으면 영어몰입교육인지
개뿔인지도 필요 없을 텐데 말야!

근데, 그 컴퓨터 자동번역기라는 거, 그거 믿을 수 있는 건가?
언젠가 엘에이 시(市)가 자동번역기 때문에 한인사회를 온통 웃음의
도가니로 몰아넣은 적이 있었지. 대체 무슨 일이냐구?

응, 엘에이 시가 예산을 절감한다며 시민들에게 보내는 중요한
공문서를 컴퓨터 자동번역기에 시켜 한글로 번역했는데 말이야, 그
공문서 내용에 'In your case… 어쩌고저쩌고' 하는 문장이 있었거든.

인 유어 케이스(In your case), 그러니까 당신의 경우에는
이러이러하게 된다는 뜻이지. 중학생도 아는 영어 아닌가. 그런데
이걸 컴퓨터가 기발하게 번역해 놓았단 말씀이야. 뭐라고 했냐구?

"너의 상자 안에서(In your case)."

완전 개그콘서트 수준이지. 하긴 뭐 컴퓨터 입장에서는 정직하게
최선을 다한 거겠지만 말야.

더욱 심각한 증상은, 미국 거라면 뭐든 가리지 않고 게걸스럽게
받아먹던 젊은 시절이 되살아나며 얼굴이 벌게지는 것이었음.
그리고 어린 시절 불렀던 그 노랫소리가 귀를 왕왕 울렸음. "헬로
헬로 쪼꼬레또 기브미, 헬로 헬로 먹던 것도 좋아요, 헬로 헬로 씹던
것도 좋아요…."
이런 생각들이 머릿속에서 마구 뒤헝클어지며 콩코드 비행기처럼
오락가락하는데, 이런 가운데서 술 맛이 난다면 그것은 도저히
정상적인 생물체가 아닐 것임. 여자에 관한 문제도 이하 동문이므로
생략.

"Good morning, ladies and gentlemen!"
드디어 영어로 진행하는 나영국 교수의 강의가 시작됨. 첫 영어 강의
시간이라 학생들은 잔뜩 쫄아 있음. 토달마 학장의 특별 조치로
기자들이 몇 명 나왔고, 텔레비전 방송국의 카메라가 돌아가고
있어서 매우 신경이 쓰임.
나영국 교수는 어젯밤을 꼴딱 새우며 준비하여 달달 외운 대사를
유창한 본토발음으로 토해냄. 밤새 공부하며 '도둑 잡아 놓고
오랏줄 꼰다'는 속담의 의미를 실감나게 체험함.
'ladies and gentlemen'이라는 말이 좀 걸렸지만 그냥 넘어가기로 함.

까짓것 좀 틀린들 어떠하리! 그래도 학생들에게 'ladies and gentlemen' 이라고 한 건 좀… 아카데미 시상식도 아니고.

아무튼 나영국 교수의 영어 강의는 진도 앞으로 팍팍!

"Welcome to my English MORIP class. Ehh… From now, let's speak only English. Don't use Korean, OK? Any question?"

의미를 강조하기 위해 칠판에 'MORIP' 이라고 크게 씀. 강의는 그런대로 성공적인 듯. 열심히 외운 보람이 나타나는 것 같아 자못 흐뭇함. 자빠진 김에 쉬어 간다고, 이 참에 영어공부나 착실히 하리라 결심함. 한결 마음이 가벼워짐.

그런데 바로 그 순간, 한 학생이 손을 번쩍 들고 당돌한 질문을 던짐. 굵은 테의 안경을 쓴 학구파 범생이.

"I have a question, sir. I can't understand Morip. What's that mean?"

'어, 그놈 발음이 제법이네! 동포 학생인가?' 예상치 못한 기습 커브볼에 당황하는 나영국 교수. 살려 주세요, 슈퍼맨! 불러라, 부르면 오리라! 언제나 구원의 흑기사는 나타나는 법. 옆에 앉은 학생이 창피하다는 듯 퉁박을 날림.

"짜샤, 몰입이잖아, 몰입! 영어몰입교육도 모르냐? 텔레비전에 이미자 닮은 아줌마가 나와서 열심히 몰입 몰입 했는데 그것도 모르냐? You stupid, Braincan!"

그러나 순순히 물러서지 않는 학구파 범생이.

"얀마, Braincan은 또 뭐냐?"

지지 않고 더 세게 나오는 우리의 흑기사.

"그것도 모르냐, 꼴통이란 말이잖아, 꼴통! 짜샤!"

까르르르르 터지는 웃음바다. 웃음꽃 피는 교실, 명랑한 우리 교실!
그러나 잠시 머뭇거리는 학생들. 왜냐하면 영어로 웃어야 할지,
한국말로 웃어야 할지 몰라서. 아, 걱정도 병이런가, 불쌍키도
하여라!
유창한 본토발음으로 재빨리 사태를 수습하는 나영국 교수.
"OK, everybody. Thank you for very good question! Now, it's time to start
work. Start and good luck."
그 말이 떨어지자 학생들은 오래 기다렸다는 듯 석고 데생을
시작했음. 평소처럼 편안한 자세와 마음가짐으로. 젠장, 석고
데생하는 데 영어가 도대체 왜 필요한 것인지. 너도 몰라, 나도 몰라,
며느리도 몰라, 나랏님만 알아!

* 이 글의 문장이 좀 낯설고 어색한 것은 토달마 학장이 되도록 짧은
문장을 좋아하기 때문에, 그의 입맛에 맞춘 것임. 목구멍이
포도청임. 양해 바람.

지구는 둥글다 할미공주어록 3

"미술이란 게 대체 무슨 말이니? 그거 우리말 아니지?"

"글쎄요, 제가 알기로는 서양말을 일본 사람들이 번역한 말인데
우리도 별 생각 없이 그냥 쓰는 것으로, 철학이니 미학이니 과학이니
뭐니 하는 낱말들이 다 그렇다나 봐요."

"그러게 말이야. 미친 것들!"

할미공주는 가끔 내 작업실에도 불쑥 찾아왔다. 내 그림을 보러
오시는 것이 분명했다. 여기저기 널려 있는 그림들을 안 보는 듯
찬찬히 둘러보고는 바람처럼 불쑥 한마디 던지곤 했다. 아주 작은
소리로 말했는데 내겐 엄청난 벼락처럼 크게 울렸다.

어느 날인가는 그림에 있는 사인을 보고 한마디 했다.

"근데 말야, 왜 이름을 영어로 쓰는 거지, 조선 사람이?"

"그, 그을쎄에… 제 그림은 서양화라서…."

"서양화? 동양 서양이 어디 있어, 지구는 둥그런데! 그런 거 유럽
놈들이 만든 거 아니니? 저 잘났다고 뻐기느라고 만들어낸 헛거야,
허깨비! 난 잘 모르지만 '중섭'이니 '수근'이니 '한바람'이니 그렇게
한글로 쓴 게 좋더라."

"그렇지만 세계화 시대에 맞추려면…."

"세계화? 그럼 아예 이름도 갈아 버리지 그래! 앤디니 마이클이니
잭슨이니 그레고리니 그렇게 말야."

"그렇지만…."

"누가 이름 보니? 그림 보지! 그리구 그 제목이라는 거 말야, 아무리 봐도 도무지 뭐가 뭔지 모를 물건에 제목은 거창하게 〈천지 재창조 이후〉니 〈역사의 흔적 02-007〉이니 〈호모 사피엔스—그 일그러진 욕망의 반대편〉이니, 뭐 그런 식으로 아리송송 황당무계하거나, 아니면 〈무제 114〉〈작품 4989〉… 이런 식으로 무책임하기가 일쑤란 말이야. 요새는 아예 영어나 불어 같은 꼬부랑말을 그냥 일필휘지로 휘갈기는 '쎄련된 작가'도 많더구만, 그것도 세계화 현상인가?"

뭐라고 할 말이 없었다. 온몸이 벌겋게 달아오르고 등허리에 식은땀이 주르르 흘러내렸다.

할미공주가 갑자기 생각난 듯 불쑥 또 한마디 던지고는 바람처럼 횅하니 사라져 버렸다. 도무지 정신이 한 개도 없었다.

"근데 말야, 사람에게는 꽁지뼈가 있잖니. 그 꽁지뼈라는 게 말야, 옛날에 꼬리가 있었던 흔적이니, 아니면 짐승처럼 꼬리가 돋으려는 징조니? 흔적인지 징존지 궁금해."

그날의 비망록 1

"우리가 쇄국정책으로 문호를 개방하지 않고 좁은 시야 속에 헤매고 있을 때 일본은 개화하여 해외문물을 마구 받아들이면서 서둘러 외국어를 일본어로 번역, 대부분을 한문(漢文)과 한자(漢字)로 새로 만들었다. 일본이 이렇게 만든 용어들을 애석하게도 우리는 광복 이후 아직도 쓰고 있다. 그것뿐이 아니다. 요즈음에도 그들은 필요에 의해서 끊임없이 새로운 용어들을 만들어 쓰고 있는데 그것들이

고스란히 우리 신문지상에 나타나고 있다. …학(學), 술(術),
수(手), 물(物), 구(口), 문(文)을 사용한 단어가 많은 것같이
무슨무슨 학(學)이라는 단어도 많고, 또 무슨 술(術)도 많다. 즉,
철학(哲學), 의학(醫學), 미학(美學), 법학(法學), 과학(科學),
예술(藝術), 기술(技術), 미술(美術)… 외 다수… 예술(藝術)이나
공연물(公演物), 무용수(舞踊手), 출입구(出入口)와 같이 글 끝에
붙이는 한자들은 외래어(外來語)를 번역한 것이 아니고 순수한
일본식의 사용방식이다. 그런데 우리 한국인이 아무 거리낌 없이
일상용어로 사용하고 있다. 외래어를 번역할 때, 가령 철학(哲學),
미학(美學), 예술(藝術) 같은 단어를 깊이 생각해 보면
애매모호하기 그지없다. 한자인 철(哲)자 한 글자 속에 무엇이 그리
심오하게 인생(人生), 인간(人間) 그리고 이 세상의 근본적인
진리를 탐구하는 뜻이 담겨 있다는 것인가. 또한 예술이란 과연
무엇을, 어떤 것을 지칭하는 것인지 지극히 애매모호하다.…
철학(哲學)이나 예술(藝術)이라는 추상적인 명칭에 구애받는 것은
어쩌면 일제(日帝) 잔재에 얽매이는 것이 될지도 모를 일이다."
—이원경,「한문권의 한국과 일본의 언어 및 텔레비전 방송 화술의
문제점들」『한국연극』, 1998년 11월호

그렇다면 미술이라는 단어 이전에는 어떤 낱말이 있었을까?
미술이라는 뜻의 순우리말은 무엇일까? 그 낱말 속에 미술의 본질이
숨겨져 있는 것은 아닐까? 일제시대에 '도화(圖畵)'라는 한문투의
말이 사용되었지만, 그것은 우리의 관심사가 아니다.

가장 가까운 낱말은 역시 '그림'이라는 말일 것 같다. 그림이라는
낱말 속에는 미술의 참뜻이 배어 있다.

그날의 비망록 2

지금 한국의 미술은 충분히 세계화되었다. 오히려 너무나
세계화되어서 탈이다. 따지고 보면, 우리 미술은 태어나면서부터
영어를 배운 아이나 마찬가지다. 발음이 좀 일본식이어서
탈이었는데, 콜라 마시고 햄버거 먹는 동안 그것도 말끔히 극복했다.
세계 무대를 향해 활짝 열린 원대한 기상이 참으로 장하고, 세계인을
위한 배려가 갸륵하다. 완벽한 세계화다.
작품의 내용에서도 마찬가지다. 만약에 전 세계 모든 작가들의
작품을 마구 뒤섞어 놓고 그 중에서 한국 작가의 작품을 골라내라면,
몇 점이나 제대로 골라낼지 도무지 자신이 없다. 구상화야 그런대로
비슷하게 골라내겠지만, 추상화니 미니멀아트니 설치미술이니에
이르면… 글자 그대로 완벽한 세계화다. 무엇을 더 어떻게
세계화하겠다는 것인가. 그것이 알고 싶다.
우리가 지금 아무런 비판 없이 쓰고 있는 미술 낱말들 중에는 따져
봐야 할 것들이 한두 가지가 아니다. 이를테면, 지금은 잘 안 쓰지만
'동양화'라는 말도 그런 예 중의 하나다. 이 동양화라는 단어는
단순히 서양화라는 말의 대립 개념으로 별 생각 없이 쓴 말이다.
물론 일본을 통해서 들어왔다. 지금도 일부 미술대학의 회화과는
서양화과와 동양화과로 나뉜다.
그런데 따지고 보면, 동양이라는 말 자체가 웃기는 낱말이다. 유럽을

중심으로 한 서양을 기준으로 삼은 단어일 뿐이다. 그러니까,
사대주의적인 낱말인 셈이다.

지구는 둥글기 때문에 어디를 기준으로 잡느냐에 따라서 동양
서양이라는 낱말의 의미 자체가 달라질 수밖에 없다. 예를 들어
우리나라를 기준으로 삼는다면 일본도 동양이고, 미국도 동양이
된다. 유럽은 동양이 될 수도 있고 서양이 될 수도 있다. 또 미국을
기준으로 보면 우리나라는 서양이 되고, 일본을 기준으로 잡는다면
우리나라는 서북양이 된다. 그런데 왜 아무런 비판 없이 '우리는
동양이다'라고 하는 것인가?

미술과 직접적인 관계는 없지만, 미국에서는 인종을 표현할 때
'오리엔탈'이라는 낱말은 비하하는 뜻이 담겼다 하여 공식적으로는
사용하지 않고 있다. 미국 워싱턴 주는 2002년 7월 1일부터 모든
공문서에서 동양계나 동양인을 지칭할 때 '오리엔탈' 대신
'아시안'으로 표기하도록 의무화했다. 참고로, 흑인의 공식 명칭은
'아프리칸-아메리칸(African-American)'이다.

이 법안을 상정하여, 압도적인 표차로 통과시킨 주인공은 워싱턴 주
상원 부의장인 한인 신호범 의원이었다. 그는 이렇게 설명한다.
"'오리엔탈'은 지역적으로는 런던의 동쪽이란 뜻이지만, 그 안에는
코가 납작하고 눈이 작으며 머리카락이 까만 동양인을 신뢰할 수
없다는 영국 제국주의 시대의 경멸적 의미가 담겨 있는데도
아직까지 사용되고 있는 것이 수치스러워 이 법안을 상정했다."

조금은 특이한 작명소

"모든 바라봄 속에는 의미에 대한 기대가 숨어 있다." —존 버거

"문화와 예술을 내 몸처럼 사랑하시는 시청자 여러분 안녕하십니까?
「예술 24시 - 궁금증을 박살내라!」 시간입니다. 오늘 이 시간에는
요사이 화제를 모으며 급성장하고 있는 작명소가 있다고 해서 찾아가
보도록 하겠습니다. 에, 작명소는 작명소인데 조금은 특이한
작명소라고 합니다. 무슨 작명소냐구요? 무척 궁금하시죠? 네에,
예술작품의 제목을 지어 주는 작명소라고 합니다. 과연 어떤 곳인지
함께 찾아가 보도록 하겠습니다. 자, 출발!"
(음악이 흐르고, 인사동 어느 좁다란 뒷골목 어드메 구석배기를
종종걸음으로 헤매는 진행자의 모습. 이 골목 저 골목 기웃거리며
헤맨다. 자막, "인사동 뒷골목. 이런 곳이 아직도?")
"네, 여기는 인사동 뒷골목입니다. 찾기가 엄청 힘드네요!
(이리저리 기웃기웃) 아, 저기 있네요! 드디어 찾았습니다."
(다 쓰러져 가는 허름한 한옥. 카메라가 '작품명연구소 —이름은
나의 운명'이라는 간판 클로즈업! 조심스럽게 문을 열고 들어가는
진행자, 삐이꺼어억, 허름한 한옥과 아주 잘 어울리는 낡은 책상 몇
개. 그 위에 낡은 한옥과는 전혀 어울리지 않는 최신형 컴퓨터들.

바쁘게 일하는 직원들.)

"네에에, 그럼 '작품명연구소—이름은 나의 운명' 대표이신

장명(張名) 씨를 모시고 몇 말씀 나눠 보도록 하겠습니다.

안녕하세요?"

"네, 어서 오세요. 찾기가 좀 힘드셨죠?"

"엄청 찾기 힘드네요. 인사동에 이런 곳이 남아 있는 줄은 몰랐어요.

이런 구석에 있는데도 장사가 아주 잘되신다니, 이해가 잘 안

되는데요."

"컴퓨터 시대니까요. 대부분의 경우 작가분들께서 이메일로 자료를

보내 주시면 그것을 가지고 저희가 작업을…."

"아아, 이메일로!"

"그리고 큰 프로젝트인 경우에는 저희가 작가 스튜디오를 직접

방문합니다. 그러니까 회사의 위치는 전혀 문제가 안 되는 거죠.

다만, 저희 직업상 아무래도 예술적 문화적 향기가 필요하기 때문에,

집세가 엄청 비싸도 이렇게 인사동에…."

"사무실을 둘러보니까 무척 바쁘게 움직이는 것 같네요."

"네, 현재 진행 중인 작업이 한 오십 건 정도 밀려 있어서 모두들

정신이 없네요. 요새는 워낙 전시가 많아서… 웬만하면 학생들도

개인전을 여니까요."

"예술작품 작명소라니 난생처음 들어 보는데요, 구체적으로 어떤

일을 하시는 겁니까?"

"간단히 말씀드리자면, 회화나 조각 등 모든 미술작품에 개성적인

제목을 지어 드리는 겁니다. 전시회나 프로젝트 전체의 컨셉에 맞는

제목을 만들기도 하구요. 그런 작업을 통해서 작가와 관객을 하나로
이어 주고 이해를 돕는 거죠."

"잠깐만요! 아니, 그럼 미술가들이 작품을 창작할 때 제목도 없이
한다는 건가요? 제목이 곧 작품의 성격이나 주제를 함축적으로 말해
주는 것으로 알고 있는데요."

"네에, 현대미술의 한 특징이라고나 할까요? 물론 제목을 먼저 정해
놓고 작업을 하시는 분도 있고, 같은 제목 아래 시리즈로 평생을
하시는 작가도 있죠. 그러나 많은 작가의 경우 제목 때문에 많이
고민하게 마련입니다. 특히 추상미술이나 설치미술, 개념미술의
경우에는… 아, 물론 작가가 말하려는 철학이나 주제는 뚜렷하게 서
있지만, 그것을 관객에게 인상적으로 전달하기 위해서는 제목이
무척 중요하지요!"

"사람 이름이 운명이나 팔자에 영향을 미친다는 말은 들어 봤지만,
예술작품의 제목이 '이름은 나의 운명'이라고 할 정도로 중요하다는
것은 좀… 실제로 그렇게 중요한가요?"

"물론입니다. 거의 생존전략이라고 말씀드릴 수 있죠. 잘 아시는
대로 오늘날 미술시장이 폭발적으로 커지고 있지 않습니까? 그런
속에서 돋보이고 살아남기 위해서는 개성적이고 차별화된 이름과
이미지가 필수적입니다. 옛날처럼 〈작품 4989XY〉니 〈무제-1818〉
같은 몰개성적인 제목이나 아리송한 제목으로는 관객과
수집가들에게 강력하게 어필할 수 없는 거죠. 개성적인 이름이
아니면 그들의 마음을 사로잡을 수 없는 시대가 된 겁니다. 한마디로
필이 꽂혀야 하는 거죠, 필이!"

"그럼, 어떤 이름이 좋은 제목이라는 건가요? 예를 들어서 설명해
주시죠."

"한동안 화제가 되었던 리히텐슈타인의 〈행복한 눈물〉 같은 것은 참
인상적이지 않습니까? 그 유명한 마르셀 뒤샹의 변기는 제목이
〈샘〉이구요. 뒤샹의 작품 중에 모나리자 복제품에 수염을 그려 넣은
것도 유명한데 제목이 〈그녀의 엉덩이가 뜨겁다〉죠. 그 밖에 요사이
작품으로 말하자면 요제프 보이스의 〈나는 미국을 좋아하고 미국도
나를 좋아한다〉, 이브 클랭의 행위예술작품 〈천지창조론〉, 대미언
허스트의 〈만물에 내재한 거짓을 인정함으로써 얻어진 편안함〉 등등
많죠. 예를 들자면 한이 없을 지경이에요."

"이런 사업을 하시게 된 특별한 동기라도 있나요?"

"네, 저 역시 조형예술가의 한 사람입니다만… 저 같은 경우에는
작품을 할 때마다 제목을 어떻게 붙이느냐 때문에 숱한 고민을 했던
것 같아요. 어떤 때는 수백 개의 제목을 지어 놓고 그 중에서 하나를
고르느라고 며칠씩 머리를 싸매고 고민한 적도 있습니다. 힘들게
하나를 선택했다 해도, 그것을 이미 다른 사람이 쓰지 않았나 조사도
해야 되고…. 지금도 많은 작가들이 비슷한 어려움을 겪고 있는
것으로 알고 있습니다. 그래서 그런 고민은 저희에게 맡기시고
작가들께서는 작품 창작에만 전념하시라는 거죠. 예상외로 반응이
뜨겁습니다. 그만큼 작가들의 고뇌가 크다는 증거라고 봅니다."

"그렇군요. 그 동안 지은 제목 중에서 기억에 남는 것이 있다면?"

"많죠. 하지만 어디 만족이 있겠습니까, 그저 항상 최선을 다할
따름이죠. 구태여 꼽는다면… 예를 들어 〈세월은 슬픔의 씨앗이다〉

〈상대성 고독〉〈네모난 동그라미〉〈비켜라, 하늘이 떨어진다!〉
〈창밖에는 고독이〉 같은 제목이 그런대로 기억에 남네요."

"그렇다면, 작명소에 맡기면 어떤 점이 좋은가요?"

"우선 강력한 차별화가 가능하구요. 작가와 함께 고뇌하여 작품이 갖는
미학적 철학적 아우라를 최대한 증폭 승화시키고, 제목을 통해 첨예한
작품세계를 명확하고 가열차게 전해 줄 수 있지요. 보시는 대로, 저희는
최신형 컴퓨터에 방대한 자료를 데이터베이스화해 정리해 놓고 있기
때문에 이미 사용된 이름이나 다른 작품의 제목과 비슷한 것을
가려냅니다. 이 과정에서 작품의 내용 자체도 비교 분석해서 표절
시비의 가능성을 원천적으로 봉쇄합니다. 따라서 작가는 시간과
정신적 고뇌를 절약할 수 있고, 경제적으로도 큰 이득을⋯."

"경제적으로요? 그럼 무료로 봉사하시는 건가요?"

"그건 아니구요. 약간의 기본요금은 있죠, 물론 매우 합리적인
수준으로요. 작품이 팔리면 계약에 따라 몇 퍼센트를 받는 식입니다."

"그렇군요. 앞으로 계획은 어떤 것이?"

"많은 사업계획을 세우고 있습니다. 예를 들어, '예술작품 재료의
친환경적 새 생명 프로젝트'를 곧 시작할 계획입니다."

"예술작품 재료의 친환경적 새 생명 프로젝트? 그건 또 뭔가요?
자세히 설명해 주시죠."

"간단히 말씀드리면, 작품 재료의 리싸이클링 작업이라고
말씀드릴 수 있겠습니다. 특히 설치예술 작품에 관한 것인데요,
제 자신이 오랫동안 해 봐서 잘 아는데, 이 설치작품이라는 것이 일단
전시가 끝난 뒤에는 처치 곤란인 경우가 참 많거든요. 설치작품 같은

것은 잘 팔리지도 않고 일회성인 경우가 대부분이어서 같은 작품을
또 전시하는 경우도 극히 드물죠. 다시 전시를 한다고 해도 전시장
조건에 맞게 재설치해야 하니까 어려움이 많고… 그래서
설치작품의 경우 전시가 끝나고 나면 쓰레기통에 버리자니
아깝고… 또 마구 버리면 환경이 오염되지 않습니까? 그렇다고
보관하자니 장소가 만만치 않고… 아주 골칫거리입니다. 돌아 버릴
지경이죠. 그런 문제점을 조금이나마 해결하기 위해서, 저희가
전시가 끝난 설치작품을 구입하는 겁니다. 구입해 가지고 정성껏
분해해서 잘 보관했다가, 그 재료를 다른 작가에게 아주 저렴한
가격으로 판매하는 겁니다. 재활용할 만한 재료가 너무 많거든요.
말하자면, 버려지는 물질에 새 생명을 부여하는 사업이라고나
할까요!"
"좋은 말씀 감사합니다. 더 많은 말씀을 듣고 싶지만 시간이
여기까지네요. 오늘 좋은 말씀 정말 감사합니다. 정말 궁금증이 꽉꽉
해소되었습니다."
"감사합니다. 열심히 하겠습니다."
"네, 지금까지 '작품명연구소 ─ 이름은 나의 운명' 대표이신 장명
씨를 모시고 여러 가지로 유익한 말씀 들어 봤습니다. 상품 이름이
매출에 영향을 미치는 시대, 예술작품의 제목도 이렇게 중요하군요.
그러나 예술의 노골적인 상품화, 어딘지 서글픈 느낌이 드는데요,
여러분은 어떠십니까?「예술 24시 ─ 궁금증을 박살내라!」오늘
순서는 여기까집니다. 다음 주에 다시 뵙죠. 안녕히 계세요."

불가사리를 잡아라

"벽화는 가장 높고, 가장 논리적이며, 가장 힘찬 양식의 그림이다.
또한 그것은 개인적인 이익으로 바꿀 수도 없거니와,
소수 특권층의 이익을 위해 감추어 놓을 수도 없는
공평무사한 그림이다. 벽화는 민중을 위한 그림이요,
모든 사람의 것이다." —호세 클레멘토 오로즈코

장면 1. 경찰서

"야, 이거야 덩말 미티갔구나야! 미치구 팔짝 뛰가서! 아니
어드렇게 이런 일이 있을 수 있네! 서울 시내 한복판에 멀쩡하게 서
있던 작품이 감쪽같이 없어뎄는데, 경찰이레 뭐 하는 거이가?
이러케 태평세월 해두 되는 거이가, 엉? 기거이 내 분신이야! 내
목숨 같은 작품이야, 알갔네! 야, 서장 나오라 길라우! 서장
어뎄네!"

"자자, 알아씀다, 잘 알았어! 고마 흥분하시고… 이래 흥분하신다꼬
뭐 달라지는 기 있능교?"

"서장 나오라 길라우! 당장 나오라 길라우! 서장 어뎄어, 엉!"

"예, 서장님 지금 현장 가있는데예, 곧 돌아오실 낍니더. 요새는 마,
모든 정책이 현장 위주로 팽팽 안 돌아갑니까. 자, 그라니까네,

서장님 오실 때까지 조서나 작성하시는 기 시간도 절약되고 안
좋겠능교. 예술가 선생님 말씀이 무신 말씀인고 잘 알아는
묵겠는데예, 마아 우리 경찰의 입장에서는 우리 나름대로 절차라
카는 기 안 있겠습니까? 이해하시고, 협조 바랍니데이. 말로는 안
되고 서류로 꾸미 놔야 한다 아입니까. 아, 이것은 취조가 아니고예,
어디까지나 예술가 선생님을 존경하고 이해하며 협조하는 대승적
차원의 진상 조사라 카는 점을 먼저 말씀드리고예, 사건의 진실을
알아야 된장인지 똥인지 판단할 수 있능 기고… 무슨 말인지
아시겠능교?"
"알았수다."
"그럼 시작해 보까예? 아, 흥분하지 마시고 천천히 또박또박 말씀해
주이소. (멋쩍게 웃으며) 내가 이… 독수리 타법이라 쪼매… 이 문디
같은 꼼뿌따가 사람 죽이는 기라! 아 꼼뿌따가 아이고 컴퓨러지,
커엄퓨우러. 그라모 시작합니다. 어데 보자, 사건명 '청동 일가족
실종사건' … 성명, 생년월일, 주민등록번호는 됐고… (범인
취조하듯) 직업, 직업이 뭔교?"
"전업작가요."
"전업작가? (자판을 두드리며) 저어언 어업 자악 까아. 전직은?"
"전직이라니?"
"전업했다메요! 전업하기 전의 직업이 뭐냐고요?"
"아, 그거이 아니구, 기르니까 전업작가라는 것은 말이디,
작품활동에만 전념하는 예술가라는 말이요. 야, 이거 덩말
미티가꾸나야!"

"그라모 작가가 직업이라 이 말이네. 그라니까네 직업작가 아닌교, 직업작가! 진작에 그래 쉽게 말씀하시지. (자판을 친다) 직업은 지거어업 자아 까아. 직장?"

"전업작가라고 했잖소!"

"대학교수나 뭐 그런 거 아니고요? 요새는 마 대학교수가 발에 채던데."

"아 기르니끼니 말이다, 데메사니 전업작가라는 거는 어디에도 묶이지 않고 자유롭게…."

"아, 그라모 자유업이네, 자유업!"

"기르티, 자유…."

"그라모 일이 생길 때만 하겠네예?"

"그런 셈이디. 기르티만 작품 창작활동은 언제나, 열심히…."

"그라니까 계약직, 일용직이구마. 알아씀다! 에, 어데까지 했노? 오, 도난품은 환장조각… 화아안 자아앙 조오 가악."

"환장조각이 아니구 환경조각! 환경조각!"

"환경조각? 환경에 조각을 우예 한단 말인교? 환경을 조각내서 우짤낀데요? 망치겠단 말인교? 환경을 조각조각 내노모 답답해질 낀데… 안 그렇습니까?"

"기거이 내 대표작이외다! 내 영혼이 담긴 작품이디, 거럼! 대한민국 수도 서울의 대표적 명물이기두 하구! 보시라요, 여기 서울시가 발행한 공식 관광안내 책자에두 크게 나와 있지 않습네까!"

"하아, 진짜네! 어데 보자… 이기 어데고? 서울 시내 한복판

아이가? 맨날 지나댕기문서도 이런 기 여기 이래 서 있는 줄도
몰랐네! 쇳덩어리로 만든 건 이순신 장군밖에 없는 줄 알았드마
그기 아이네! 어데 보자… 참말로 멋있네, 멋있어!"

"인자야 알아보시누만 기래! 기거이 내 목숨 같은 작품이외다."

"그라니까네, 엄마가 얼라 둘을 안고 둥개둥개 시키는 모습이네.
이기 뭣을 상징하는 깁니까? 아들 딸 구별 말고 둘만 낳아 잘 기르자
카는 깁니까?"

"우와, 덩말 미티갔구나야! 기거이 아니구, 모성의 위대함을 통한
가정의 평화를… 기래서 제목이 〈가이없어라〉 아닙네까,
가이없어라!"

"없어요? 뭐시 없는데요?"

"어머님의 은혜는 가이없어라, 어머님의 사랑은 끝이 없어라!
(노래한다) 나실 제 괴애로움 다 잊으시이고오 기르실 제…
어머님의 사아랑으은 가이없어라."

"우와아, 쥑이네요! 우와, 이거는 완전 감동의 도가니네! 어머님의
사아랑은 가이없어라! 참말로 훌륭하십니다. 존경하지 않을 수가
없네예. 그 말씀 듣고 보니 작품이 되게 좋아 비네요! 울 어매는
지금, 어데서 뭐 하고 계시꼬? 어매요, 쪼매만 기다리소! 우째
갑자기 눈에서 땀이 이래 나노, 쌍!"

"그런 위대한 사랑을 표현한 작품이외다. 기래서 사람들이 이
작품을 좋아하는 거이구!"

"그란데… 왜 옷은 벗고 이라고 있노?"

"그거야 작가의 조형성과 철학의…."

"겨울에는 되게 추울 낀데 동상 걸리모 우얄라꼬. 가마 있그라,
동상도 동상 걸리나? 옷을 입히모 제작비가 더 듭니까?"

"뭐이 어드레? 서장 나오라 길라우! 당장!"

"아, 흥분하지 마시고요. 웃자고 해 본 소리를 가지고 우째 그래 화를
내고 그랍니까? 자, 계속하입시다. 말로 하모 아무 소용 없고,
서류로 작성해야 합니다, 서류로! 사건 개요… 에, 그라니까네, 이
동상의 우측 얼라가 어느 날 먼저 없어지삐고, 연이어 좌측 유아
도난 실종 혹은 증발. 최종적으로 모친 실종 혹은 증발… 맞지요?"

"맞습네다."

"그기 언젭니까?"

"기거야 당신들이 규명할 일이디!"

"알아씀다. 사건 일시 미상, 수사 요. 결론적으로 일가족 실종사건
맞네! 이거 요새 우째 이리 일가족 사건이 많은 기고! 가마이써
봐라… 예술가 선생님요, 이 얼라들이 딸인교? 아들인교?"

"그것까지는… 그건 왜?"

"(큰 소리로) 어이, 강 형사! 거 뭐꼬, 일가족 유괴 전과자 중에
쇳덩어리 좋아하는 놈 있나 좀 찾아봐라! 쇳덩어리데이, 쇳덩어리!
(전업작가에게) 혹시 유괴의 흔적 같은 것은 없었능교? 예를 들어서
얼라들을 내가 데리고 있으니 돈을 얼마 내라, 안 내모 인질의
목숨은 없다 카는 전화라든가…."

"뭐이 어드레? 지금 장난하는 거이가? 서장 나오라 길라우!"

"수사라 카는 기 모든 가능성을 열어 두고… 아무리 쇳덩어리라
카지만도 얼라는 얼라 아잉교? 우리 경찰이 이 정도로 인도적이고

열심이라는 것을 알아 주시모 더욱 고맙겠고요. 예술가
선생님께서도 잘 아시는 대로, 요새는 워낙 흉측한 사건이 많이
터져싸서 예측 불가능인 기라요, 예측 불가능! 장난하듯 막 죽이고,
심심하다고 죽이고, 토막 내고, 온 세상이 푸주깐이라, 온 세상이
푸주깐! 여담입니다다만도, 예술가 선생님요, 요새 살인범들이 우째서
시체를 토막 내는지 아십니까?"
"기른 걸 내레 어드러케 압네까! 그리구 기거이 이 사건하구 무슨
관계라는 거이가, 엉?"
"그기 말이죠, 다 아파트 때문인 기라요, 아파트! 욱 하고 죽이기는
죽였는데, 이걸 처치를 하기는 해야 하겠는데, 너무 커서 그대로는
들고 나올 수가 없는 기라! 그라니 토막을 낼밖에, 토막을 내야
가방에 드가지, 안 그렇습니까? 내 말이 맞지요?"
"(더 참을 수 없어서 큰 소리로) 내 작품이 없어진 것은 내가 죽은
거나 마찬가지야, 내가 죽은 것이나 똑같다구! 나는 죽었어,
죽었다구! 알갔네? 기른데 당신네는 지금 뭐 하는 거이가, 엉?
장난하는 거이가? 서장 나오라 길라우!"
"아이고, 죽은 양반이 무신 목소리가 이리 크노! 자, 고마
흥분하시고요. 우리는 마 예술가 선생님의 그 비통한 마음을 충분히
이해하고 우째 하모 쪼매라도 도움이 될까 하는 대승적 차원에서…
예술가 선생님께서 더 잘 아시겠지만도, 요새 쇳덩어리 훔치가는
놈들이 억수로 기승이라예. 보이기마 하모 낼름 집어가는 기라!
남의 집 대문도 뜯어 가고, 고속도로 가드레일도 통째로 실어 가고,
길바닥 맨홀 뚜껑도 집어 가고, 목숨 걸고 고압선도 짤라 가고 난린

기라! 온통 정신이 한 개도 없어요, 그냥! 이기 다 국제 원자재 가격
인상의 부작용이라 카는 심각한 현상인데… 아, 신문에서 보니까네
선진국이라 카는 미국에서도 쇳덩어리 도둑놈들이 기승이라 카데!
마아, 전업작가 선생님 작품을 사진으로 탁 보니, 이거는 마 내놓고
날 잡아잡수 하는 판인 기라요. 우째 이리 톡톡 짤라 가기 좋게
맹그셨능교?"

"야아, 미티가꾸나, 미티가서!"

"혹시 신문에서 보셨는지 모르겠네요. 환경미화원 한 분이
계셨는데, 억수로 양심적이고 고지식한 분인 기라. 이 아저씨가 공원
청소를 맡았는데, 열심히 청소를 하다 보니까네 어떤 죽일 놈이
한구석에다가 커다란 고철덩어리를 버리고 간 기라요! 공중도덕이
아주 빵점인기라, 빠앙쩌엄! 자세히 보니까네, 쇳덩어리를 얼기설기
얽어 놓았는데, 온통 녹이 슬고 새똥은 덕지덕지… 아무리 봐도 대형
쓰레기임이 분명한 기라. 그라니 우짜겠노? 치워야지! 누가
치워요? 환경미화 책임자가 치워야지 누가 치워! 그래 마,
낑낑거리며 치운기라. 그거 치우느라꼬 고생 억수로 했다는 거
아닙니까. 속으로 버린 놈 욕도 억수로 해 대고. 봐라, 싹 치워
놓으니 을매나 좋노? 시원하고 깨끗하고! 그래 마 힘은 억수로
들었지만도 직업적 전문인으로서의 보람과 긍지를 느꼈다는 거
아닙니까. 그런데, 낭중에 알고 보이 그기 무신 예술작품이라네! 마,
쌩난리가 난 기라. 작가라는 사람은 길길이 날뛰지, 기자놈들은
벌떼처럼 달려들지, 결국은 그 환경미화원 아저씨 짤린 기라!"

"에잇, 무식한 것들, 무지막지한 놈들! 예술작품 알기를 뭘로 아는

거이가!"

"허허, 그기 아니지요. 환경미화원 아저씨가 무신 죄가 있능교? 그
직업에 온 식구 밥줄이 달려 있는데. (조금 언성을 높여) 작품이모
작품이라고 크게 써 붙이든지! 왜 안 있능교, 작품에 손대지 마시오
카는 거. 아니모, 아예 옮길 수 없게 무식하게 크등가. 강남 어느
회사 앞에 있는 무지막지한 고철덩어리맹키로! 그것도 아니모 누가
보든지 작품답게 생기묵든지! 그래야 안 치울 거 아닝교? 안
그렁교? 누가 봐도 예술인지 알아묵으야 진짜 예술 아닝교? 사람
헷갈리게 하는 기 예술잉교? 말해 보이소, 예술가 선생님요! 지
혼차서 예술이 우짜고 작품성이 우짜고 인생관이 우짜고 악 쓰모 뭐
할 낀데? 그라고, 환경미화원 아저씨가 무신 죄가 있능교? 자기 일
철저하게 한 게 무슨 죄가 되능교? 목은 왜 짤라요? 예술이 뭐가
그리 잘났다꼬, 애매한 사람 모가지 짜를 자격이 있는 겁니까? 사람
나고 예술 났지, 예술 나고 사람 났능교? 말 쫌 해 보이소, 예술가
선생요!"

"길쎄 기거이… 기래서 결과는 어드러케…?"

"다 녹아서 철근이 된 다음에 날뛰 봐야 뭐 하겠능교. 죽은 자식 붕알
만지기지. 범인은 검거됐지만도, 잡아서 뭐 하겠능교? 모두들
철들이 엄써요, 그냥!"

"기르니끼니… 기럼, 내 작품도 설마?"

"아직은 모르지요, 수사를 철저히 해 봐야 하지만도, 마아… 예술가
선생님을 존경하는 뜻에서 조심스럽게 감히 말씀드리자모… 벌써
동판이나 구리철사로 변질되었을 가능성이 아주 엄따꼬는 말

몬하지요. 요새 구리값이 엄청 비싸 놔서. 아무튼간에 쇳덩어리만
봤다 카모 환장을 해서 홈치가는 놈들이 우찌나 많은지 정신이 한
개도 엄써요. 그냥!"

"(홍분해서) 기르니끼니, 불가사리라도 나타났단 말이가, 지금!"

"(책상을 탁 치며) 불가사리! 우와, 예술가 선생님이 다르긴 다르네!
생각이 팍팍 튀시네! 맞다! 불가사리다, 불가사리! 내가 왜 그
생각을 몬해쓰꼬! (급히 컴퓨터 자판을 두드린다.) 범인…
불가사리로 추정! 그라모 뭐꼬? 우리가 불가사리를 잡아야 하는
기가? 미치겠네! 살인범 잡으랴, 유괴범 검거하랴, 거기에다
불가사리까지… 우와 미치네, 미쳐! 완전히 돌아 삐겠네!"

"날래 잡으라우!"

"조서나 완성하입시다! 그 동상이 몇 근이나 되능교?"

"뭬야, 몇 근? 내 목숨 같은 작품을 근 수로 따지겠다는 거이가!"

"예술적 가치는 우리가 알 수 없는 기고요. 그것은 마 전문기관에
객관적인 평가를 의뢰할 예정이고요, 우리는 다만… (큰소리로)
김양아, 요새 구리 한 근에 얼매나 하는지 쫌 알아봐라!"

"아, 내 작품, 내 작푸움…."

"마아, 예술가 선생님을 존경하는 뜻에서 조심스럽게 감히
말씀드리자모… 문제의 뽀인또가 뭔가 하모, 아 뽀인또가 아니지,
포인트! 이 영어 때문에 죽을 지경인 기라요. 쪼매 있으모 모든
수사는 영어로 하고, 모든 조서도 영어로 작성하라는 지시가
내리올지 모르는 판이라요. 마, 문제의 포인트는 우리 국민들의
수준이 억수로 높아졌다는 사실인 기라요. 우리 대한민국 국보

일호가 불에 탈 때 우리 국민들이 우째 했능교? 예술가 선생님도 잘 아시지요? (가락을 붙여 구성지게) 발만 동동 구르며 우짜꼬 우짜꼬, 물만 억수로 뿌리 대며 우짜꼬 우짜꼬 우짜모 좋노, 높으신 분들은 우왕좌왕 좌충우돌 갑론을박 설왕설래 정신없이 우짜꼬 우짜꼬 우짜꼬, 또 물대포 팍팍 쏘고 우짜꼬 우짜꼬 우짜모 좋노, 발동동 우짜꼬 우짜꼬! 아, 꺼졌나 보다! 연기가 안 난다! 만세 대한민국 만세에! 아, 천만다행이다! 철수하자, 집에 가자! 집에 가 밥이나 묵자! 아이고, 또 탄다! 우짜꼬 우짜꼬 우짜모 좋노, 불길 잡아라, 물 뿌리라, 팍팍 뿌리지 않고 뭐 하고 있노, 우짜꼬 우짜꼬, 발만 동동 우짜꼬 우짜꼬, 지붕을 뿌수까예? 아이다 안 된다, 국보 일호다, 민족의 유산이다, 그라모 우짜란 말이고, 우짜꼬 우짜꼬 우짜꼬. 현판이라도 살려라, 뜯어내라, 우짜꼬 우짜꼬, 발만 동동 우짜꼬 우짜꼬, 눈물 찔찔 우짜꼬 우짜꼬 우짜모 좋노! 아이고 엄마야! 무너진다, 무너져! 우짜꼬 우짜꼬 우짜꼬! 홀라당 주저앉았네, 우짜꼬 우짜꼬 우짜모 좋노, 슬퍼서 우짜노 우짜노, 부모님 돌아가신 것맹키로 가슴이 찢어지네, 우짜꼬 우짜꼬, 무슨 낯으로 조상님 뵈올 끼고, 우짜꼬 우짜꼬 우짜모 좋노, 이 일을 우짜꼬 우짜모 좋노, 엉엉 훌쩍훌쩍 우짜꼬 우짜꼬 우짜꼬. 고마 집에 가자. 이란다꼬 숭례문이 다시 살아날 것도 아니고. (가락을 붙여) 운다아고오 옛 싸라아앙이이이 오리요오 마아아느은… 눈무울로 달래애 보오느은 구스을프은… 마, 우리 국민들의 수준이 이렇게 엄청난 수준인 기라요."

"기래서?"

"따라서 결론적으로 요약하모, 금번 우리 전업예술가 선생님의 동상 일가족 실종사건이 미칠 국민적 영향이라는 기는 지극히 미미한… 하이고 오랜만에 말을 쫌 길게 했드마는 배가 다 고프네! (큰소리로) 어이, 배 형사! 니 내 밥 미기 줄 놈 아이가? 김양아, 어데 짜장면 값 안 오른 집 없나? 하이고 요새는 마 밥 묵고 돌아서모 값이 올라 있는 기라, 참말로 겁나제! (작가 선생에게) 아, 우리 예술가 선생은 뭐? 짜장면? 짬뽕? 아님 짬짜면?"

장면 2. 변호사 사무실

"아, 우리 영감님요? 중요한 일로 법원에 잠깐… 요새 워낙 바빠 놔서… 정성을 다해 각별하게 잘 모시라는 분부가 계셨습니다. 사무장인 제가 명예를 걸고 최선을 다해 도와드리도록 하겠습니다. 아, 먼저 말씀드릴 것은, 영감님과 저는 선생님의 고뇌와 울분의 심정을 충분히 이해하고 있습니다. 그 참담한 예술적 고통과 현실을 향한 분노에 대해서도 심심한 위로의 말씀을 드리는 바이올시다. 외람된 말씀입니다만, 특별히 개인적으로 저는 더 큰 아픔을 느끼고 있습니다. 마치 제 자신의 고통처럼… 공교롭게도 제 딸아이가 지금 모 명문 미술대학 조소과에 다니고 있는 터라, 전혀 남의 일 같지가 않습니다."
"아, 그러시구만요. 고맙습네다."
"또 한 가지 미리 말씀드리고 싶은 것은, 제가 말씀을 올리는 중에 만에 하나 혹시라도 섭섭하시거나 무례한 말이 나오더라도 넓으신 아량으로 이해해 주십사 하는 겁니다. 저희는 법률적으로 진실만을

객관적으로 얘기해야 할 의무가 있기 때문에… (서류를 뒤적이며)
그 당시… 에, 그러니까 작품 납품 당시의 계약서가 없으시다구요?"

"기거이 워낙 오래된 일이라… 발써 이십 년두 넘은 일이니까니…."

"그러시겠죠. 충분히 이해합니다. 예술가 분들은 워낙 그런 일에는
무관심하시니까…."

"아, 브로커 놈이 개지구 있을지두 모르갔구만, 맞아!"

"아, 브로커! 브로커가 있었다면, 혹시 그 브로커가 선생님에게
불공정거래를 강요한 일은 없었는지요?"

"(흥분해서) 아이구, 말도 마시라요! 그노무 아새끼레, 재주는 곰이
넘구 돈은 뙤놈이레 개지구 간다구, 그노무 아새끼레! 그만
합시다레, 그노무 아새끼 생각만 해두 치가 떨려서리… 하지만
내게는 작품이 남았으니끼니 그 생각으루 견디지요."

"혹시 그 브로커, 연락이 되십니까?"

"죽었디, 발써 뒈졌디! 천벌을 받은 거디, 거럼!"

"그렇군요, 유감입니다. (서류를 뒤적이며) 저희가 집중적이고
다각적인 조사를 통해 백방으로 자료를 수집하여 종합, 분석, 평가를
해 본 결과… 도난당한 작품의 소유권자는 명백하게 엑스와이
그룹으로 되어 있더군요. 그러니까, 선생님께서는 돈을 받고 작품을
양도하신… 쉽게 말해서 파신 거죠. 따라서 법률적으로
말씀드리자면, 선생님께서는 그 작품에 대해 아무런 권리도 없으신
겁니다. 에, 원칙적으로는 이런 조각품들의 경우, 저작권은 작가의
기본권이므로 팔린 후에도 아무리 소유권자라 해도 마음대로 변형
파손할 수 없고, 보호 관리할 책임이 있기는 합니다만…. 소송을

해서 배상 청구할 경우 승소하기는 현실적으로 기대하기가
어려운… 아, 물론 보험처리 문제가 있습니다만, 그것은 어디까지나
엑스와이 그룹과 보험회사 사이의 문제입니다. 그리고, 가장 중요한
것은 소유권자인 엑스와이 그룹의 자세입니다. 저희가 알아본 바에
의하면, 그 사람들은 이 사건이 확대되는 것을 원치 않더군요.
그리고 작품이 있던 자리에 브이아이피용 주차장을 만들
계획이라더군요."

"뭐이 어드래요! 이노무 새끼들을 그냥!"

"그리고 마지막으로, 예술적 가치의 문제는 워낙 미묘한
사안이라서…."

"무슨 소리를 하는 게요! 내가 지금 돈 때문에 이러는 줄 아십네까?
내 영혼을 돈으로 따지겠다는 게야, 뭐야!"

"아, 물론 그럴 리가 있겠습니까? 선생님의 절규와 요구는 당연히
정당하고 훌륭하십니다. 존경합니다. 하지만 법률적으로 볼 때,
형사사건인 도난사건과 정신적 차원의 문제를 연결시키려면…
근본적으로 영혼을 법으로 판단한다는 것은 법철학적 측면에서 볼
때 여러 가지로…."

"기럼, 아무도 책임을 안 진다는 겁네까? 멀쩡한 작품이
증발했는데, 내 생명이 없어졌는데, 책임지는 자가 아무도 없다?
기르구두 대한민국이 법치국가라고 말할 수 있는 거요? 야 이거
덩말 미티가꾸나야, 미티가서!"

"죄송합니다. 당연히 누군가가 책임을 져야죠. 그것이 법의
정의입니다. 그런데 그 책임 소재라는 것이, 그것이… 숭례문의

경우에서도 보았듯이… 그것이 구청이냐, 시청이냐, 아니면 더 높은 곳이냐, 단순히 방화범의 책임이냐… 혹시 그 작품이 문화재로 지정받았나요? 아니죠? 그렇다면 문화재청 소관도 아니구…."

"(흥분하여) 이보쇼! 기럼 앞으로 환경조각의 운명은 어드러케 되는 거요? 길거리에 놓여 있는 예술작품의 운명은? 아무나 뜯어 가도 그만이고, 책임지는 놈도 없고! 최소한 누군가가 보호하고 감시하고 사랑하고 그래야 하는 거 아니요? 도난 방지를 위해 누가 지키든지, 최소한 감시카메라라도 설치하든지!"

"아, 물론 그래야겠지요. 훌륭한 말씀이십니다. 감동적입니다. 그런데… 혹시 그런 환경조각이 우리나라에 몇 개나 있는지 아십니까? 카메라를 설치한다면 비용이 얼마나 들지 생각해 보셨는지요?"

"기른 걸 내레 왜 생각해! 중요한 문화유산을 지키는 것은 당연히 나라가 할 일이지! 말로만 문화의 시대다, 문화가 국력이다, 기딴 소리 씨부리지 말구 지켜야 할 거 아니가, 엉!"

"전적으로 동감입니다. 다만 제가 말씀드리고 싶은 것은, 지금 말씀하신 것 같은 초법적이고 문화운동 차원의 문제는 시민단체나 언론을 통해 여론을 환기해 전국민적 화두로 승화시켜서… 왜 많지 않습니까, 일인시위라든지 단식투쟁이라든지 삼보일배라든지… 아 물론, 이건 어디까지나 우리끼리의 이야기입니다만, 최상층부에 통하는 분이 있으면 제일 간단하지요, 말씀 한마디로 단방에 끝날 수도 있으니까요."

장면 3. 시원하고 너른 들판

꽃들이 화사하게 피어 있다. 생명은 언제나 아름답고 신비로운 것!
우리의 전업작가 선생이 그 들판 한가운데 서 있다. 허공을 향해
절규한다.

"간나새끼들, 모두 죽여 버리가서! 모조리 죽여 버리구 말가서!"

뒷이야기

언론들이 뜻밖에 이 사건을 매우 크게 다뤄 준 덕분에 범인은 열흘
뒤에 검거되었다. 경찰 발표에 따르면, 범인은 동상을 훔쳐 판
돈으로 부모님께 동남아 여행을 시켜 드렸다고 한다. 범인의
어머니가 암 투병 중이라고 경찰은 밝혔다. 어머님의 사랑은
가이없어라.

자장가의 힘 할미공주 어록 4

"나는 우리 엄마가 참 조타.
왜 조으냐 하면 그냥 조타."

너무 좋아서 작업실 책상머리에 붙여 놓은 시를 읽고 할미공주가
말했다.
"시가 참 좋구나, 살아 있어, 들풀처럼!"
"참 좋지요! 어린아이가 쓴 거예요."
할미공주가 아무렇지도 않은 듯 푹 찔렀다.
"너두 이런 그림 좀 그려 보지 그러니. 쓸데없이 골치아픈 거 말구.
그냥 가슴으로 스윽 스며드는 거… 아님, 자장가 같은 그림도 좋구."
"자장가 같은 그림?"
"그래, 어머니 자장가 같은 그림."
나는 또 할 말을 잃고 정신이 아득해졌다. 불시에 급소를 찔린 꼴이다.
할미공주는 늘 이런 식이다. 당할 때는 엄청 불편하다. 물론 기분도
상한다. 그럼에도 불구하고 나는 단 한 번도 할미공주를 거부하지
않았다. 맞서지도 않았다. 오히려 자극을 받고 또 받아도 좀처럼
달라지지 않는 나 자신에게 화가 났다. 그래서 술을 마시곤 했다.
솔직히 고백하자면, 변하는 것이 두렵다. 달라지는 것이 겁난다. 왜?
할미공주의 가르침은 지금 내가 발 담그고 있는 미술판의 흐름과는

너무도 다르기 때문에. 나는 독립운동가도 아니요, 민주투사도
아니다. 그럴 자신도, 능력도 없다.

그럼에도 불구하고 나는 할미공주가 조타. "왜 조으냐 하면, 그냥 조타."

그날의 비망록

자장가 같은 미술은 없을까?

민화(民畵)의 경우는? 이른바 '원시미술'이라고 부르는 미술은?

현대미술에 큰 영향을 끼친 아프리카 조각은? 추사(秋史) 말년의 글씨,
장욱진(張旭鎭)의 그림, 백남준의 그림은?

어머니의 자장가는 한 개인에게 결정적인 영향을 미치는 음악이다.

물론 그 가족의 자식들에게만 국한되는 일이기는 하지만, 어머니의
자장가만큼 본질적이고 강하게 작용하는 음악은 없는 것 같다.

늙어서도 그 옛날 어린 시절 어머니가 불러 주던 자장가를 생각하면
뜨거운 눈물이 흐를 것 같다. 실제로도 그런 사람들이 많다. 어머니
생각만 하면 눈물이 난다.

그런데 자장가는 음악으로 보자면 온전한 음악이라고 하기가 어렵다.
지극히 소박하고 단순한 형태임은 물론이고, 음정 박자 모두
제멋대로이며, 가사도 그때그때 기분에 따라 달라진다. 어떤 때는
그저 중얼거림으로 바뀌기도 한다. 그런데도 가장 강력하게
작용하는 힘을 가진 음악이다.

자장가가 갖는 힘의 근원은 무엇일까? 자장가가 발휘하는 힘의
바탕은 물론 '어머니'다. 그리고 사랑이다. 어머니 같은 미술,
불가능한가?

"숙제는 다 했니?"

오랜만에 찾아온 할미공주가 불쑥 물었다. 숙제 검사 하러 온 선생님 같았다.

"그게, 아직…."

"문제가 너무 어려웠나? 하긴 어려울 수도 있겠다. 모두들 머리통만 잔뜩 무거워져 가지고들…. 내가 보기엔 말야, 요새 젊은 것들은 죄다 이티(ET) 같아! 이티 알지? 손가락들은 기다랗고 끝은 뭉툭 솟아올랐지, 머리통은 덩그마니 커다랗지! 컴퓨터에 휴대전화에, 온통 손가락장난뿐이야, 손가락장난. 손가락으로 세상을 바꿀 수 있다고 생각하는 것 같아. 그래서 무서워, 더럭 겁이 나."

할미공주가 내준 숙제는 무위당(无爲堂) 장일순(張壹淳) 선생의 붓글씨에 관한 글을 읽고 생각한 바를 말하라는 것이었다.

"어느 추운 겨울날이었어요. 시내 길모퉁이에서 허름한 옷차림을 한 사람이 군고구마를 팔고 있었어요. 바람막이 포장을 쳐 놓고, 포장 양옆에 '군고구마'라고 써 붙여 놓고 말이지. 서툰 글씨였어요. 꼭 초등학교 일이학년이 크레파스로, 혹은 나무작대기를 꺾어 쓴 글씨 같아 보였는데, 안에서 타오르는 불빛을 받아 먼 곳에서도 뚜렷하게 잘 보였어요. 그 글씨를 보며 걸으며 생각했지. '아, 얼마나

훌륭한가! 이 글씨는 이곳을 지나다니는 많은 사람들에게 얼마나 반갑고 따뜻할 것인가!' 부끄럽다. 내 글씨 또한 저 '군고구마' 처럼 많은 사람들에게 기쁨과 희망을 줄 수 있단 말인가? 어림도 없는 일 아닌가? 이런 생각을 하며 걸었어요." —최성현 엮음, 『좁쌀 한 알, 장일순』

숙제를 받은 지가 벌써 언젠데 나는 의견을 개진하지 못하고 있었다. 게다가 할미공주는, 숙제를 못 해 온 학생처럼 머리를 긁적거리고 있는 내 가슴에 굵은 대못을 하나 쾅 박았다. 내가 그리고 있는 그림을 보더니 대못보다 아프고 굵은 말씀을 툭 던진 것이다.
"아이구, 웬 그림에다가 조미료를 이렇게 많이 뿌렸누! 웰빙시대라는데…."
나는 부끄러움에 부르르 떨었다. 비망록마저 적지 못할 지경으로 식은땀을 주르르 흘렸다. 그리고 술을 많이 마셨다, 아주 많이. 물론 술은 죄가 없다!

그날의 비망록

1992년 과천 국립현대미술관에서 있었던, 백남준과 일반인, 평론가 그룹의 대화 중 재미있는 부분 몇 구절.

기자 저는 예술이란… 인간이 갖는 보편적 가치관을…
어쩌고저쩌고… (무려 십여 분에 달하는 예술관을 죽 늘어놓으며)
이런 걸 예술이라고 보는데 백남준 선생께서는 예술을 무엇이라고

보시는지?

백남준 예술에 대해서 아주 많이 아시네. 난 잘 모르는데. 다음 질문. (장내는 뒤집어졌다)

기자 다 빈치의 〈모나리자〉라든가 미켈란젤로의 〈천지창조〉, 유럽의 고전회화와… 어쩌고저쩌고… 어찌 생각하시나요?

백남준 실제로 가서 보면 별론데. 오히려 화집이 더 생생하게 찍혀 있더라구.

평론가 '예술은 이제 벽에 부딪혔다고 하며 더 이상 새로운 것은 없다' 라고 말들 하는데 어떻게 생각하십니까?

백남준 아닌데. 아직 할 게 많은데.

평론가 초기엔 행위를 주로 하시다가 어떻게 티비로 작업을 하시게 됐나요?

백남준 해프닝은 우선 관심을 끌기엔 좋거든. 일단 관심은 끌었는데 해프닝은 한번 하면 사라지거든. 서른도 넘고, 사라지지 않고 소장할 수 있는 걸 해야 돈이 된단 말이야. 돈이 있어야 예술도 하거든. 집에서 보내 주는 돈도 끊겼고, 뭘 할까 하다가 눈에 들어온 게 텔레비전이지.

중학생 선생님 저는요, 화실에서 그림 그릴 때 미술 선생님이 '넌 왜 맨날 아무 생각 없이 그림 그리니' 라고 하시면서 혼을 내시거든요. 선생님께서는 무슨 생각을 하면서 하세요?

백남준 너 정말 그림 그릴 때 아무 생각 없이 하니?

중학생 예.

백남준 너 대단하구나! 나두 아직 작업할 때면 이런저런 쓸데없는

생각이 드는데. 앞으로 선생님 말 듣지 말고 계속 아무 생각 없이

헤라! (장내엔 박수와 환호성이 터졌다)

―『코리아 포커스』, 임수정 기자의 기사 중에서

그림값 음악값

"예술로 생계를 이어 가고자 하는 것은 인간이 선택한
가장 나쁘고 가장 해로운 방법 중의 하나다.…
더 나은 생활을 위해 글을 쓰고 그림을 그리는 사람들은
자신들이 거지보다 훨씬 고상하여 경멸의 대상이
되지 않는다고 생각하지만 사실은 그들도 귀찮은 거지에
지나지 않는다.… 우리의 현대예술은 창녀로 전락했다고
할 수 있다. 이 비유는 참으로 미세한 부분까지 꼭 들어맞는다.
예술은 창녀와 마찬가지로 항상 화장을 하고 언제든지
매매할 수 있으며, 창녀처럼 사람을 유혹하고 파멸시키며 언제든지
손님을 맞을 준비를 하고 있다." ─톨스토이

음악 하는 친구 기몽마니에게서 참 많은 것을 배웠다. 특히 음악과
미술을 비교해 보면서 얻은 것이 무척 컸다. 배웠다, 컸다. 이렇게
지난 일처럼 쓰는 것은 몽마니가 아까운 나이에 세상을 떠났기
때문이다. 그 친구의 본명은 김용만(金容萬)인데 본인이 재미 삼아
기몽마니라고 적곤 했다.
기몽마니는 서울 음대 국악과 출신으로 국립국악교향악단을 비롯한
여러 국악교향악단의 지휘자로 활약했고, 연극과 영화배우로도

활동한 걸물이었다. 술을 너무 좋아한 나머지 술 때문에 한창 일할 나이에 세상을 등지고 말았다.

몽마니에게 배운 것 중 첫번째는 국악 사랑의 열정이었다. 서양에서 들어온 남의 것을 '음악'이라고 하면서 왜 우리 것은 '국악'이라는 특별한 이름을 달아 구석배기로 몰아넣느냐, 우리 음악은 박물관 진열장에 들어갈 골동품이 아니다, 국악이라는 명칭을 거부한다, 그냥 음악이라 부르고 그렇게 대접해라! 전통음악이라는 말도 싫다. 우리 음악이라는 말도 마땅치 않다, 그냥 음악이라고 불러 달라! 대학교 때부터 그런 주장을 폈고 『이제 국악은 없다』라는 작은 책을 펴내기도 했다.

그 당시 미술 동네는 아직도 동양화, 서양화 사이의 칸막이가 굳건하던 시절이었다. 그 벽을 깨부수려는 시도가 막 싹트면서 한국화라는 낱말이 나오기 시작할 무렵이었다. 그러므로, '국악은 없다!'는 선언은 그만큼 앞선 생각이었던 셈이다. 물론 지금도 국악이라는 낱말은 여전히 당연한 듯 쓰이고 있지만.

아무튼 기몽마니와 만나면 미술과 음악 이야기가 주로 술안주로 오르곤 했다. 어느 날인가 그림값이 주제로 올랐다. 피카소의 그림 한 장이 경매에서 일억 달러를 넘기는 기록을 세웠을 무렵이었다. 이른바 대가들의 그림은 걸핏하면 몇 천만 달러를 호가했다.

"일억 달러! 이거 그림값이 너무 비싸잖아! 제아무리 명작 아니라 걸작 할애비라도 그렇지, 달랑 그림 한 장인데 말야."

"그거야 이 세상에 오로지 한 점밖에 없으니까 그런 거지. 오직 하나뿐인 그대!"

"아무리 그래도 그렇지! 음악은 이렇게 비싸지 않잖아."

"무슨 섭섭한 말씀! 음악값도 엄청 비싸! 아마 그림값보다 더 비쌀걸."

"음악이 비싸다구? 그건 또 무슨 소리야? 시디 한 장에 비싸 봐야 이십 달러, 음악회 가 봐야 몇 십 달러면 되는데?"

"말하자면 그건 집중이냐 분배냐의 차이일 뿐이지. 그러니까, 음악은 많은 사람들에게 쪼개서 싸게 파는 거고, 미술은 한 사람이 독차지하니까 정신없이 비싼 거고."

"아무리 그래도 이건 너무 심하다고! 계속 오르기만 하니 원! 게다가, 앤디 워홀이니 프란시스 베이컨이니 하는 요새 작가들 그림도 엄청 비싸게 팔린다구."

"음악도 엄청나게 비싸다니까 그러네. 예를 들어 비틀즈의 「어저께」라는 노래를 생각해 봐. 그 노래 음반은 전 세계적으로 수천만 장은 넘게 팔렸을걸? 한 장에 십 달러라고 쳐도 금방 수억 달러가 되지. 게다가 저작권이니 로열티니, 지금도 계속 팔리고 있지. 그러니 죽은 엘비스 프레슬리가 지금도 연수입이 천만 달러가 넘는다잖아! 그런 식으로 따지면 베토벤이나 모차르트는 감히 돈으로 계산할 수도 없다구. 오죽하면 모차르트의 가치가 조국인 오스트리아보다 더 나간다고 하겠나. 하지만 미술은 그걸 한 놈이 목돈 내고 독차지하니까 비쌀 수밖에. 그래서 기를 쓰고 가짜를 만들고, 목숨 걸고 훔치고 그러는 거 아닌가. 그런 점에서는 음악이나 문학이 미술보다는 민주적이랄까? 미술작품은 한 놈이 사서 자기 집 화장실에 걸어 놓고 혼자서 감상하는 독점의 쾌감을

느낄 수 있지만, 베토벤의 교향곡 9번은 내가 샀으니 다른 놈은
아무도 듣지 마라, 이럴 수가 없단 말씀이지. 음악은 누구나 손쉽게
들을 수 있잖아. 같은 복제품이라도 음반과 그림은 근본적으로 달라.
크기에서 오는 느낌이나 질감의 차이 그런 것도 전혀 없고, 음질로만
따지자면 생음악보다 오히려 시디가 좋지! 그러니 얼마나
민주적이야. 안 그래?"
민주적? 되새김질이 필요한 낱말이다.
다른 장르와 비교했을 때 두드러지는 미술의 특징 중 하나가 '오직
하나뿐'이라는 점이다. 미술은 복제나 재해석을 인정하지 않는,
또는 인정하지 않으려고 발버둥치는 유일한 장르다. 음악이나
문학처럼 다량 생산이 가능한 것도 아니고, 연극이나 무용 또는
음악처럼 재해석에 의한 반복 공연도 거의 없다. 오직 하나만이
도도하게 존재하는 셈이다.
그래서 시장 즉 유통구조도 전혀 다른 모양일 수밖에 없다. 미술품의
시장가치는 전적으로 '유명세'와 '희소가치'에 기대게 된다. 제한적
복제가 인정되는 판화나 일부 명작 조각품을 제외하고는 모두
철저하게 그렇다. 아예 값을 매길 수 없는 명작도 부지기수다. 같은
작품이 여러 점 있다면, 또는 필요에 따라 복제할 수 있다면 생길 수
없는 일이다.
'오직 하나뿐'이라는 한계는 미술이라는 장르의 특징이기도 하지만,
결정적인 취약점이요 함정이기도 하다. 수집가나 화상, 미술관
등에는 매력일지 몰라도, 창작하는 작가에게나 감상하는
사람들에게는 '치명적인' 한계로 작용한다. 다량 복제가

가능하지도 않고, 음악처럼 '전 국민의 가수화' 같은 바람직한
소통은 애당초 '그림의 떡'일 수밖에 없다.

'미술의 생활화'라는 구호가 공염불로 그치곤 하는 것도 바로 이
때문이다. 미술관이나 전시장에 다닐 시간이나 정신적 여유는 없고,
오리지널 작품은 애당초 엄두도 못 낼 정도로 엄청나게 비싸고,
화집이나 복제품의 질은 아직 만족할 만한 수준이 아니고,
인터넷으로 미술작품을 실감나게 감상한다는 것도 아직은 꿈인 것
같고….

그러니 서양미술의 유명한 명작들을 원화로 감상하려면 외국으로
가야 한다. 우리나라 미술관이 소장하고 있는 서양미술사의 명작은
거의 없고, 아직은 그런 전시회도 자주 열리지 않는 형편이니 직접
찾아가서 보는 수밖에 없다.

그래서, 로댕의 조각처럼 그림도 일정량을 복제하여 보급하자는
이야기도 나온다. 유네스코 같은 세계적인 공인기관에서 되도록
원화에 가깝게 복제한 '공인 복제본'을 만들어 널리 보급하면 좋지
않겠느냐는 이야기다. 물론 조각의 경우와는 사정이 크게
다르겠지만, '꿩 대신 꿩과 아주 비슷한 닭'은 되지 않을까. 실제로
세계의 유명 박물관에는 이런저런 이유로 복제품들이 전시되어
있는 경우가 많다고 한다. 물론 관람객들은 당연히 원화려니 하고
감탄하며 감상한다.

감상만 해도 이런 정도니 '전 국민의 화가화'라는 꿈은 '뜨거운
얼음'이라는 말이나 마찬가지일지도 모르겠다. 그런 점에서는
누구나 쉽게 부르며 즐길 수 있는 '노래'가 무척 부럽다. 음악은

감상할 수도, 직접 부르며 즐길 수도 있으니까.

그러나 안타깝게도 그림은 그렇게 되지 않는다. 혹시 된다 하더라도 노래처럼 그렇게 여럿이 함께 즐거울 수가 없다. '불러서 즐겁고, 듣기는 괴롭다' 면서도, 모였다 하면 줄기차게 불러 대는 노래처럼 신명나고 매력적이기도 어렵다. 빙 둘러앉아서 돌아가며 부르는 무반주 노래건, 니나노집에서 젓가락 장단에 맞춰 부르는 노래건, 노래방에서 마이크에 대고 부르는 노래건, 노래는 부르고 듣는 동안 사람들을 하나로 묶어 준다. 「아침이슬」처럼 수만 군중의 피를 들끓게 하는 선동의 힘을 발휘하기도 한다. 미술에서는 그런 신명이나 하나됨이 불가능하다. 구조적으로 그렇게 되어 있다.

"창작의 과정도 그래. 미술은 혼자서 만들어내고, 이것이 최고다, 유일한 가치다, 감상하든지 말든지 알아서들 해라, 완전 일방적이지! 그래서 어렵고 골치아픈 거 아닌가? 하지만 음악은 작곡가와 지휘자, 가수 또는 연주자 등등 여러 사람이 혼과 열성을 모아서 함께 만든단 말씀이지. 그러니까 음악이 미술보다는 민주적 아닌가? 물론 음악만 그런 것이 아니고 영화, 연극, 무용 등의 공연예술도 모두 종합예술인데, 유독 미술은 문학처럼 작가 혼자서 모든 것을 다 책임져야 한단 말이지. 따라서 개성이 강하게 나타날 수도 있지만, 그만큼 독선에 빠지기도 쉬운 거 아닌가? 그래서 골치아픈 거구."

"그럴듯하구만. 그런데 말야, 음악에서는 베토벤이니 모차르트니를 몇 백 년 동안 끈질기게 울궈먹었잖아. 그건 어떻게 생각하나? 미술에서는 절대 있을 수 없는 일인데. 조금 비슷하기만 해도 금방

표절이라고 난리가 나는 판이니…."

"그게 오직 하나뿐인 그대의 또 다른 비극이지 뭐! 미술은 유일성, 희소가치를 먹고사는 예술이니까 어쩔 수 없는 거 아닌가? 난 그래서 미술 하는 사람들을 존경해! 어떻게 그렇게 계속 오직 하나뿐인 새로운 것을 만들어내는지… 엄청 존경스럽다구!"

우리의 대화는 럭비공이나 청개구리처럼 동서남북으로 자유분방하게 튀어다니곤 했다. 그러면서 익어 갔고, 술자리를 파할 무렵이면 신통하게도 제자리로 돌아와 있곤 했다.

"아, 그런데 말야, 국민가수는 많은데 왜 국민화가는 없는 거지? 조용필, 나훈아, 패티김… 걸핏하면 국민가수라고 부르잖아. 어디 그뿐인가, 국민시인 아무개, 국민작가 아무개, 국민배우 안성기… 하다못해 국민동생, 국민엄마, 국민누님이라는 것까지 있는 판인데, 왜 국민미술가만 없는 거지? 생각해 보니까 되게 섭섭하네!"

"정말 그렇네. 박수근, 이중섭… 뭐 그런 이들이 국민화가 아닌가? 아니면 백남준이나."

"그분들은 세상 떠난 이들이고… 죽은 다음에 대접하면 뭘 해! 백남준도 국민미술가라기에는 어딘가 껄끄러운데."

"그러니까 미술판에는 그만큼 대중적 스타가 없다는 뜻이로구만그래. 국민미술가라? 흐음, 있을 법한데…."

우리의 대화는 대체로 남의 떡이 크고 맛있어 보인다는 쪽으로 흐르는 경우가 많았다. 서로를 부러워하는 것이다. 예를 들어 내가 음악에서는 클래식과 대중음악이 공존하는데 미술은 너무 순수미술 위주로 기울어서 대중을 괴롭히는 것이 문제라고 투덜거리면,

기풍마니는 우리 생활 도처에 미술이 깔려 있는데 무슨 소리냐고
맞받아치는 식이다.

누구나 아는 대로 음악에서는 클래식과 대중음악이 비등하게 양대
줄기를 이루고 있다. 미술에서 순수미술과 실용(응용)미술을
구분하는 것과는 좀 형편이 다른 것 같다. 회화와 만화나 삽화의
차이와도 많이 다르다.

따지고 보면 예술 장르마다 순수와 대중성이 공존하고 있다.
문학에서는 상업주의 논쟁이 벌써 오래 전에 마무리되었고, 순수와
근엄함을 고집하는 연극에서도 뮤지컬이 막강한 힘을 발휘하며
자리를 잡은 지 이미 오래다. 정통연극을 금방이라도 밀어낼 기세다.
무용에서도 현대무용이 발레의 아성을 위협한 지 오래다.

순수성과 대중성의 조화라는 면에서, 대중성이 맥을 못 추는 분야는
오직 미술뿐인 것 같다. 현재 상태로는 그렇다. 그만큼
'예술지상주의'나 '엄숙주의'의 굴레에 갇혀 있고, 지독하게
보수적이라는 이야기다. 물론 지금은 그 엄숙주의가 돈으로
매정하게 환산되고 있지만.

대중음악 같은 미술은 없을까. 판화나 복제화? 아니면 대량생산한
'공장 그림'? 벽화? 그 어느 것도 대중음악의 막강한 영향력과는
도저히 비교가 안 될 것 같다.

기풍마니는 그렇지 않다고 한마디로 잘라 말했다.

"미술은 생활 그 자체 아냐! 우리네 삶이라는 게 미술 속에서,
미술을 입고, 미술을 신고, 미술에 둘러싸여, 미술에 의해 살고 있지
않나! 컴퓨터 시대에는 미술의 존재가 더 강력해질걸!"

그래서 오히려 미술이 부럽다고 말하고는, 그런 의미에서 시원하게
한잔 하자고 외쳤다.

철학자 쇼펜하우어는 일찍이 "모든 예술은 음악의 상태를
동경한다"고 정의 내린 바 있다. 음악은 머리를 거치지 않고 바로
가슴으로 전달된다. 그래서 가장 바람직한 예술이다. 그런
말씀이다. 맞는 말씀이다.
그에 비해, 동양에서는 그런 단순한 의미를 넘어서 음악이라는 장르
자체가 다른 예술에 비해서 신(神)에 가까이 있는 것 같다. 그래서
동양고전에는 음악의 중요성을 강조한 내용들이 많이 나온다.
한자에서도 그런 점을 읽을 수 있다. 아름답다는 '미(美)'가
양(羊)이 크다(大)는 현실적 물질적인 의미인 데 비해, '음(音)'은
해(日)가 뜨는(立) 것, 곧 신의 모습을 나타낸다. 어딘가 차원이
다르다는 느낌이 든다. '악(樂)'이라는 글자도 풀어 보면
나무(木)에 흰(白) 실(絲)이 걸려 있는 형상이다. 곧 서낭당의
모습이다. 흰 천이 걸려 있는 당나무. 신에게 바치는 기도의 뜻으로
읽힌다.
노래도 마찬가지다. '노래'는 '놀이'와 같은 줄기의 낱말이다.
오늘날 우리말의 놀이, 노래, 노릇이라는 낱말의 말뿌리는 모두
'놀'이다.

"무당들이 '굿하는 것'을 그들은 '놀았다', 또는 '뛰었다'고 하지,
'굿했다'라고 하는 말은 별로 들을 수가 없다. '놀았다'는

'굿했다'의 뜻인데, 여기서의 '놀다'는 '신유(神遊)'의 뜻을
지닌다. 굿을 할 때에는 이른바 그들에게 신(神)이 몸에 실려
노래하고, 춤추고, 대화하고, 음식을 나누며 노는 것이다.
고대인들의 '놀다'는 '인유(人遊)'의 뜻이 아니라 '신유(神遊)'의
뜻이라 하겠다." ―서정범, 『어원별곡』

⟨북춤⟩⟨소리꾼⟩⟨천지굿⟩ 등의 목판화를 통해 소리를 그림으로
표현하는 데 매우 탁월한 솜씨를 발휘했던 민중판화가 오윤(吳潤)은
작품에서 '굿을 노는' 무당의 경지를 꿈꾸고 있다.

"그런데 말이야, 굿은 우리가 이미 잃어버린 것을 다 가지고 있더군.
그래서 예술이 살아남는 길은 하나밖에 없다는 생각을 했네. 마치
무당이 신내림을 받을 때처럼 말일세. 난 예술가라는 말은 듣기
싫어하지만 말이야, 예술가라면 무당이어야 한다고 생각하네.
무당만큼 우릴 울려 주고 감동시켜 주어야 한다고."
―오윤(김문주, 『오윤, 한을 생명의 춤으로』에서 재인용)

가장 자주 도마에 오르고 가장 치열하게 이야기가 오간 것은 시간과
공간이라는, 장르 자체의 문제였다.
음악을 비롯해서 문학, 연극, 무용, 영화 등은 시간의 흐름을 따라
이야기를 펼치고 엮어 나가면서 감정을 차곡차곡 쌓아 가다가
막판에 감동적으로 터뜨리는데, 유독 미술은 그런 것을 단 하나의
장면, 하나의 화폭에 담아 표현해야 한다는 것, 바로 이것이 미술의

가장 강력한 특징이기도 하지만, 한편으로는 현대미술을 어렵게 만든 원흉이 아닐까.

미술의 독립선언! 골자는 문학 또는 서사구조와의 결별이었다. 이야기 구조를 통한 이해를 거부한 것이다. 거기서부터 어려워지기 시작했다. 사람들은 인생이라는 것이 그러하듯 시간의 흐름에 따른 이야기의 진행에 익숙해 있다. 그래서 미술도 그런 식으로 받아들이려 하는데, 정작 미술은 영 다른 방향으로 달려가고 있으니 어려울 수밖에.

물론 시간의 흐름과 서사를 그림에 담으려는 시도는 역사적으로 계속 있어 왔다. 가깝게는 '미래파'의 작품들, 뭉크의 〈생명의 춤〉을 비롯한 '생의 프리즈(frieze)' 연작, 뒤샹의 〈계단을 내려오는 나부〉, 불교의 변상도(變相圖)를 활용한 오윤의 〈지옥도〉, 신학철(申鶴澈)의 〈한국현대사〉, 임옥상(林玉相)의 〈아프리카 현대사〉 같은 두루마리 그림 등등은, 서사적 이야기 구조를 한 장면에 담을 수 없는 한계를 넘어서 보려는 시도들이다. 사진에 만족할 수 없었기 때문에 활동사진이 발명됐을 것이고, 모두가 여기에 열광한 것이다.

"단 하나의 화면에 시간의 흐름과 이야기의 전개, 이런 것을 모두 담아야 한다? 야, 그러니 미술이 얼마나 어렵냐! 그러니까 그만큼 위대하기도 한 거구 말씀이야. 우리 술자리에 글쟁이가 있었으면 서사 구조의 표현에 대해서 좀더 깊이있게 이야기할 수 있을 텐데, 참 아쉽네!"

이제 그만 술자리를 파하려고 할 무렵, 기퐁마나가 빼락 소리를

내질렀다.

"아, 있다, 있어! 드디어 찾았다, 찾았어!"

"있긴 뭐가 있어?"

"국민미술가!"

"그게 누군데?"

"국민디자이너 김봉남 선생!"

"뭐야?"

"어이, 그런 의미에서 한잔 더 하자, 딱 한잔만!"

자유를 멈추라 할미공주어록 6

"재미있네, 참 재미있어!"

내가 노려보고 있는 신문을 어깨 너머로 보면서 할미공주가 말했다.

반갑게도 할미공주는 이럴 때면 꼭 나타나곤 했다.

"좋아, 아주 좋아!"

신문에 실린 사진은 분명하고 짜릿했다. 팔각형 붉은 바탕에 흰
글씨로 'STOP'이라고 쓴 도로표지판. 미국 길거리 어디서나 볼 수
있는 표지판이다. 멈추라!

그런데 누군가가 'STOP'이라는 글자 밑에다 'WAR'라는 글자를
적어 넣은 사진. 미국 엘에이 한인타운 근처에서 찍은 사진이란다.
전쟁을 멈추라!

때는 미국의 이라크 전쟁 시작과 함께 반전운동이 격렬하게
벌어지던 시기였다. 평범한 도로표지판에다 글자 석 자 덧붙이니
매우 분명하고 강력한 반전미술로 변해 버린 것이다. 미술은 소박한
소리로 외친다, 전쟁을 멈추라!

물론 이를 발견한 당국은 놀라서 부랴부랴 철거해 버렸다.

"이것도 미술일까요?"

"글쎄다. 요새는 뭐든지 미술이라고 우기는 세상 아닌가? 작가라는
자들이 아무거나 해 놓고 '이것은 예술작품이다!' 이렇게 선언하면
미술이 되는 세상이잖아. 개념미술이니 행위예술이니 하는 게 다

그런 거 아닌가? 별별 짓거리가 다 심오한 예술이고 현대적
작품이고 철학적 미술이고 그렇잖아? 미술관에서 창녀 찾아내기도
예술이고. 내가 알기론 예술이란 이름으로 살인 말고는 대충 다 해
본 것 같은데, 뭐가 더 있나?"

"하지만 이건 데모 피켓이나 마찬가지잖아요. 정치예요, 정치!"

"정치하고 예술하고 뭐가 다른데?"

"게다가 이 정도 발언은 우리나라 시위에서는 먹혀들지도
않는다구요!"

"그러니까 대한민국이 세계 제일이라는 거 아니니?"

"그리고 이건 금방 없어졌다잖아요. 반짝하고 만 거예요. 인생은
짧고 예술은 길다는데."

"그러니까 더 멋진 예술이지. 요새 예술은 안 길어. 반짝하는 게 더
멋있지. 길면 촌스럽다고들 하던걸."

"왜 그렇죠?"

"왜냐구? 현대니까! 현대라는 이름의 전차는 너무 빨리 달리거든."

"현대?"

"미술 하기 참 쉬워졌지. 아무거나 해 놓고 설명만 그럴듯하게 하면
되는 거야! 작가 맘대로지, 현대는 무한 자유 시대야, 무한 자유!
그런데 말야, 영어로 자유를 'FREE'라고 하는데, 그 말은 공짜라는
말이기도 하거든. 어때, 내 말이? 자유는 공짜다! 그럴듯하지
않아?"

그날의 비망록

미술이 언제부터 이렇게 되었는가.

미술의 독립은 주로 문학으로부터의 독립을 의미했다. 종교나 신화, 영웅담의 기본틀인 이야기 형식, 즉 서사적 구조에서 용감하게 벗어났다. 그리고 순수조형을 통해 모든 것을 표현하려 했다. 그런 미술이 어느새 말과 이론의 포로가 되어 버렸는가.

오늘날의 그림은 '그려진 말'이다. 우리에게도 잘 알려진 톰 울프의 명저 『현대미술의 상실』, 그 책의 원제목은 'The Painted Word'다. 그걸 우리는 '현대미술의 상실'로 번역한 것이다.

상실? 잃어버린 것? 현대미술이 잃어버린 것은 과연 무엇인가. 그 물음을 꼼꼼하게 살필 필요가 있다.

별들에게 물어봐

"흉내 전문가, 돈, 선전, 유행병 환자, 멋 따위가
미술의 역사에 비집고 들어와서는 안 된다는 것쯤은
우리 모두가 알고 있지만, 화가들 자신들 때문에
그들은 미술사의 한자리를 차지하게끔 되었다." —톰 울프

'출세를 하리라! 반드시 스타가 되리라!'
그는 결심했다. 이를 악물었다. 스타가 되기 위해서라면 무슨
짓이라도 하리라. 어떤 비아냥도 달게 들으리라. 처절한 각오를
다지고 또 다졌다. 정말 처절했다.
아무도 그를 손가락질할 수 없다. 해서는 안 된다. 피눈물 위에 세운
목표를 비웃는 자는 천벌을 받아 마땅하리라.
진실로 혼신의 힘을 다해 마련한 세 차례의 전시회가 세 번 다
처절한 무관심과 완벽한 냉대 속에 끝난 뒤 세운 결심이다. 오로지
자식의 출세 하나만 바라고 모든 것을 희생해 온 아버지의 무덤
앞에서 다지고 또 다진 맹세다. 비웃으면 안 된다.
아버지를 땅에 묻던 날, 추적추적 비가 내렸다. 아버지의 관 위에
젖은 흙을 덮으며 그는 갈가리 찢어지는 가슴을 옭아맸다.
"아버지, 반드시 출세하겠습니다. 누구나 부러워하며 올려다보는

그런 화가가 되겠습니다. 아버지, 그걸 바라셨지요. 아버지, 무슨
수를 쓰든 꼭 그렇게 되고야 말겠습니다."

아버지 무덤 앞에 앉아 비를 맞으며 그는 한없이 소주를 마셨다.
마시고 또 마셨다. 그러나 헤프게 울지는 않았다. 아버지 앞에서
감히 눈물을 보일 수는 없었다. 그리고 마음을 옴팡지게 다졌다.
남들에게는 형편없는 삼류 신파로 보일지 몰라도, 그에게는 지엄한
생존지령이었다.

'운명아, 길을 비켜라! 내가 나간다!'

결심을 하고 나니 갑자기 바빠졌다. 출세를 하기 위해서는, 스타가
되기 위해서는 해야 할 일이 너무나 많았다. 모든 것을 털어 버리고
완전히 새 사람으로 태어나야만 했다.

그를 이렇게 만든 것은 세상이다. 세상은 그에게 너무나 무심하고
냉정했다. 서울 한복판에서 번듯한 개인전을 세 번이나 열었는데, 그
많은 신문, 잡지에 흔한 평론 하나 제대로 실리지 않았다. 아무개
개인전, 언제 어디서, 문화단신에 단 석 줄짜리 초라한 소개 기사가
고작이었다. 철저하고 완벽하게 무시당했다. 그런 현실에 속이 상한
아버지는 술을 엄청나게 마셨다. 마시고 또 마셨다. 그러고는 끝내
울화로 세상을 뜨셨다.

특별히 작품에 하자가 있어서 그런 것은 결코 아니다. 그것은
확실하다. 그렇다면….

'다시 태어나 스타가 되리라. 찬란한 별이 되리라.'

그러기 위해서는 화살표가 분명해야 하고, 행동지침이 반석같이
단단해야 한다. 그는 성공한 미술가들의 사례들을 부지런히 모아

분석 정리했다. 윤범모 교수의 그 유명한 '스타 양성 훈요십조'도 읽고
또 읽어 아예 외워 버렸고, 김지하 시인의 '흰 그늘론' 같은 어려운
글도 꼼꼼히 읽고 또 읽었다. 무척 많은 책을 읽었다. 진즉에 이렇게
파고들었으면 고등고시도 열 번은 더 합격했을 것 같았다.

그리고 자신만의 출세 십계명을 일목요연하게 정리했다. 매우
개성적이면서도 현실적이고 실천 가능한 십계명을 만들기 위해 혼신의
힘을 다했다. 동서양의 지혜를 아우른 이 십계명은 앞으로 그의 인생을
이끌어 갈 나침반이요, 절체절명의 행동지침이 될 것이다.

제1조 앤디 워홀—미술은 상품이다. 나는 작품공장 공장장이다.

제2조 요제프 보이스—미술은 말발이다. 나는 현대의 선지자다.

제3조 백남준—예술은 고등 사기다. 따라서 위대하다.

제4조 아인슈타인—미술은 상대성이다. 줄을 잘 서라.

제5조 식자우환(識字憂患)—아는 것이 병이다. 아우라는 모르는
곳에서 나온다.

제6조 미술은 쌍기역—끈, 꼴, 꾀, 끼, 깡….

제7조 상선약수(上善若水)—예술은 물이다. 물 흐르듯 현실에
적응하라.

제8조 시서화일체(詩書畵一體)—미술과 글은 친형제간이다. 글쟁이
친구를 만들라.

제9조 인류평등—성을 가리지 말고 사랑하라. 세계적인 예술가가
되기를 원한다면!

제10조 다다익선—돈 많은 독신녀를 후원자로 잡아라. 화폐는

많을수록 좋다.

사실은 제4조 '미술은 상대성이다' 대신에 '요절하라. 화끈하게
타오르고 요절하라'를 넣고 싶었지만 참기로 했다. 미술사를
살펴보면 요절한 천재들의 이야기가 많이 나오고, 그것이 무척
매력적인 출세의 지름길인 것처럼 보이기는 했지만, 솔직히 말해서
그는 죽기 싫었다. 십계명을 정하는 것도 다 살자는 짓이지, 빨리
죽자고 하는 짓이 아니다. 그리고 요절한다고 해서 반드시
유명해지는 것은 아니다. 적당히 젊은 나이에 드라마틱하게
요절했는데도 유명해지지 않는다면 얼마나 억울하겠는가.
아무튼 십계명으로 화살표는 확실하게 그어졌다. 이제 실천만이
있을 뿐이다. 돌격 앞으로!
그는 지극정성으로 자신이 정한 십계명을 행동으로 옮겼다. 조금도
흔들림이 없었다. 십계명만 철저하게 실천하면 출세는 자동적으로
될 것이라는 자신감이 들었다.
다만, 제9조 '성을 가리지 말고 사랑하라'는 조항이 찜찜하게
걸렸다. 그게 그러니까, 말하자면, 동성애를 해야 출세한다는
말인데…. 미국 뉴욕 같은 데서는 예술가라면 당연하게 모두들
그런다지만 아무래도 한국에서는 실천하기가… 그러나 세계적으로
출세를 하려면….
제10조 '돈 많고 지적 허영심에 목말라 허우적대는 독신녀를
후원자로 잡는 것'도 쉽지 않았다. 예를 들어 저 유명한 페기
구겐하임 비스무리한 여자만 잡으면 한 방에 상황 종료일 텐데,

세상은 그렇게 나긋나긋하지 않았다. 우선 경쟁자가 너무 많았다.
치열한 경쟁을 거쳐 겨우 잡고 보면 독신녀이기는 한데 돈이 없었다.
돈 좀 있는 것 같으면 어깨 떡 벌어진 기둥이 여럿이거나.
더욱 결정적인 것은 제9조와 제10조가 상호모순 관계에 있다는
사실이었다. 둘을 동시에 실천하려면 쌍코피가 터질 것이 분명했다.
'그러나 나는 해야 한다! 출세를 위해서라면 무슨 짓이든 할 수
있다. 해야 한다!'
물론 작품 경향을 과감하게 바꾼 지는 벌써 오래다. 제7조의
가르침대로 물 흐르듯 현실에 적응하기 위해 요새 가장 잘 나가는
작품 경향으로 혁명적 변신을 감행했다. 언제든지 잽싸게 바꿀
만반의 준비도 갖추었다.
그는 예리한 시각으로 현실을 면밀하게 관찰하고 또 관찰한 결과,
작가 자신이 뭐가 뭔지 모르고 그린 그림일수록 성공할 확률이
높다는 엄청난 진리를 발견했다. 그래야 말발로 부풀리거나 뭉개기
좋고, 관객에게는 보이는 대로 느끼면 된다고 말하기 편하고, 평론가
양반께서 글을 쓰실 때 자유로운 공간을 확보하기 편하고… 그랬다.
그의 십계명 제5조는 과연 진리였다. 애매모호함이야말로
확고부동한 진리였다!
예를 들어 사과나 나무를 그렸다면 기껏해야 생명사상이 어쩌구
하는 정도로 거기서 거기로 근처를 뱅뱅 맴돌게 되지만, 찌그러진 점
하나만 자유분방하고 근엄하게 탁 찍어 내던져 놓으면 동서고금을
마음대로, 사통팔달 자유자재로 훨훨 날아다닐 수 있는 것이다.
그러니까 결론적으로 말해서, 보는 각도에 따라 귀걸이 코걸이

목걸이 발걸이 벽걸이 옷걸이 달걸이로 다채롭게 해석 가능한 그 무엇을 창조해내면 되는 것이었다. 그것이 무엇일까? 그 무엇을 지명수배하라!

또 한 가지 그가 발견한 진리는 불가근불가원의 원칙이었다. 현실이나 감상자들과 너무 멀어도 안 되고, 너무 가까워도 안 된다는 것. 그래서 그는 캔버스에 붓질을 할 때도 너무 멀지도 않고 너무 가깝지도 않게 하려고 애썼다.

이렇게 십계명을 필사적으로 그리고 철저하게 실천한 결과, 약간의 열매들이 맺히기 시작했다. 몇 차례 단체전에 초대를 받아 출품했고, 때리는 건지 쓰다듬는 건지 매우 애매모호하기는 했지만 그런대로 호의적인 평도 몇 번인가 받았다. 그가 공들여 만든 글쟁이 친구들은 주위를 맴돌며 무언가를 부지런히 끼적거렸다. 세월은 가도 글월은 남는 것, 여름날의 호숫가 가을의 공원…. 술값이 엄청 나갔지만 그런대로 고맙고 흐뭇했다. 그러나 거기까지! 그것으로 끝이었다. 어쩐 일인지 그 이상은 도무지 진도가 안 나가는 것이었다. '아버지 도와주세요, 너무 힘들어요!'

왜 그럴까. 십계명을 꼼꼼히 검토했지만 아무런 하자도 발견할 수 없었다. 십계명은 완벽했다. 아무래도 제9조와 제10조를 제대로 실천하지 못해서 그런 것 같기는 한데, 솔직히 홀라당 까놓고 말해서 그건 정말로 실천하기가 쉽지 않았다. 특히 제9조와 제10조의 모순, 상호 충돌 갈등 관계의 현실적 해결은 근본적으로 난해했다. 앞뒤로 동시에 해야 한다는 것의 처절한 어려움. 지하에 계신 아버지도 그것만은 원하지 않으실 것 같았다. 그러나 스타가 되기

위해서라면… 나는 할 것이다, 해내고야 말 것이다. 반드시 해내고야 말겠습니다, 아버지!

그러나 아무리 애써도 제자리걸음, 암담한 터널의 연속이었다. 깡소주를 아무리 마셔도 어둠은 끈적끈적 더 짙어만 갔다. 그리고 그는 서서히 지쳐 갔다. 풀잎처럼 바람에 눕고 풀잎처럼 일어서면서 서서히 지쳐 갔다. 아버지….

답답한 나머지 한 선배를 찾아가 진지하게 의논했다. 그랬더니 선배 왈, "야 인마, 궁상 고만 떨구 그 시간에 그림이나 한 장이라도 더 그려라."

'아, 선배는 나의 피눈물 나는 결심을 조금도 이해하지 못하는구나! 야, 선배면 다냐? 네까짓 놈이 내 마음을 어찌 알겠냐! 너나 그림 많이 그려서 잘먹고 잘살아라! 구질구질하게 내가 왜 그려? 내 십계명 제1조도 모르냐? 나는 그저 발견하고, 그리도록 시키고, 서명만 하면 되는 거야! 알겠냐? 알겠냐구!'

그는 또 피눈물을 뿌렸다. 십계명을 다 실천해 보지도 않고 물러설 수는 없다. 그건 사나이 대장부가 할 짓이 아니다. 암, 아니고말고!

그리하여, 지금도 서울 어느 하늘 아래 한 사나이가 밤이면 밤마다 게이바와 호스트바를 오락가락하며 킬리만자로의 표범처럼 예리한 발톱을 세우고 호시탐탐 기회를 노리고 있다는 전설이 입에서 입으로 전해 온다는 서글픈 이야기.

누군가가 말했다, 인생은 고해라고.

낭만에 대하여 할미공주어록 7

"아니 무슨 놈의 화가라는 것들이 그림은 안 그리고 맨날 술 마시고
담배 피우고 연애질만 하냐? 썩을 것들!"
할미공주가 욕쟁이 할머니 말투로 거칠게 내뱉었다.
"저러니 환쟁이들이 도매금으로 욕을 먹지! 야 이놈아, 그딴 거 그만
보구 어서 그림이나 살려라, 이 썩을 놈아!"
〈모딜리아니〉라는 영화를 비디오로 보고 있는데 할미공주가 불쑥
나타난 것이다. 앤디 가르시아라는 배우가 모딜리아니로 나왔는데
내가 보기에도 영 어울리지 않았고, 피카소는 무슨 별나라에서 온
괴물 같았다. 할미공주 말씀대로 그림은 그리는 시늉만 하고, 그저
마시고 피우고 사랑하고… 그것뿐이었다. 생각해 보니 화가를
모델로 삼은 영화나 소설은 늘 그 모양 그 꼴로 어슷비슷했다.
예술가는 그저 괴팍하고 비극적인 삼류 인생을 살았으나, 그럼에도
불구하고 위대한 존재다, 그런 식의 허망한 주장들.
"저런 게 예술가의 낭만이라는 거냐?"
낭만? 신화처럼 떠돌아다니는 괴짜 예술가들의 이런저런 전설들.
지독한 가난, 무질서, 미친 짓거리, 아우성, 폭력, 상처 입히기,
무책임, 자기 학대. 예술을 위해서라면 아무래도 상관없다?
담배연기와 술주정에 가려진 예술가의 참모습들.
예술가들의 고뇌, 갈등, 자기희생, 처절한 몸부림, 고독은?

언젠가 친구가 보내 준 글 중에 이런 구절이 있었다.

"예술은 사람의 의식과 정신을 경직되게 하는 모든 것에 대항하고, 자유와 자연스러움을 회복하고자 하는 짓거리일 뿐이라고 생각하네. 그러나! 임금이 무치(無恥)이듯 예술가도 자신의 예술세계에서 왕이니 절대자유이고 무치다. 따라서 무슨 짓을 하더라도 부끄러움 없이 뻔뻔하게 해야 한다. 이런 생각으로 살다 보니 금기를 넘나드는 행동들이 일어나는 것 아닌지."

도무지 자신이 없다. 나의 삶을 영화로 찍어도 저런 식밖에 안 될지 모른다.

그날의 비망록 1

김용준(金瑢俊)의 『근원수필(近園隨筆)』 중에서 몇 구절.

"예술이란 알고 보면 아무것도 아니다. 배가 고프면 밥을 먹는 것과 같은 다반사에 불과하다. 식탁 앞에 앉은 사람이 어떠한 태도로 어떻게 밥술을 움직이느냐 하는 것이 곧 예술창작의 이론과 실제다. 점잖게 먹느냐 얄밉게 먹느냐, 조촐하게 먹느냐 지저분하게 먹느냐 하는 것이 문제의 초점이다. 모든 위대한 예술은 결국 완성된 인격의 반영일 수밖에 없다."

"높은 예술을 산출키 위하여서는 화가에게 물질적 여유의 필요는 없다. 차라리 빈핍과 인고와 불우와 모든 불행이 뒤얽힌 역경에 있을수록 좋다."

"그림을 '환'이라, 화가를 '환쟁이'라 하여 나라에서 굶어 죽지 않을 만한 녹을 주어 기르던 옛날에도 사회가 화가를 대접하는 정도가

요새처럼 심치는 아니하였다. 그러기에 그 중에서 단원(檀園)도 나고 오원(吾園)도 나고 하였던 것이다."

"화가의 성격은 소극적이기 때문에 자기의 노력에 대한 답례를 노골적으로 요구하는 상인 근성을 가지지 못하였다. 뿐만 아니라 자기의 작품을 금전과 환산하는 불명예를 그들의 자존심이 허락지 않는 것이다. 화가의 성격을 이해하고 우대할 줄 아는 사회라면 당연히 솔선하여 예를 차려야 할 것이다. 우리 사회에는 여기에 대한 염치와 교양이 없다."

그날의 비망록 2

미술의 독립선언은 곧바로 가난과 이어졌다. 전혀 시장이 없는 상태에서 든든한 후원자를 잃어버렸으니 당연히 가난해질 수밖에 없다. 그런 가운데 미술가들의 가난에는 '낭만'이라는 이름의 그럴듯한 옷이 입혀지고 제멋대로 전설로 각색되었다. 가난에 얽힌 신화와 전설은 그렇게 한도 끝도 없이 태어났다. 멋있게 표현하니까 낭만이지, 정확하게 말하자면 '궁상'이다. 살아남기 위해 붙잡을 것은 오로지 예술적 자존심밖에 없었다. '작품은 절대 상품일 수 없다'는 강박관념에 사로잡힌 우리의 미술가들은 더했다. 그렇게 미술은 스스로 울타리를 쳐 나갔다. "예술이 밥 먹여 주나?"라는 비아냥거림에 "예술은 시대정신을 세워 가는 순교자적 작업이다"라고 대답하는 동안 대중과는 점점 더 멀어졌다. 그러다 보니 막다른 골목으로 들어서고 말았다.

물론 지금은 '작품을 금전으로 환산하는 것'을 '불명예'로 여기는

미술가는 거의 없는 것 같다, 그림의 가격이 곧 권위라고 생각하는
세상이니까! 그런 '아름다운 마음' 을 가진 작가가 많았다면 우리의
미술도 한결 튼실해졌을 텐데….

그런데 문제는 작품활동만으로 생활이 되는 작가, 전업미술가가 몇
명 안 된다는 사실이다. 뾰족한 대책도 없다. 답답하다. 그래서
마시고 피우고 소리친다. 고약한 악순환!

자신이 없다, 도무지 자신이 없다. 지금 나의 삶을 영화로 찍는다
해도 저런 식으로 될 수밖에 없을 텐데 어쩌랴.

버리고 떠나리

"나는 이 세상에서 가난하고 외롭고 높고
쓸쓸하니 살어가도록 태어났다"
—백석

오랜 벗에게!
참으로 오랜만에 자네에게 편지를 쓰네. 그 동안 너무 적조했네.
죄송허이.
제번하옵고, 긴히 부탁할 일이 있어 붓을 들었네. 전화 같은
것 말고 꼭 편지로 써서 남겨야겠다고 생각했네.
어쩌면 이 편지가 내 생애 마지막 편지가 될지도 모르겠네. 아마도
그럴 걸세. 암이란 놈이 워낙 지독해서…. 이럴 줄 알았으면 칼을
대지 않는 건데, 후회막급이로세. 하지만 이제 와서 어쩌겠나,
인명은 재천인 것을.
각설, 자네에게 부탁할 일은 다름이 아니옵고, 내 작품들을 모두
불살라 없애 주었으면 하는 것이네. 되도록이면 하나도 남김없이
모두.
내 그림들이 어디 있는지 자네는 알고 있지? 느닷없는 부탁에
저으기 놀랄지도 모르겠네만, 나로서는 오래 전부터 생각해 온

일이네. 망설이다가 때를 놓쳐 버리고 말았네만, 돌이켜보면 늘
놓치면서 살아온 우둔하고 부끄러운 생이었네. 그림다운 그림을
그리지 못했다는 부끄러움 물론 크네만, 내 영혼인 그림들이
저자바닥에 끌려 나와 흥정거리가 되는 꼴을 더는 보고 싶지 않네.
터무니없는 가짜가 나돌고, 그림값 좀 올리겠다고 멀쩡하게 살아 있는
사람을 죽었다고 소문내는 지경에 이르러서야! 나 죽었다는 소문이
자자하다며? 지금도 내가 빨리 죽기를 바라는 장사치들의 기도
소리가 들리는 것 같구먼.

우리가 왜 이렇게 천박하고 비참한 몰골이 되었나? 도대체 언제부터?
그 경매인지 뭔지 하는 건 정말 가관 아닌가. 흥정도 그런 모욕적인
흥정이 또 어디 있겠나? 비싸게 팔리는 걸 자랑으로 여기는 미친
자들도 있는 모양이네만, 예술을 그렇게 능멸해도 되는 건가? 내
영혼이 그렇게 능멸당하는 꼴을 어찌 더 보겠는가? 부관참시당하는
느낌일세.

그러니 자네가 나를 좀 도와주시게나. 자네만은 내 비통한 심정을
이해하리라 믿고 부탁드리는 것일세. 물론 자식놈들이야 반대하겠지.
명색이 대가랍시고 그림값이 제법 나갈 테니. 무시해 버리시게! 내
명령이라고 말하시게. 아니, 유언이라고 선언하시게나! 자식놈들이
내 마음을 헤아리지 못하는 것이 심히 부끄럽네만, 어쩌겠나, 내가
잘못 기른 것을. 내 이름으로 미술관을 건립하네 어쩌네 떠벌리는
모양인데, 내 어찌 그 속마음을 모르겠는가.

견물생심(見物生心)이요, 근묵자흑(近墨者黑)이지.

피카소니 고흐니 하는 자들도 죽은 후에 유족들간에 추잡한

유산싸움이 요란했다고 들었네만, 나라고 그런 꼴 안 당하리라고
누가 말할 수 있겠나. 내 자식들이 그렇게 내 그림 앞에서 피 튀기며
싸운다면 내 어찌 견디겠나? 안 그런가, 친구?

사랑하는 친구여.

그런 생각을 하면 퍽이나 서글프고 쓸쓸해지네. 편하게 죽을 수도
없는 내 처지를 생각하면, 암덩어리보다도 더 아프고 저리네.

오호통재!

사연이 이러하니, 오랜 벗인 자네가 나를 좀 도와주시게나. 내
누추하고 남루한 영혼을 구원한다고 생각하시고. 다 버리고
편안하게 떠나고 싶네. 내 손으로 없애 버리든가 죽을 때 가지고
갔으면 좋겠네만 그럴 수도 없으니….

물론, 내가 살아온 삶이나 그림들을 부끄럽게 여기는 것은 절대
아닐세. 그렇지 않기 때문에 능멸당하고 싶지 않은 것이지. 내
흔적이야 기왕에 나와 있는 도록 몇 권으로 충분하지 않을까
여기네만, 자네 생각은 어떠하신가? 아무개의 예술세계가 어쩌구
하는 분에 넘치는 평가도 원치 않네.

동창이 훤한 것을 보니 어느새 새벽인 모양이로세. 글쓰기가 힘들어
이만 줄이네. 총총.

늘 평안하시기를, 그리고 잘 부탁하네! 너무 큰 짐을 안기는 것 같아
미안허이. 늘 자중자애하시기를.

추신. 또 만나지 못하더라도 과히 섭섭해 마시고!

생자필멸(生者必滅)이요 회자정리(會者定離)라!

그리운 벗에게!

찾아갈 수도 없고, 전화를 할 수도 없어서 이렇게 편지를 쓰네.

자네 장례식은 참 아름답게 잘 치러졌네. 대가를 아쉬워하고 기리는
마음들, 그이가 남긴 것을 잘 갈무리하고 마음에 새겨 소중하게
이어받으려는 뜨거운 뜻이 생생하게 살아 있는 감동적인
장례식이었네. 축하하네!(축하라는 표현이 참 이상하구만,
용서하시게나)

모두들 많이 슬퍼했지. 나도 많이 울었네. 이 나이에 눈물을 펑펑
흘릴 수 있다는 것이 어찌 보면 축복이라는 생각도 들고… 아무튼
흐르는 눈물을 어찌할 수가 없었네.

일언이폐지하고, 자네의 마음 충분히 헤아릴 수 있네. 살아생전에
자네와 자주 나누던 이야기 아닌가. 나에게 부탁해 준 것을 감사하고
영광스럽게 생각하네. 정말 고맙네!

자네처럼 나도 요사이 저자가 빨리 죽어야 그림값이 오를 텐데 하는
수군거림을 들으며 살고 있네. 모골이 송연하네. 세상이 그러하네.

자네가 걱정한 대로 자네 자제들의 저항은 생각보다 훨씬 완강하네.
아버지의 분신들을 불태워 버리다니 있을 수 없는 일이라는
울부짖음, 그것은 처절한 절규였네. 효심이 아름답기도 하고….

자네가 말한 대로 자네의 편지를 보여주며 유언이라고 엄숙하게
선언했지만 아무 소용이 없었네. 그 편지를 아버지의 유언장이라고
인정할 수 없다는 것이지. 변호사와 상의하겠다고 하더구만, 예상한
대로.

법정으로 갈 수야 없지. 그거야 자네도 원치 않을 테고. 법에 맡기면

자네의 작품들은 그야말로 물건으로 취급될 수밖에 없게 되네. 벌건 대낮에, 중인환시하(衆人環視下)에 다시 한번 벌거벗는 꼴이지. 물론 장사치들이야 좋아하겠지만. 그러니 실로 진퇴유곡(進退維谷)이로세.

자네 이름의 미술관은 이미 부지가 확정되었고, 설계도면도 나온 상태라네. 무척 거창하더군. 무슨 지자체의 후원으로 건설하여 관광명소로 개발할 예정이라던가.

아무려나 자네의 뜻대로 하려면 한시라도 빨리 막아야 할 텐데, 첩첩산중이요 심산유곡이요, 내 능력은 터무니없고… 그러하네. 세상이 그러하네.

이보시게나, 친구!

자제들과 제자들의 필사적인 저항을 마주하며 많은 것을 생각하게 되네. 자네가 왜 작품들을 없애 달라 부탁했는지를 헤아리지 못하는 바 아니네만, 내가 생각하기에도 그렇게까지 할 필요가 있을까 하는 생각이 드는 것 또한 사실이네.

무엇보다도 그림들이 너무 아름다워! 훌륭해! 순수하고 높아! 그윽하고 깊어!

작가가 작품을 세상에 내놓았으면, 그것은 이미 세상의 물건이 아닌가, 그런 생각도 들고.

일언이폐지하고, 자네의 유언이니 하는 데까지 해 보겠네!

아득하면 되리라. 우공이산(愚公移山)이요, 진인사대천명(盡人事待天命)이라!

그리운 벗에게!

하늘나라에서 평안하신가? 하늘나라에서도 그림을 그리시는지
궁금허이. 그곳은 온통 아름다울 테니 그림 따위는 필요 없을지도
모르지. 자네가 간밤 꿈에 나타나 또다시 채근을 하였기에
보고드리네.

자네 그림을 없애는 일은 별 진전이 없네. 미안허이. 이 늙은 중생이
백방으로 발버둥쳐 보지만 별 소용이 없구먼. 돈이란 놈이 야속하고,
세상이 무서워.

이미 알고 계시겠지만, 자네 회고전이 국립미술관에서 성황리에
열리고 있네. 자네 그림을 거의 모두 긁어모은 것 같아. 재주들도 참
용하지! 참 볼 만하더구먼. 없애 버리기엔 너무 아까운
작품들이라는 생각이 절로 들었네. 진심일세! 이걸 없애는 일이
죄는 아닐까 하는 생각도 들었네.

회고전이 끝나면 보나마나 그림값이 또 껑충 뛰겠지. 자네는 또
기겁을 할 테고, 자제들이나 그림 소장가들은 환호작약하겠지. 이런
시점에서 자네를 위해 내가 무엇을 어떻게 해야 옳을지 생각이 많네.
꿈속에서 또 보세나. 늘 행복하시길 비네.

그로부터 며칠 후의 신문기사.

(우주문화통신, 서울발) 얼마 전 타계한 원로 ○○○ 화백의 대규모
회고전이 열리고 있는 국립현대미술관에서 불이 나, 전시 중인
작품의 일부가 소실되는 사건이 발생했다. 화재는 다행히 미술관이
폐관하기 직전 관람객이 없는 시간에 발생해 인명 피해는 없는

것으로 알려졌다. 그러나 미술관의 진화장비 부실과 소방차의 늑장 출동으로 전시 작품의 피해가 큰 것으로 전해졌다. ○○○ 화백은 한국미술을 대표하는 대가 중의 한 사람으로 꼽히고 있어, 피해액은 매우 큰 것으로 추산된다. 경찰은 여러 가지 정황으로 미루어 볼 때 방화일 가능성이 큰 것으로 판단하고, 정확한 화재 원인을 조사하고 있다. 화재 시 자동폐쇄 방화문의 작동으로 고인의 절친한 친구이며 화가인 ×××씨가 현장에서 숨져 있는 것이 발견되어….

별이 빛나는 밤에

그러니 우울해질 수밖에 없고, 진정한 사랑과 우정이
있어야 할 자리가 텅 빈 것처럼 느껴진다.
또, 내 영혼을 갉아먹는 지독한 좌절감을 느낄 수밖에.
사랑이 있어야 할 곳에 파멸만 있는 듯해서 넌더리가 난다. 이렇게
소리치고 싶다. 신이여, 얼마나 더 기다려야 하나요!
—반 고흐가 동생 테오에게 보낸 편지 중에서

한 사나이가 죽었다. 별이 빛나는 밤에 사냥총에 맞아 죽었다.
강원도 정선 아라리마을, 누런 보리밭 한 가녘에 한 사나이가 시뻘건
피를 흘리며 들짐승처럼 죽어 있었다.
경찰은 자살이라고 발표했다. 그건 누가 봐도 자살이었다. 사냥총이
손에 들려 있었고, 유서도 있었다. 유서의 내용은 극히 간단했다.

잘 있거라, 나는 간다.
예술이여 영원하라!
미술에 영광 있으라!

경찰 조사에 따르면 사나이의 이름은 변고호(卞高好), 얼마 전

아라리마을에 정착해 미친 듯이 그림을 그리던 화가였다.

그의 거처 겸 화실에는 수많은 그림들이 널려 있었다. 일기장도 발견되었고, 잘 보관된 편지뭉치도 나왔다. 자신이 보낸 편지들도 복사를 해서 날짜별로 잘 정리해 두었다. 상당한 정성이었다. 아직 부치지 않은 편지도 여러 통 나왔다. 수신인은 '사랑하는 동생 태호에게'로 되어 있었다.

변고호, 동생 태호, 보리밭, 총기에 의한 자살….

스케치북에 적힌 일기와 편지들을 통해 사건을 재구성할 수 있었다. 거기에다 마을 사람들과 동생의 증언을 더하니 소설 같은 이야기가 만들어졌다. 그것은 희비극. 함부로 비웃을 수 없는 희비극.

"말하자면 화가 빈센트 반 고흐가 우리 형을 죽인 겁니다. 오래 전부터 준비해 온 일이에요. 형은 반 고흐를 스승님이라고 불렀어요. 무척 닮고 싶어했죠. 물론 사람들은 미친놈이라고 손가락질했지만, 말릴 수도 없었습니다. 형의 마음이 워낙 뜨겁고, 태도도 진지해서. 하긴 뭐 말린다고 들을 사람도 아니에요. 워낙 대단한 황소고집이거든요. 형이 진정으로 원한다면, 하고 싶은 대로 하는 것이 행복일지도 모른다는 생각도 들었습니다. 아마 형은 행복했을 겁니다. 그렇게 믿습니다."

일기는 십여 년에 걸친 것이었다. 본격적으로 그림을 그리기 시작했을 때부터 죽기 직전까지, 일기라기보다는 생각날 때마다 수시로 적은 기록이었다. 그러니까 수기, 수시로 쓴 일기인 셈이다. 마지막 일기의 내용은 자살을 암시하고 있다.

"드넓은 밀밭 하나 없는 나라! 권총 하나 마음대로 가질 수 없는

나라! 이런 나라를 어찌 문화적인 나라라고 할 수 있는가?
까마귀떼는 어디를 날고 있는가? 그러나 우리는 행복했다. 스승님은
아를르의 밀밭에서, 나는 아라리의 보리밭에서…."
편지는 거의 전부가 동생에게 보낸 것이었는데, 대부분이 저 유명한
고흐의 편지를 골라 짜깁기한 것이었다. 그럴듯한 문장은 모두가
고흐의 편지를 그대로 베낀 것이었다. 고흐의 편지처럼 스케치를
그려 넣은 것도 여러 통이었다.

편지
사랑하는 태호에게.
보내 준 돈과 물감 고맙게 받았다.
사랑하는 동생아, 너에게 진 빚이 너무 많아서 그걸 모두
갚으려면(꼭 갚게 되리라 믿고 있다) 내 전 생애가 그림 그리는
노력으로 일관돼야 하고, 그렇게 되면 생의 마지막에는 진정으로
살아 본 적이 없다는 느낌을 받게 될 것 같다.
언젠가 내 그림이 팔릴 날이 오리라는 건 확신하지만, 그때까지는
너에게 기대서 아무런 수입도 없이 돈을 쓰기만 하겠지. 가끔씩 그런
생각을 하면 우울해진다.
이번 주에는 그림 그리고, 잠자고, 먹는 일 외에 다른 일은 전혀 하지
않았다. 그러다 보니 한 번에 여섯 시간씩 총 열두 시간 작업을 했고,
단번에 열두 시간 동안 잠을 잤다. 스승님께서도 그런 적이
많으시다. 얼마나 힘들고 뿌듯하셨을까.

고호의 편지를 읽어 본 사람은 금방 알아차리겠지만, 태호라는 이름과 마지막 한 줄만 빼면, 모두 고호의 편지를 이리저리 베껴 짜깁기한 것이다. 말하자면 표절이요, 무단 도용이다.

그래서, 그의 벌거벗은 삶을 보여주는 것은 편지보다 일기와 동생의 증언이었다. 특히 동생의 회상과 푸념은 생생했다.

일기

○년 ○월 ○시 ○요일, 날씨 맑음.

마침내 구청으로부터 개명 허가를 받았다. 지성이면 감천이라! 나쁜 놈, 결국은 해줄 걸 뒷돈을 받고서야 해주다니! 벼룩의 간을 빼서 회쳐 먹을 놈! 그래도 고맙다.

내 이름은 이제부터 고호다. 고호(高好), 높고 좋다! 얼마나 깊은 뜻인가!

세상이여, 나를 고호라고 불러 다오! 변고호! 높고 좋다, 높아서 좋다, 높으니 좋을시고, 높으니 좋네!

기분이 너무 좋아서 한잔했다. 동생 태호에게 편지를 썼다. 개명 문제를 한시라도 빨리 처리하라고 단단히 일렀다. 술병을 들고 밖으로 나가니 하늘에 별이 총총하다. 아, 별이 빛나는 밤에….

이렇게 기쁜 순간 옆에 누군가 있었으면 좋겠다. 스승님께서는 이럴 때 뭐라고 하셨을까? 사랑에 빠진다는 것은 얼마나 대단한 일이냐! 하지만, 스승님께서도 평생 혼자셨으니, 나 또한 그리해야 마땅하리라. 별이 너무 밝다.

동생의 말

아 글쎄, 형이 어느 날 느닷없이 저더러 이름을 바꾸라는 겁니다.
태호로 개명을 하라는 거예요. 자기는 고호로 바꾼다나요. 이름을
바꿀 수밖에 없는 숙명이라나 뭐라나! '클 태(太)' '좋을 호(好)',
크게 좋다는 멋진 뜻이라나 뭐라나! 글쎄 아무리 좋으면 뭐 합니까.
우리 성이 변(卞)씨 아닙니까. 그러니 내 이름이 변태호가 되는
거예요. 변태가 좋다 그런 말이 된다 이거예요! 아니 변태가 좋긴
뭐가 좋아요? 쪽이나 팔리지! 하여간 일생에 도움이 안 된다니까!
나는 싫었지만 형이 워낙 질긴 황소고집이니 어쩝니까? 안 바꾸면
당장에라도 인생이 무너질 것처럼 그러니… 숙명이라나 뭐라나!
그래서 개명을 했죠. 까짓것 죽은 놈 소원도 들어준다는데. 그렇다구
변태짓 한 건 아니유, 오해하지 마슈!
그런데 그게 고약한 올무가 된 거라. 화가 고흐와 동생 테오의
관계가 우리 형제에게 재현된 겁니다요. 참 숙명치고는 더러운
숙명이지! 허지만 어쩌겠소, 내가 도와주지 않으면 형이 죽을
판인데.

동생의 말을 종합하니 변고호의 삶은 반 고흐의 일생과 닮은 점이
너무 많았다. 이런 걸 숙명이라고 말해도 되는 것인지는 잘
모르겠지만.
시골 목사의 아들로 태어난 변고호는 어렸을 때부터 그림에 유달리
관심이 많았고, 그런대로 재능도 보인다. 부모의 뜻에 따라 신학교에
들어간다. 잘 안 맞는다. 조금 다니다가 때려치운다. 화가가 되고

싶다는 생각에 천신만고 끝에 미술대학에 입학한다. 재학 중
어쩌다가 학생운동에 연루된다. 무슨 의식이 투철해서가 아니라
친구 따라 강남 간 꼴이다. 그 결과 짧은 옥살이를 하게 된다.
감옥에서 천둥번개 같은 계시를 받아 그림에 생명을 바치리라고
마음먹는다. 아울러 반 고흐를 스승으로 정한다. 이후로 감옥에 있는
동안 미친 듯이 고흐만 읽고 고흐만 생각한다. 해가 떠도 고흐, 달이
떠도 고흐, 밥 먹을 때도 고흐, 똥쌀 때도 고흐, 운동하면서도 고흐,
작업할 때도 고흐, 고문받으면서도 고흐, 고흐가 최고야!
출소하여 곧바로 탄광촌으로 가서 선교하며, 그곳 사람들을 그린다.
이리저리 헤맨다. 이어서 아라리 마을에 짐을 풀고 미친 듯이 그림만
그린다. 동생 이름을 태호로 바꾸게 하고, 일방적으로 도움을
청한다. 스승님의 동생이 그리하였으니, 너도 그리하는 것이
숙명이라고 박박 우긴다. 그리고….

일기
스승님께서는 밝은 태양을 찾아 아를르로 가셨다. 나는 어디로
갈까? 아라리로 가자! 아를르와 아라리, 이것은 그야말로 숙명이다.

편지
태호에게.
이곳의 공기는 나에게 큰 도움이 된다. 너도 이 공기를 마실 수
있다면 좋을 텐데.
나에게 필요한 것은 인내와 끈기뿐이다.

이런 자연에서는 좋은 그림을 그리는 데 필요한 모든 것이 갖추어져 있다고 생각한다. 그러니 내가 성공하지 못한다면 순전히 내 잘못이다.

나는 있는 그대로의 사물을 좋아한다. 그걸 다시 구성하는 것보다 있는 그대로 받아들이고 싶다.

예술은 예술가들에게! 이건 위대한 혁명이다. 그게 유토피아에 불과하다면 할 수 없지.

인생은 너무 짧고 너무 빨리 지나간다. 화가라면 그래도 그림을 그려야겠지.

결론을 내렸다. 수도사나 은둔자처럼 편안한 생활을 포기하고 나를 지배하는 열정에 따라 살기로.

동생의 말

우와, 미치고 팔짝 뛰겠데! 나 혼자 먹고살기도 힘든 판에 계속 편지 보내면서 돈 보내라, 물감 사 보내라, 종이 좀 넉넉히 보내라, 사흘이 멀다고 그러니 견딜 재간이 있나! 참다 못해 답장에다 욕을 바가지로 적어 보낸 적도 있어요. 야 이 형놈아, 내가 니 봉이냐? 니 동생 노릇 그만 할란다. 굶어 죽든지 말든지 니 마음대로 해라! 편지 고만 보내라, 썅!

헌데… 망할 놈의 핏줄이 뭔지. 그런 편지 보내 놓고는 마음이 짠해서 술 퍼마시고… 술 깨면 또 돈 구해서 보내고… 망할 놈의 숙명인지 개나발인지!

편지

사람들이 그림에 대해 가지고 있는 다소 미신적인 생각이 이루 말할 수 없을 정도로 나를 슬프게 한다. 사실 그 말은 꽤나 맞는 말이기 때문이다. 화가는 눈에 보이는 것에 너무 빠져 있는 사람이어서, 살아가면서 다른 것을 잘 움켜쥐지 못한다는 말.

동생의 말

그런데 가만히 보니까, 형놈 하는 짓이 아무래도 심상치 않아! 살짝 맛이 간 게 분명해. 그래 내가 헌책방을 뒤져서 고흐 전기니 편지책이니 화집이니를 닥치는 대로 사다가 몽조리 읽어 봤지. 형놈이 하는 짓이 고흐를 고대로 따라 하는 거라. 날짜까지 맞추려고 애쓰는 판이라. 완전히 표절이지, 인생 표절! 미칠 노릇이지! 식당개 삼 년이면 라면을 끓인다고, 내가 그 덕에 미술에 대해서 공부 좀 했수다, 물론 선무당이지만!

편지라는 것도 그래요. 고흐 편지 중에서 그럴듯한 구절을 따 가지고 짜깁기한 거라. 난 그것도 모르고 형이 언제부터 이렇게 예술적 명상이 깊어지고 글쓰기를 배웠나 하고 은근히 감탄을 했었지, 젠장! 그런데 말씀이야, 알고 보니 그게 책을 보고 베낀 게 아니야! 자기도 모르게 그냥 숨 쉬듯이 나온 거야! 하도 읽고 또 읽어서, 달달 외는 정도를 넘어서 완전히 자기 것이 돼 버린 거라. 기가 꽉 막힐 노릇이지. 이건 완전히 고흐 귀신이 쓴 거라, 고흐 귀신이! 자, 그렇다면 이거 큰일 아닌가! 고흐처럼 화가 공동체 타령을 하며 친구 불러들여서 다투고, 자기 귀 면도칼로 짜르고, 정신병원

들락거리고 그럴 거 아닌가! 허허 이거 참 큰일났구나, 큰일났어!
그러니 어쩌겠소! 나도 숙명적으로 고흐 동생 테오처럼 되는
수밖에. 허지만 나야 뭐 그림을 개뿔이라도 알아야 테오처럼 화상을
하지! 그래 할 수 없이, 이리저리 구박받아 가며 배워 가지구
액자집을 했지, 표구도 하구. 그랬더니 한결 수월해지더구만,
허름한 그림쟁이두 몇 명 알게 돼 술잔도 나누구. 그러는 동안에
그림이 뭔지두 좀 보이구 말이야.

편지
우리가 이미 많은 돈을 이 빌어먹을 그림에 쏟아 부었으니, 그림이
그 동안 들어간 돈을 회수해야 한다는 걸 잊지 말자.

동생의 말
형은 그림을 팔아 보라고 자꾸 보내는데, 그걸 누가 사나, 젠장! 딱
한 장 팔아 봤네, 한 장! 그것도 똥값에. 아무리 스승님이 위대해도
그렇지, 설마 죽는 것까지 고대로 따라 할 줄은 정말 몰랐네!
나이까지 딱 맞춰서 말이야! 그런 것까지 흉내낼 건 뭐람, 젠장!
아, 그야 물론 형 그림이 고흐 그림처럼 비싸게 팔리면야 나야
신나지. 고생 끝 행복 시작 아니유! 좀 팔리게 도와주슈. 언론에서
팍팍 밀어주면 팔릴지도 모르지! 그나저나 나도 이제 본 이름을
되찾아야겠는데, 골치아프네! 변태호가 뭐야, 변태가!
그래도 난 우리 형이 대단하다고 봅니다. 인생은 고흐를 흉내냈지만,
그림만은 고흐 흉내를 내지 않았지! 우리 형은 수묵산수화를

그렸거든. 그걸 실경산수라고 그러나? 하여간 우리 형 그림 그런대로 볼 만해요. 아주 그럴듯하다구! 혹시 모르지, 세월이 지나면 우리 형 그림이 엄청난 가격으로 팔릴지도! 그때 가서 나 아는 척하지 마슈! 아니, 아는 척허슈, 내 술 한잔 찐허게 쏘리다.

* 이 글에 나오는 고흐의 편지는 신성림이 옮긴 『반 고흐, 영혼의 편지』에서 인용한 것이다.

미술은 구원인가 할미공주 어록 8

할미공주께서 내 화실에다가 글을 또 하나 놓고 가셨다. 소설가
김훈(金薰)이, 한 인터뷰에서 거침없이 내지른 말씀이었다.
오래도록 머리에서 맴돈다.

"나는 문학이 인간을 구원하고, 문학이 인간의 영혼을 인도한다고
하는, 이런 개소리를 하는 놈은 다 죽어야 된다고 생각합니다. 아니,
어떻게 문학이 인간을 구원합니까. 아니 도스토예프스키가 인간을
구원해? 난 문학이 구원한 인간은 한 놈도 본 적이 없어! 하하….
문학이 무슨 지순(至純)하고 지고(至高)한 가치가 있어 가지고
인간의 의식주 생활보다 높은 곳에 있어서 현실을 관리하고
지도한다는 소리를 믿을 수 없어요. 나는 문학이란 걸 하찮은 거라고
생각하는 거예요. 이 세상에 문제가 참 많잖아요. …이런 여러 문제
중에서 맨 하위에 있는 문제가 문학이라고 난 생각하는 겁니다.
그런데 펜을 쥔 사람은 펜은 칼보다 강하다고 생각해 가지고
꼭대기에 있는 줄 착각하고 있는데, 이게 다 미친 사람들이지요.
이건 참 위태롭고 어리석은 생각이거든요. 사실 칼을 잡은 사람들은
칼이 펜보다 강하다고 얘기를 안 하잖아요. 왜냐하면 사실이 칼이 더
강하니까 말할 필요가 없는 거지요.
그런데 펜 쥔 사람이 현실의 꼭대기에서 야단치고 호령하려고 하는데

이건 안 되죠. 문학은 뭐 초월적인 존재로 인간을 구원한다, 이런 어리석은 언동을 하면 안 되죠. 문학이 현실 속에서의 자리가 어딘지를 알고, 문학 하는 사람들이 정확하게 자기 자리에 가 있어야 하는 거죠." —「오효진의 인간탐험」『월간조선』 2002년 2월호

말본새는 심히 거칠고 뻐딱하지만, 알맹이는 곰곰이 새겨 볼 만한 말이다. 이 말에서 문학을 미술로 바꾸면 어떻게 될까. "미술이 인간을 구원할 수 있다고 생각하는 놈은 모두 죽어야 되는" 것이다. 문학이 그럴진대 하물며 미술이랴.

그러나, 미술이 적어도 작가 자신은 구원할 수 있지 않을까. 그 작가가 스스로에게 참으로 정직하다면.

그날의 비망록

그래도 미술은 구원이다. 그래야만 한다!

만약 그렇지 않다면, 미술이 아직까지 존재해야 할 이유가 없을 것이다.

존 버거의 『우리 시대의 화가』에 나오는 말을 기억하자.

"오늘날 화가들은 자기 자신을 위해 그림을 그립니다. 그들은 단절됐고, 그래서 자기 자신의 영웅이 되었습니다."

진정으로 자기 자신을 위해서 그림을 그리고, 스스로 자신의 영웅인 화가는 이미 구원받은 것이 아닐까. 자신조차 구원하지 못할 그림을 가지고 다른 사람을 구원하겠다고 나서는 오만은 어불성설!

절대금물!

짝퉁 세상

위작작가가 되고 싶다구? 허허, 젊은 사람이, 무슨 말 못 할 사연이 있는지는 모르겠지만… 더구나 명문 미술대학까지 나왔다는 사람이….

짝퉁이, 그거 생각보다 힘들고 괴로운 거야, 늘 어둠 속에서 조마조마 쫄아서 살아야 하구, 재수 없으면 쇠고랑 차고 콩밥도 먹어야 하구 말이지. 물론 다 알아보고 왔겠지만 말씀이야.

하긴 뭐, 보아하니 자네 솜씨 정도라면 이중섭이나 박수근 베껴먹는 것쯤야 식은 죽 먹기겠네만. 참, 그놈의 가짜 소동 참 대단했지? 원 네미럴, 온 세상이 온통 가짜투성인데 말야! 박사도 가짜, 얼굴도 가짜, 인간도 가짜! 그런 판에 그깟 짝퉁이 그림 좀 있다고 뭐 큰일날 것도 아닌데 왜 그리 난리들 치는 건지 원.

아, 물론 짝퉁이를 비싸게 파는 건 나쁜 짓이지! 그렇지만 감상할 때야 그냥 오지리날이라고 생각하구 즐기면 그만이지 뭘, 안 그래? 아 오지리날이 맞나, 오리지날이 맞나? 솔직히 말해서 가짠지 진짠지도 모르면서 그냥 구경하고 사고팔고 그러는 거 아냐? 내가 평생 그 짓을 하면서 조마조마 살았는데, 그래서 내가 지금도 간이 콩알만해. 귀신 소리도 많이 들었지. 워낙 손맛이 매웠으니까 말씀이야. 내 그림이 오지리날보다 더 잘 그렸다고들 했으니까. 오지리날이 맞나, 오리지날이 맞나? 자꾸 헷갈려!

헌데 내가 어느 날 짝퉁이 제작을 딱 끊었단 말씀이지! 자수해서
광명 찾은 거지! 근데, 날 자수시킨 게 뭔지 아나? 책이야, 책! 책을
보다가 한 구절을 읽었는데, 숨이 콱 막히고 나도 모르게 눈물이
주르르 흐르는 거야. 야, 부끄럽구나, 사나이 인생살이가 이게 뭐냐
싶은 게 말이지! 내게도 한 줄기 양심이 살아 있었던 거라!
가만 있자, 그 책이 어디 있나? 잘 모셔 뒀는데… 내가 빌려줄
테니까 읽어 보라구.
자네 한 반 메헤렌이라고 아나? 네덜란드 화가 양반인데…
모르는구먼. 허긴 모르는 게 당연하겠지. 이놈의 책이 어디 숨었나?
베르메르는 알겠지? 요하네스 베르메르, 왜 그 〈진주 귀고리의
소녀〉 같은 작품으루다 유명한 화가 말이야! 17세기 네덜란드
사람이지. 그림을 참 겁나게 잘 그리는 화가야, 보면 볼수록 기가 콱
막히지. 그래서 셰익스피어와 함께 신비의 천재로 불리지.
이 메헤렌이 바로 그 베르메르의 가짜를 귀신같이 잘 그린 사람이야.
가짜 그림이 어찌나 지능적이고 교묘했는지, 전문가들도 꼼짝없이
속아 넘어갔고, 나치의 실력자 괴링이 구입하기도 했다네. 그
괴링이라는 놈이 그림 보는 눈이 보통 매서운 놈이 아니거든. 그런
놈이 보기 좋게 속아 넘어간 거라! 그래서 연구가들이 이 사건을
뭐라더라? 옳지, '위작자의 승리'라고 칭찬했다네. 그러니까 짝퉁이
오지리날의 따귀를 보기 좋게 때린 거지. 가짜도 이쯤 돼야 하는
거라. 그러니 내가 부끄럽지 않을 수 있나? 콱 죽어 버리고 싶지.
아, 여기 있네, 여기 있어! 일본 사람이 쓴 책인데 말이야, 한번 읽어
보라구! 뭐? 일본말을 못 읽는다구? 하긴 일본말 알 나이가

아니로구만그래. 그럼 내가 대충 읽어 줄 테니까 들어 보라구. 에헴,
돋보기가 어디 있나? 이런 네밀혈. 쓰고 있으면서 찾는군그래! 좀
길지만 잘 들어! 이건 내 말이 아니구, 이 책에 써 있는 말이야.

네덜란드 화가 한 반 메헤렌(Han van Meegeren, 1889-1947)이
17세기 네덜란드의 거장 요하네스 베르메르(Johannes Vermeer,
1632-1675)의 작품을 모사한 위작 사건은 훨씬 치밀하고 정교했다.
요하네스 베르메르는 19세기 후반에 들어와 그뤼네발트(Mathis
Grunewald, 1460-1528)와 마찬가지로 새롭게 평가되기 시작하여
렘브란트, 프란스 할스(Frans Hals, 1580년경-1666)에 필적하는
국보급 화가로 대접받은 거장이다.
화가로서는 불우했던 반 메헤렌은 1932년 베르메르의 위작을 제작할
결심을 하고 사 년간 연구를 계속한다. 그리고 1936년 첫번째 위작인
〈엠마오의 그리스도〉를 완성하여 파리에 있는 한 변호사에게 매각을
의뢰, 비싼 값에 파는 데 성공한다. 뿐만 아니라, 이 작품을 처음 본
네덜란드의 저명한 미술연구가 브레디위스는 "이 작품은 화가
베르메르의 가장 중요한 작품 중의 하나"라고 극찬했고, 로테르담의
보이만스 미술관 관장인 한네마 박사도 이 작품을 '새로 발견된
베르메르의 작품'으로 구입하여 칠 년 동안이나 미술관에 전시했다.
이에 이어서 반 메헤렌은 베르메르의 위작 다섯 점과, 역시 17세기
네덜란드 화가인 데 호흐(Pieter de Hooch, 1629-1684년경)의 위작 두
점을 제작하여 판매했다. 가격은 물론 베르메르의 진품에 준하는
고가였다. 이 위작들은 세계적인 명성의 수집가들에게 팔렸고, 당시

네덜란드를 점령하고 있던 나치의 이인자인 괴링도 〈그리스도와 간통자〉라는 작품을 사십구만오천 달러라는 거금에 구입했다. 이 일로 인해 메헤렌은 무력으로 조국을 점령하고 짓밟은 원수에게 통쾌하게 한 방 먹인 인물로 평가되어 큰 인기를 얻었다.

아무튼 이 위작 사건으로 메헤렌은 재판에서 일 년형을 언도받았지만, 어떤 이유에서인지 형은 집행되지 않았다.

반 메헤렌의 가짜 그림이 연구가, 감정가, 비평가 등을 속이고 승리(?)한 까닭은 어디에 있을까.

첫째, 메헤렌은 베르메르가 태어나고 죽은 도시인 델프트에서 미술교육을 받으며 긴 세월에 걸쳐 베르메르를 연구했고, 그를 열렬히 사랑하고 존경했다.

둘째, 메헤렌의 위작은 일반적인 위작과는 달랐다. 즉 베르메르의 특정한 작품을 모사하거나 몇 개의 작품의 부분들을 조합한 것이 아니라, 베르메르의 특성을 살린 창작품이었다. 그것도 베르메르의 개성이 아직 완전히 결정(結晶)되지 않은 과도기 화풍의 가짜를 만들어서, 전문가들도 속아 넘어갔던 것이다. 말하자면 '천재적인 위작'인 셈이다.

셋째는 기술적 치밀함이다. 실제로 작품을 보면 베르메르에 대한 그의 천재적인 해석과 치밀한 기술에 감탄하게 된다고 한다. 얼마나 치밀했는지를 살펴보면 이런 식이다. 반 메헤렌은 가짜를 만들 때 17세기 네덜란드의 진품을 구입하여 물감을 벗겨내고 그 위에다 그렸다. 진짜 17세기 네덜란드의 캔버스를 사용했기 때문에 엑스광선으로도 식별할 수 없었다.

또한 안료도 베르메르가 사용한 것과 똑같은 수제 안료를 만들어
썼기 때문에 분광기(分光器)를 통해 분석해 봐도 17세기 안료와
조금도 차이가 없었다고 한다. 그 안료를 17세기에 그린 그림처럼
고풍스럽게 만들기 위해, 그는 먼저 석탄산과 포름알데히드를 섞은
후 붓을 그 속에 담갔다가 안료를 찍어서 썼다.

거기에서 그치는 것이 아니다. 완성된 그림을 난로에 넣어 17세기의
그림으로 보일 수 있을 정도까지 건조시킨다. 난로에서 꺼낸 그림에
고화(古畵) 특유의 세월의 균열을 만들기 위해 이번에는 약 육십
센티미터 두께의 롤러에 넣고 조심스럽게 돌린다. 이렇게 하면 이미
굳어진 물감에 17세기 옛 그림에서만 볼 수 있는 균열이 생겨난다.
그 균열을 먹으로 메워 자연스럽게 만든다. 이렇게 치밀하고
정교했으니 전문가들이 속아 넘어간 것도 무리가 아니었다.

그렇다면 이처럼 치밀한 메헤렌의 위작들은 어떤 경로를 통해서
가짜로 밝혀졌을까. 한 미술애호가의 눈썰미가 그것을 밝혀냈다.
메헤렌이 위작을 만들기 이전에 작가로서 전시회에 출품했던
〈어머니〉라는 작품 속의 얼굴이 위작 〈그리스도〉의 얼굴과 너무나
비슷했던 것이다. 결국, 개성있는 가짜를 만들어 성공했던 위작
작가가 자신의 개성을 죽이지 않았기 때문에 파멸했다는 이야기다.

어때? 자네, 이 친구처럼 철저하게 할 자신 있나? 난 메헤렌처럼
하지 못해서 부끄러웠구, 이 사람처럼 할 자신이 없어서 붓을
꺾었네만.
이게 어느 정도냐 하면 말씀이야, 아주 웃긴다구, 웃겨! 메헤렌이

진실을 실토했거든, 사실은 내가 베르메르의 위작을 그렸다고
말이야. 그런데, 아무도 안 믿는 거라! 그럴 리가 없다, 저놈이 미친
소리를 하는 거다. 아, 저명한 전문가들께서 진품이라고 판결을
내리셨는데, 웬 꾀죄죄하게 생긴 놈이 그게 내가 그린 가짜라고
우기니 생난리가 난 거지.

그래서 메헤렌이란 양반이 말하기를, 정 못 믿겠다면 내가 그려
보이면 될 거 아니냐! 어쭈, 이게 되게 웃기네! 그래, 어디 한번 그려
봐라!

그래서 그렸는데, 이게 기가 콱 맥히는 거라! 어, 진짜 가짜네! 그럴
리가 없는데, 내 눈이 틀릴 리가 없는데… 어쩌구저쩌구 중얼중얼….
권위자라고 빼기던 놈들이 단방에 묵사발이 된 거지. 그 작품이 바로
〈학자들 사이에 앉은 그리스도〉라는 상당히 큰 작품인데 말이야,
그걸 감방 안에서 불과 두 달 만에 그려냈다구! 어때? 굉장하지?
멋있지 않나? 자네 그렇게 해낼 자신 있나?

그리구 말씀이야, 진짜 가짜는 말야, 이거 진짜 가짜라는 말이 좀
웃기는구만, 아무튼 진짜 가짜란 그냥 단순히 베끼는 게 아니야.
작가를 진심으로 존경하며 사랑하고, 작가의 특징을 정확하게
파악해서 새로운 작품을 창조하는 거야! 그래야 목에 힘주는
전문가라는 놈들을 작살낼 수 있는 거라구. 근데 메헤렌이라는
사람은 그걸 멋지게 해냈단 말씀이야!

짝퉁은 왜 만드나? 돈 때문이지? 물론 나도 돈 때문에 그 짓을
했네만, 메헤렌이란 친구는 돈 때문이 아니구, 자신을 알아주지 않는
세상에 복수하기 위해 진짜 뺨치는 가짜를 만들었다는 거야! 얼마나

통쾌한가! 게다가 가짜를 만드는 동안에 짜릿한 쾌감도 느꼈을 테구
말씀이야. 그 쾌감, 그거 참 뭐라고 말로 할 수 없는 짜릿함이지.
알아듣겠나? 알아들었으면 가서 자네 그림이나 열심히 그리게,
쓸데없이 짝퉁이 넘보지 말구!

사족—가짜 그림 이야기
'오직 하나뿐'인 '진품'만이 맥을 쓰는 미술의 특징 때문에
필연적으로 생겨나는 것이 가짜 소동이다. 미술품이 수집의 대상이
되면서부터 가짜가 존재했으니, 그 역사는 무척이나 길다. 학자들은
그리스 미술품을 수집하기 시작한 로마 제국 후반에 이미 가짜가
등장하기 시작했다고 말한다.
가짜를 만드는 것은 물론 돈 때문이다. 따라서 그 방법이 매우
교묘하고 집요할 수밖에 없다. 그러지 않고는 전문가들의 눈을 속일
수가 없다. 요즘은 감정에 첨단의 과학장비들이 동원되기 때문에
더욱 치밀해야 한다.
가짜 그림 이야기에서 단골로 인용되는 우스갯소리가 "카미유
코로는 생애를 통틀어 이천 점의 작품밖에 그리지 않았는데,
미국에는 코로의 작품이 오천 점이나 있다"는 농담이다. 고흐의
경우도 비슷하다. "고흐가 오베르에 머문 시기는 칠십 일밖에 안
되는데 당시의 작품은 팔십 점을 훨씬 넘는다. 이는 불가능한
일이다"라고 전문가들은 말한다. 말하자면, 가짜는 미술계와 늘
함께하는 검은 그림자와 같은 존재다.
르네상스 시대의 가짜 이야기로는 미켈란젤로의 일화가 유명하다.

1496년 스물한 살의 미켈란젤로는 고대 그리스 조각을 대리석으로 모사한 〈잠자는 큐피드〉를 제작하여 땅 속에 묻어 두었다. 얼마 후 그 조각은 발굴되어 그리스 조각작품으로 감정이 내려져 한 화상에게 팔렸고, 이어서 당시의 유명한 미술품 수집가였던 리아리오 추기경에게 비싼 값에 판매되었다. 물론 진실은 나중에 밝혀졌다. 이 이야기는 미켈란젤로의 천재성을 말해 주는 동시에, 잘 만들어진 가짜는 언제나 사는 사람이 있다는 사실을 말해 준다. 현대의 가짜 사건으로는 앞서 소개된 베르메르 위작 사건, 화상 오토 바커의 반 고흐 위작 사건 등을 꼽을 수 있다.

반 고흐는 '인류 미술사상 최고의 스타' 답게 가짜 시비도 가장 많은 작가다. 위작 시비가 끊이지 않고 권위있는 유명 미술관으로까지 번져 가고 있다. 전문가들은 세계 각국의 미술관에 있는 고흐의 작품 중 백여 점은 위작으로 의심된다고 추정한다. 그래서 "죽은 고흐가 계속해서 그림을 그리고 있다" "고흐는 큐레이터의 악몽이다"라는 말이 나돌 정도다. 고흐의 작품 중 〈오베르의 정원〉, 일본 야스다 보험회사 소장의 〈해바라기〉, 파리 오르세 미술관의 〈의사 가셰의 초상〉 등의 대표작들도 위작 시비에 휘말렸었다. 야스다 보험의 〈해바라기〉는 1987년 크리스티 경매에서 무려 삼천구백구십만 달러라는 가격에 거래되어 화제를 모았던 작품이다. 그 당시로는 예술품 역사상 가장 비싼 값이었다.

오토 바커(Otto Wacker, 1898-1970) 사건도 그 중 하나다. 1928년 베를린의 명문 화랑인 파울 카시러 화랑에서 백 점에 가까운 작품을 전시한 대규모의 반 고흐전이 열렸다. 그런데 이 중 열여섯 점이

가짜로 의심되어 경찰에 압수당했고, 결국은 위작으로 판명받았다. 이 위작들은 모두 화상인 오토 바커가 판매한 그림이었는데, 고흐 필치의 특징 등을 치밀하게 모방했으나, 엑스광선 사진을 보면 고흐의 필치와는 다른 점이 명확하게 드러난다. 또한 빨리 마르는 물감을 사용한 것으로 밝혀졌다.

가짜 그림의 종류는 참으로 여러 가지다. 간단하게 요약하기는 어려우나 크게는 거장의 특정 작품을 모사한 것, 거장의 여러 작품의 부분을 따서 조합한 것이 주를 이룬다. 중세 후기 이후, 스승 또는 거장의 작품을 정성스럽게 모사하는 것은 기술 습득과 훈련에서 반드시 필요한 과정이었다. 따라서 이렇게 생겨난 모작품이 적지 않다.

중세 후기 이후의 미술계는 거장 또는 대가들의 공방을 중심으로 운영되었는데, 작품 주문이 많은 거장들의 공방에서는 조수 즉 제자들의 활약이 컸다. 예를 들어 라파엘로, 티치아노, 루벤스, 루벤스의 조수였던 반 다이크 등 거장의 공방에는 늘 주문이 많았는데, 초상화의 경우에는 얼굴과 손 등 중요한 부분은 거장이 그리고 나머지 부분은 제자들에게 맡긴다든가, 이미 그린 작품을 똑같이 그려 달라는 주문이 있으면 거장 자신이 직접 모사하기도 하고 제자에게 시키기도 했다고 전한다.

반 다이크의 작품 중에는 작가 자신에 의한 모작(모사품)이 두 점 또는 그 이상이 남아 있는 것이 많다. 작가 자신에 의한 모작은 '카피(copy)'라 하지 않고 '레플리카(replica)'라고 부른다. 한편,

스승으로부터 솜씨를 인정받은 직인(職人) 즉 조수가 그린 모사품을 '공방 모사품(shop replica)'이라고 했는데, 그 시대 애호가들의 인기를 끌었다고 한다. 물론 가격은 진품에 비해 저렴했다. 예를 들어 루벤스 공방의 공방 모사품의 가격은 원작의 십분의 일 정도였다고 한다. 그러나 엘 그레코 공방의 경우는 그레코 자신이 모사한 것과 공방 모사품이 놀랄 정도로 똑같았고 가격도 같았다. 엘 그레코의 공방 모사품은 많이 남아 있는데, 그레코의 작품과 이 공방 모사품을 구분하는 일이 미술사 연구의 한 과제가 되고 있다.

오늘날의 화가들은 똑같은 그림을 그려 달라는 주문을 받는 일이 별로 없고, 작가 자신이 '시리즈'라는 이름 아래 거의 같은 작품을 다량으로 제작하기 때문에 큰 문제가 없지만, 중세 거장들의 작품들은 이런 주문이 위작 또는 모작의 빌미가 되기도 한 것이다.

위작은 아니지만, 한 작가가 같은 작품을 여러 점 그리는 경우도 있다. 현대 작가의 경우, 워싱턴 초상화로 유명한 미국 화가 길버트 스튜어트(Gilbert Stuart, 1755-1828)는 평생 칠십 점의 워싱턴 초상화를 그렸다. 고흐는 〈해바라기〉나 〈자화상〉처럼 비슷한 그림을 여러 장 그렸고, 피카소는 〈거울 앞의 여인〉이나 〈삼 인의 악사〉를 두세 점씩 그리기도 했다. 이는 물론 위작은 아니다. 그러나 이런 예는 그다지 많지 않다.

칠십년대 한국의 인기 화가들은 똑같은 그림을 여러 장 그리곤 했다고 한다. "대부분 상업적인 이유였다. 마음에 드는 그림을 보고 화가에게 찾아가 저 그림 갖고 싶다 하면 똑같이 그려 줬기 때문인데, 당시 관례였으므로 문제가 되는 것은 아니다"라고

전문가들은 설명한다.

그런가 하면 없어진 그림을 작가 자신이 다시 그린 경우도 있다.

뭉크의 〈사춘기〉 같은 작품이 좋은 예다. 뭉크는 예술적인 이유로,
같은 주제를 평생에 걸쳐 다양한 기법으로 파고들어 많은 작품을
남긴 것으로 유명하다. 인상파 화가 모네도 같은 주제를 집요하게
파고들어 여러 점의 작품을 남겼다. 물론 상업적인 이유에서가
아니라, 완벽한 작품을 향한 작가의 집념을 잘 보여주는 예들이다.

인기있고 비싸게 팔리는 작가일수록 위작 시비가 뜨거운 것은 어느
나라나 마찬가지다. 참고로, 미국의 미술잡지『아트뉴스(*Artnews*)』가
지난 2005년 6월 발표한 '가장 많이 위조되는 작가 열 명'은 데
키리코, 코로, 달리, 도미에, 반 고흐, 말레비치, 모딜리아니, 레밍턴,
로댕, 위트릴로(알파벳 순)로 우리의 짐작과는 조금 다르다.

오늘날에는 모작 그리기를 공개적인 경연대회로 개최하기도 한다.
로스앤젤레스 카운티 박물관은「반 고흐 특별전」을 개최하면서,
'고흐 작품 모사 경연대회'를 열었는데, 이 대회에서 한인 이대근
씨가 최우수상을 받았다. 이씨는 고흐를 전문적으로 모사하는
'모사 화가'로 꾸준히 활동하고 있다.

우리 미술 동네도 위작 소동으로 몸살을 앓았다. 이중섭(李仲燮),
박수근(朴壽根) 대규모 가짜 그림 소동 등 많은 사건이 세상을 온통
떠들썩하게 만들었다. 그리고 잊을 만하면 또다시 가짜 소동으로
시끄러워지곤 한다.

그 중에서 가장 기가 막힌 사건은 아마도 '천경자(千鏡子) 화백의
〈미인도〉진위 시비'일 것이다. 그야말로 '진품 유일 사상'이 빚어낸

희비극이었다. 작가 자신이 조목조목 이유를 들어 "이건 내 그림이 아니다"라고 밝혔음에도 불구하고, 미술계 주변의 권력자(?)와 전문가들이 '진품'이라고 우기는 진풍경이 벌어졌고, 작가는 "자기가 낳지 않은 아이를 남들이 당신 자식이라고 윽박지른다면 어떻게 하겠느냐"고 반문했다.

드디어는 범인이 나타나 "사실은 내가 그린 가짜 그림이다"라고 이실직고! 그랬음에도 불구하고 전문가들은 실수를 인정하지 않고 틀림없는 진품이라고 계속 우겨 댄, 참으로 이상야릇한 사건. 그것은 한 편의 완벽한, 눈물나는 코미디였다.

그러나 코미디의 뒤끝은 매우 서글펐다. 우리나라의 대표적 화가 중의 한 사람인 작가가 붓을 꺾고 미국으로 가 버렸고, 결국 화병으로 몸져누웠으니 세상에 이런 어처구니없는 일도 다 있었다.

우리나라 옛 그림은 가짜의 진짜 행세가 더 심한 것으로 알려져 있다. 예를 들어, 겸재(謙齋) 정선(鄭敾)의 대표작 중의 하나로, 현재 통용되는 천 원짜리 지폐 뒷면에 인쇄돼 있어 더욱 유명한 〈계상정거도(溪上靜居圖)〉가 사실은 가짜라는 전문가의 주장이 제기돼 온통 시끄러울 정도이다. 이 작품은 대한민국 보물 585호로 지정된 작품이다.

이는 과학적인 감정보다는 인상 감정에 의존하는 현실 때문에 생기는 문제들이다. 게다가 가짜를 만드는 자들이나 도굴꾼들이 지엄한 권위를 자랑하는 학자들 머리 위에 앉아 있는 경우도 많다. 언젠가는 벼락처럼 시끄러운 소리가 들려올 것이다. 그날이 오면 아마도 우리 미술사를 다시 써야 할 것이라는 소리도 들린다.

마음을 그려야지 할미공주 어록 9

"실물을 보았을 때는 아무도 눈여겨보지 않았던 것을
꼭 닮게 그렸다고 해서 사람들은 감탄한다.
회화란 얼마나 허망한 것인가." —블래스 파스칼

"우와, 그게 정말이세요? 화성(畫聖) 솔거의 그림을 직접 보셨단
말예요? 새가 앉으려다 부딪쳐 떨어졌다는 그 전설적인 소나무
그림을?"

"봤지."

"정말 그렇게 잘 그렸어요? 신기(神技)라면서요?"

"응, 아주 잘 그렸지."

"정말 그렇게 생생해요? 새들이 착각할 정도로?"

"글쎄다… 겉모습 닮게 하기로야 사진기 따라가겠니? 그런데
새들이 사진에 앉으려고 하진 않을걸? 마음을 그린 거지, 마음을
그렸으니까 새가 안심하고 앉으려 한 거지. 그림은 마음을 그리는
거란다."

참으로 오랫동안 못 뵀던 할미공주가 찾아온 날 나는 정말 뛸 듯이
기뻤다. 펄쩍 뛰어 가슴에 안기고 싶었지만 차마 그러지는 못했다.

"그 동안 어디 계셨어요? 어디 멀리 다녀오신 모양이죠?"

"응, 여행 좀 다녀왔어. 유럽이랑 미국이랑 휘이 둘러보고 왔지."

"참 좋으셨겠다. 그래, 그 동네들은 어때요?"

"사람 사는 데 다 똑같지 뭐. 간 길에 그림 그리는 돼지도 보구
침팬지도 보구 고양이도 보구 그랬지. 그리고 미국에서는 장님
아이가 그린 그림도 보구 그랬어."

"뭐라구요? 장님, 아니 시각장애인이 그림을 그린다구요?"

"그럼! 왜 못 그려? 마음으로 그리면 되지. 제법 유명해, 전시회도
여러 번 했다는걸."

그날의 비망록

"정신이 깃들어 있지 않고는 훌륭한 그림이랄 수 없다. 잣나무를
그리려거든 잣나무의 형상에 얽매이지 마라. 그것은 한낱 껍데기일
뿐이다. 마음속에 푸른 잣나무가 서 있지 않고는, 백 그루 천 그루의
잣나무를 그려 놓더라도 잎이 다 져서 헐벗은 낙목과 다를 바가
없다. 정신의 뼈대를 하얗게 세워라." —연암 박지원

옛말에 그림 그리는 것을 사의(寫意)라고 했다. 뜻을 그린다, 마음을
그린다는 뜻. 사생(寫生)이 아닌 사심(寫心)이다.
의재필선(意在筆先)이라는 말도 있다.
시각장애인이 그림을 그린다? 마음으로 그린다?
화제의 주인공은 미국 로스앤젤레스 북서쪽 샌퍼낸도 밸리에 사는
매들린 메스라는 이름의 소녀. 매들린은 선천성 녹내장으로 모두
열여섯 차례의 수술을 받았으나 교정시력이 0.1인 법률상 맹인이다.

안경을 끼고도 거의 앞을 볼 수 없는 상태다.

그러나 매들린은 어려서부터 그림 그리기에 천부적인 재능을 보여 여섯 살 때인 2001년 6월에 두 곳에서 전시회를 가져 화제를 모았다. 그녀의 그림 소재는 공원에서 뛰어노는 아이들, 저녁식탁에 둘러앉은 가족들, 발레리나, 트랙터를 탄 농부들 등 다양하다.

"매들린은 사람과 장소의 이미지를 마음속에 간직한 뒤 종이 위에 그것들을 재생시킨다. 모든 것을 구체적으로 기억하고 상상에서 나온 것을 조화시킨다."(매들린 아버지의 말)

"모든 사람이 나름대로 특이한 점이 있듯이 나는 눈이 특별하다. 다른 사람들이 내 그림을 보고 행복할 수 있으면 좋겠다."(매들린의 말)

사진에 관한 말씀 몇 마디

지금은 사진과 미술이 정겹게 공존하고 있지만, 처음 사진이 등장했을 때 미술에 미친 영향은 참으로 대단한 것이었다. "현대미술은 사진술이 가져다 준 '충격파'가 없었던들 오늘 같은 형태는 되지 않았을지 모른다"는 곰브리치의 지적은 전적으로 옳다. 사진에 관한 말 몇 마디만 읽어 봐도 어느 정도 사정을 짐작할 수 있을 것이다.

"사진의 등장은 회화의 방향과 성격에 '세계사적인 변혁'을 가져왔다." ─발터 벤야민

"예술가들은 거의 대부분이 사진의 예술작품으로서의 권위를 거부했다. 여러 가지 미학적인 이유와 어떤 경쟁의 우려가 이러한 판단에 많이 작용했다." —지젤 프로인트

"카메라는 사물의 외관의 한순간을 포착함으로써 이미지의 무시간성이라는 개념을 없애 버렸고, 중심 같은 것은 존재하지 않는다는 사실을 선언하였다." —존 버거

"벤야민에 의하건대, 사진술에 의한 복제 가능성의 확대는, 예술작품이 우리 눈앞에 '지금' '거기에' 단 하나의 작품으로 존재한다는 데서 오는 '예배적 가치'를 소멸케 하고 그 대신 아무 데서나 그 복제품을 볼 수 있는 '전시적 가치'에로 이행해 갔다는 것이다." —이일

"예술가를 만드는 것은 단지 데생만도 아니고 색채만도 아니며 복사의 충실성도 아니다. 그것은 훌륭한 영감으로서 그 본래가 비물질적인 것이다. 회화작품을 만드는 것은 절대로 손이 아닌 두뇌다. 도구는 복종할 따름이다. 사진은 자기보다 열등한 방법들을 무(無)로 축소시켜 버림으로써 예술의 새로운 진보를 운명짓는다. 그것은 예술가를 자연으로 불러내어 무한히 풍요한 영감의 원천에 접근하도록 한다." —프랑시스 베

독설평론가론

"수많은 조형미술가들이 언어를 조형예술에는
적합지 않은 비평수단으로 간주하고 있다는 사실은,
언제나 조형예술가와 미술비평가의 관계를 불편하게 만든다.
미술가들은 미술비평가들이 과연 그들 나름의 표현 수단을 사용하여
조형예술작품들에 대한 판단을 내리고
그것을 남에게 제시할 수 있는 능력이 있는지,
또 그것이 정당한지에 대해 자주 근원적인 이의를 제기한다."
―한스 페터 투른

대한민국 최고의 미술평론가 김 선생은 잠을 이룰 수 없었다. 분하고
분하고 또 분해서 도무지 잠을 이룰 수가 없었다.
남대문시장 뒷골목에서 지겟짐을 지고 산다 해도 여간해선 그런
지랄 같은 모욕은 받지 않을 것이다. 아무리 개차반으로 제멋대로
돌아가는 세상이라지만 너무나 분했다. 생각할수록 분하고 또
분했다.
어느새 나이도 육십 고개를 바라보며, 머리에 흰서리가 겨울
산봉우리처럼 내려앉은 용모도 가히 남부끄럽지 않거니와, 게다가
이 땅에서 '가장 활동적인 중견 미술평론가' 중의 한 사람으로

근엄하게 자리잡고 남의 '작품'에 감 놔라 배 놔라 바나나는 왜
없느냐 호령한 지 어언 삼십여 년, 이제는 관록도 더덕더덕 붙어
위엄이 서리는 판에 그런 형편없는 모욕을 당하다니! 더구나
꼭대기에 피도 안 마른 새파란 놈에게, 그것도 동료 선후배 제자들이
벌건 눈으로 말뚱말뚱 지켜보는 가운데 꼼짝없이 그런 모욕을
당하고 보니, 제아무리 부처님 가운데 토막이나 공자님 할애비라
해도 '재수가 없으려니 미친개에게 물렸다'고 껄껄 웃어넘길 수는
없는 노릇이었다.

잠이 안 오는 것이 당연했다. 속은 새카맣게 타고 있는데, 날은
허옇게 밝아 오고 있었다. 어디선가 새소리도 명랑하게 들려오는 것
같았다. 시멘트 덩어리 도시에서 새소리는 무슨 얼어죽을 놈의
새소리!

솔직히 말하자면, 엊저녁은 묘하게 찜찜한 것이 그저 일찍 들어와서
발 닦고 자고픈 마음이 굴뚝같았었다. 평론가적인 '첨예한' 예감
같은 것이 있었다. '내적 갈등의 외적 표현'이었는지도 모른다.
그런데, 결국은 그 미친년 실타래 감듯, 만수산 드렁칡 얽히듯
이리저리 뒤얽혀 휘감아 돌아드는 인연의 끈을 매몰차게 끊지 못한
것이 탈이었다. 허기사 정몽주나 알렉산더처럼 살기란 애당초
글러먹은 세상이었지만…. 게다가 내일까지 넘겨주기로 한 잡지사
월평(月評) 원고 때문에 한바퀴 횡하니 돌기는 돌아야 했다. 젠장
산다는 게 뭔지!

무슨 놈의 전시회가 그렇게도 줄기차게 와글와글 열리는지, 정말
알다가도 모를 노릇이었다. 쉬는 철도 없이 일 년 사시장철 전천후로

동서남북에서 저마다 야단이었다. 정말 정신이 한 개도 없을 지경.
헌데 이처럼 '아름다운 기술[美術]'이 넘쳐흐르는데도 정작 세상은
하나도 아름다워지지 않으니 이 또한 얄궂은 노릇이었다. 허기사
청천하늘의 잔별처럼 많은 대학이라는 괴물이 해마다 수천 명의
병아리 미술가를 꾸역꾸역 토해내는 판이니, 참으로 딱한
노릇이었다. 허나, 아무리 그렇다 해도 이렇게 전시장도 많아지고,
붓대 한번 잡아 본 놈이면 저마다 전시회 열겠다고 나대는 판이요,
붓대 안 잡아 본 놈은 '설치미술'로 설치며 판을 벌려 대는
세상이니, 그야말로 죄 없고 힘없는 평론가 피를 말리자는 수작이나
다름없는 꼴새였다. 물론 그 덕에 '평론가 선생님'으로서 주가는
물가상승률을 훨씬 앞지르면서 쑥쑥 올라가고, 여기저기서
굽실거리는 사람도 많아지고, '주례사' 수입도 짭짤해지는 통에
저도 모르게 새가슴에 바람이 잔뜩 들어가고 어깨에 힘이 들어가는
것은 은근히 기분 좋은 일이지만, 사실 곰곰이 따지고 보면 그런
것들도 다리 뻐근하고, 눈 아프고, 골 지끈거리고, 마음 울렁거리는
고통에 비하면 정말 아무것도 아니었다. 정말 피곤하기 그지없었다.
차라리 옛날이 그리웠다. 아련하게 그리워지곤 했다. 몇 명 안 되는
사람들 끼리끼리 통반장 다 해 먹으면서 오순도순 아웅다웅 뭉개고
얼버무리던 시절에는 그래도 사람 냄새라도 물컹했었지, 그런
생각이 자꾸 들곤 하는 요즈음이었다. '허허, 이거 내가 벌써
늙었나?' 싶어 흠칫 놀랄 정도로 어지럽게 돌아가는 세상이 참으로
싫고 무서워지곤 했다.
어제만 해도 간추리고 간추려도 그럭저럭 스무 개가 넘는 전시회의

'오프닝 파티'가 무차별 동시다발적으로 열릴 예정이었다. 강 건너 남촌의 것은 어쩔 수 없이 포기하고, 바로 얼마 전까지만 해도 노랑 개나리 다투어 피고 시커먼 또랑물 쫄쫄 흐르던 대학로 아수라판 근처와, 헌책 찾으러 어슬렁거리던 인사동 골목 언저리의 중요한 것만 대충 꼽아도 스무 개가 넘으니, 그야말로 대한민국은 '미술민국'이었다. 숨이 콱콱 막힐 지경이었다.

오후에, 간판 유지상 출강하는 모 여자대학에 오랜만에 나가서 '현대미술의 사회적 기능의 수용적 변화와 미래지향적 현상학적 대응'이라는 제목의 다소 근엄하고 아리송한 특강을 마치고 나니 온몸이 녹작지근해지는 것이 '미래지향적 현상학적 대응'이 불가능하다는 느낌이었다. 그저 만사 때려치우고 집에 들어가 발 닦고 퍼져 눕고픈 생각만 간절했다.

하지만 직업이 직업이요, 목구멍이 포도청이라 그럴 수도 없는 노릇이었다. 더구나 우리의 중견 평론가 김 선생으로 말할 것 같으면 한때,

"오늘날 한국미술의 중차대한 당면과제는, 전시공간의 결정적 절대적 부족으로 인해 대중과의 감동 교감의 이상적 채널이 근원적 본질적으로 차단되어 있다는 암담한 현실이다. 선진 제국(諸國)의 예를 보더라도, 발표의 장이 몇몇 대가들의 전유물화하거나, 불순한 상거래의 살롱으로 전락했을 때 필연적인 미술문화 전반의 심각한 퇴조 현상이 산견되는 바 없지 않다고 사료되는 바이다. 작금 우리 미술계의 현실을 첨예한 문제의식으로 통찰해 볼 때, 우리 미술계의 근원적 본질적 생래적 발전을 위해서는 전시공간의 획기적이며

혁명적인 확대, 발표 기회의 과감하고 균등한 분배라는 구조적
과제가 시급히 전향적 미래지향적으로 해결되어야만 할 것이다."
라는 내용의 논문을 발표해서 뜨거운 박수를 받았었다. 뿐만 아니라
전시장에 가 보지도 않고 평을 쓰는 일부 평론가들의 몰상식하고
반도덕적이고 역사 퇴행적인 작태에 대해 잔인할 정도로 매서운
화살을 퍼부어 심금을 울리기도 했었다.

그런 처지였으니, 어쨌거나 부지런히 다리품을 팔며 여기저기
얼굴을 내밀어야 했고, 최소한 방명록에다 다녀갔다는 증거라도
남겨 놓아야 하는 판이었다. 평론가 김 선생의 방명록 서명은
미술판에서 제법 유명했다. 보통 사람들은 대개 '축! 전시회
어쩌고…'라고 쓰게 마련인데, 김 선생은 꼭 '요(要) 발전!'이라고
적곤 했다. 자승자박! 바로 한 치 앞을 못 보는 것이 인간이라지만,
제가 판 또랑에 제가 퐁당 빠질 줄이야 어찌 알았으랴.

게다가 내일까지 써 주기로 한 원고도 잔뜩 마음에 걸렸다. 새로
생긴 잡지사의 젊은 편집장은 우렁차고 의욕적으로 말했다. 워낙
목소리가 걸걸해서 더욱 의욕적이고 박력있게 들렸다.

"선생님, 어떻습니까? 이번 호에는 과감하게 신인을 후와악
클로즈업시키는 겁니다. 과감하게 표지부터 쭈아악, 전혀 알려지지
않은 새 얼굴을 쭈아아아악. 어떻습니까, 혁명적이지 않습니까?
말하자면 충격요법 같은 것이죠! 그래야 우리 잡지의 지면도
싱싱하게 살아 꿈틀대지 않겠습니까? 교수님께서도 쭈웅겨언
평론가로서의 보람을 팍팍 느끼실 테고! 어때요 필이 오십니까?
사실 과감한 신인의 발굴이야말로 미술전문지의 사명이

아니겠습니까!"

"글쎄… 생각이야 좋은 생각이지만… 어디 마땅한 인물 찾기가
쉬워야 말이지."

"아, 왜 없겠습니까? 이렇게 전시회도 많고 작품도 넘쳐흐르는데!
아, 닭이 많다 보면 칠면조도 있고 봉도 나오는 법 아닙니까! 하기야
신인의 발굴은 젊은 평론가에게 맡기는 것이 더 좋을지도 모르죠!"

"그거야 그렇게 말할 일이 아니지."

"그러니까, 새바람을 후와아아아악 일으키는 겁니다, 신풍을!
교수님, 일본의 가미카제 아시죠? 그런 혁명적인 신풍을 일으키는
겁니다, 신풍을!"

"아, 글쎄 그게 말처럼 그렇게… 그리고 그 신풍은 이 신풍이
아니에요."

"바람이긴 마찬가지 아닙니까! 북풍, 세풍, 병풍, 박풍(朴風),
여풍(女風), 지역풍, 이게 다 바람 아닙니까, 바라암! 그대 이름은
바람 바람 바라암… 아, 없으면 만드는 거죠! 아, 어디 대가가 날
때부터 대가랍니까? 안 그래요, 교수님? 신인을 찾는 겁니다.
미술계도 과감한 구조조정이 필요하다 이겁니다! 신인을 찾으세요,
다이아몬드 원석 같은 신인을!"

그것 참, 허가 없이 뚫린 입이라고 말은 술술 잘도 허네!
막걸리통이나 마셨는지 껄쭉껄쭉 잘도 허네, 기름통을 삼켰는지
미끈매끈 잘도 허네, 품바나 품바나… 제엔장, 왜 여기서 품바가
나오나! 예끼 이놈아, 그렇게 쉽거든 네가 찾아서 네가 직접 써라, 이
오뉴월 땡볕에 얼어죽을 놈아!

속으로는 이렇게 군시렁거리면서도 은근히 신경이 쓰였다. 편집장
놈의 말이 하나도 틀린 것은 없었고, 자기 이름 붙인 고정지면을
가지지 못한 평론가의 찬밥신세를 누구보다 잘 아는 그였다.
어쨌거나 그러저러해서, 문화와는 전혀 관계 없는 아이들이
바글거리는 '문화의 거리' 대학로를 헤집고, 인사동 골목골목을
기웃거리며, 오뉴월에 풀방구리 드나들듯 부산을 떨면서 얼굴마담
윙크하듯 대충 눈도장만 찍고 다니는데도, 등줄기에 땀방울이
줄기줄기 흐를 정도로 바쁘고 정신이 없었다. 그렇게 전시회가
만화방창(萬化方暢)이었다. 미술공화국 대한민국 만세!
제길헐, 문학평론을 했으면 이렇게 지랄같이 다리품 팔며
싸돌아다니지 않아도 되었을걸. 문학평론을 했으면 보내 준 책
편하게 집에 누워서 뒹굴며 읽는 둥 마는 둥 하면 될 텐데….

"아이쿠, 선생님 황송하옵나이다. 저같이 새파란 신인 놈 전시회에
다 왕림하여 주시옵고! 자자, 이리 앉으시죠! 야야, 저리 좀 비켜!
어이, 시원한 것 좀 내오지 않구 뭘 해, 빨리!"
"저 교수님은 정말 부지런하시다니까! 일일히 직접 다 보신다구.
저러니까 성공하지. 구르는 돌에 이끼 안 낀다잖아."
"무척 힘들겠다야, 머리도 허연 양반이… 보약깨나 드시나 보다."
뭐 그런 소리들이 마치 저승사자 염불소리처럼 윙윙 귓전을 후비곤
했다.
게다가, 그림이라는 것이 그랬고 화가라는 것이 그랬다. 그놈이 그놈
같고 요놈이 저놈 같고 저놈이 그놈 같고, 마치 같은 공장 제품인 양

그 그림이 그 그림이니, 서너 집만 돌고 나면 그것이 저것이고
저것이 요것이고, 땡초중 선문답하듯 뒤죽박죽 빙글빙글…
그야말로 넋이 빠져나가고 피가 마를 지경이라 '그것이 알고싶다' 는
비명이 절로 나오는 판이었다. 어쩌다가 좀 색다른 것을 만나
반가워서 다가가 보면 푸르딩딩 유치찬란하게 설익었고, 겁 없이
호화무쌍한 카탈로그에 실린 주례사나 작가 자신의 글을 읽어 보면
더욱 깊은 수렁에 빠져 드는 느낌이었다.

"인간의 본질적 한계인식에서 유발되어 우주적으로 확충되는
점층적 고독의 실존철학적 극복을 위한 기호학적… 어쩌고저쩌고."

"우주적 생명현상의 수평적 전달을 위한 현전성을 본능적으로…
군시렁군시렁."

"기(氣) 사상의 근본인 마음을 비운 무위상태에서 붓놀림과…
운운."

"호모루덴스적 충동을 미적으로 표출 승화시킴에 있어 오늘날적
실존과 상황의 첨예한 부조리성을… 중얼중얼."

"여성 특유의 섬세한 색채가 형성하는 신비로운 불협화음의
긴장감이… 이러쿵저러쿵."

"나이가 들수록 원숙해지는 그의 작품세계는 마치 잘 익은 포도주의
향기와… 주저리주저리."

"벌써 삼 년이 지났나 보다. 음울한 파리 국제공항에 내리자 그녀가
화사한 미소로 나를 맞아 주었다. 그 이역 땅에서의 반가운 만남
이래… 씨부렁씨부렁."

"이 작가의 앞날을 우리는 예의 주목해야 할 것이다. 각고의 인내와

치열한 반골성의 빛남은… 중언부언."

그래서 뭐가 어쨌다는 것인가. 그놈이 그놈으로, 도깨비 장타령 부르듯 안개놀음으로 난장을 펼치는 판이니, 제정신으로는 정말 견디기 어려웠다.

그렇다고 방심하고 있을 수는 없는 노릇! 언제 어느 구석에서 신인 스타가 혜성처럼 불쑥 치고 나올지 모르는 일이다. '될성부른 나무는 떡잎부터 알아본다' 는 말은 이미 호랑이 담배 먹던 시절의 장타령이다. 지금은 시도 때도 없이 철모르고 꽃 피고 열매 맺는 시절.

'젠장, 내가 이 장사 오래 하다간 제 명에 못 죽지!'

그렇게 저렇게 파김치가 되도록 길고도 힘겨운 여정을 마치고 마지막으로 도착한 곳은 인사동 어느 뒷골목 구석배기에 있는 화랑이었다. 이런 뒷골목 구석에 전시장이 있다니, 옛날 같으면 정말 어림 반푼어치도 없는 노릇이었다. 그 화랑에서는 무슨 거창한 제목의 그룹전이 열리고 있었는데, 한 오십여 명이 무더기로 참가한 것 같았다. 아는 얼굴들이 많았다. 더러는 반가운 얼굴들도 섞여 있었다. 같은 하늘 아래 살면서 어찌 그리도 만나기 힘든지 원. 꽤나 시간이 늦었던 터라, 그들은 어딘가 둥지 틀 곳을 찾아 슬슬 떠나려는 참이었다. 사교적인 웃음과 건조한 악수, 과장된 반가움의 몸짓들, "그래, 요샌 어찌 지내?" "허허 죽지 않으니 만나는구먼" "얼굴이 더 좋아졌네" 그런 따위의 판박이 인사가 호들갑스럽게 교환되는 것은 여기서도 마찬가지였다. 어디서나 비슷한 모양새였다.

"어이구, 이거 내가 너무 늦었구먼."

"천만에! 와 주신 것만도 고맙지 뭘. 워낙 잘 팔리는 평론가 선생이신데."

"예끼 이 사람, 농담 치워! 잠깐 나 그림들 좀 보고 옴세."

"대충 봐! 맨날 그 타령인데 뭘! 기다리고 있을 테니, 빨리 오시게!"

저마다 내로라하는 작가 오십여 명이 아우성을 쳐 대는 단체전인지라, 남대문시장 좌판 깔리듯, 홍등가에 여자 서 있듯 촘촘히 '작품들'이 걸렸는데, 일층에서 삼층까지도 모자라서 뒤켠의 별채까지도 쓰고 있었다. 그들이 토해내는 '내적 갈등의 외적 표출'이 형성하는 불협화음이 과연 첨예하기 그지없었다. 너무나 첨예했다. 너무나도 많은 작품을 한꺼번에 보노라니 눈알이 아리아리아리한 것이 아리랑타령이 절로 터져 나올 지경이었다. 파김치 같은 심신을 이끌고 이 작품 저 그림 그저 건성건성 대충대충 띄엄띄엄 휘이익 재빨리 주마간산으로 보는 둥 마는 둥 했는데도 꽤나 시간이 걸렸다.

일층으로 내려오니 우르르 기다리고들 있었다. 기다리고 있었음은 물론, 한창 잘나가는 중견 평론가 김 선생을 '임의동행'해 갈 치밀한 계획이 짜이고, 업무 분담까지 이미 다 끝난 후였다. 아까는 안 보이던 젊은 패들까지 합세해 있었다. 어느새 '집합령'을 내린 것이 분명했다.

우리의 중견 미술평론가 김 선생은 완전무결하게 독 안에 든 쥐였다. 원고 마감이 어쩌고 해 봤자 헛수고일 것임은 뻔한 일이었다.

'임의동행'은 이미 시대의 요청이었다. 게다가 그나마 아슴푸레

남아 있는 끈끈한 정을 매몰차게 떨쳐 버리는 것도 뭐했고, 같은 하늘 아래 살면서도 정말 거짓말처럼 오랜만에 만난 얼굴들에 대한 미안함도 있어서 결국은 임의동행에 동의하고 말았다. 아니, 동의할 수밖에 없었다.

그것이 화근이었다. 그놈의 정(情)이 문제였다.

우르르 몰려간 술집은 그들로 꽉 차 버렸다. 초록은 동색이요 까마귀는 까마귀끼리라, 연대순, 연고별, 평소의 친소 관계 등등 사회적 위계질서와 순리에 따른 좌석 배치가 끝나고, "어이 술은 뭘로 할까?" "안주는?" "마음 놓고 비싼 거 시키라구!" "야, 여기 담배 하나 가져와라!" 와글와글 시끌시끌 버글버글…. "자, 건배!" "위하여, 개나발!"

그리고 술을 마실수록, 사회적 순리와 세대차에 따른 뿌리 깊은 감정의 골은 걷잡을 수 없게 깊어만 갔다.

이런 자리는 어디나 어슷비슷했다. 처음에는 제법 그럴듯하고 굵직하게 잘 나가는 듯하다가도 알코올 농도가 조금만 진해지면 이야기가 약 먹은 바퀴벌레 트위스트 추듯 슬금슬금 허리 아래로 미끄러져 내려가는 것이 술자리의 공식이었고, 미술 동네라고 해서 특별히 그런 공식에서 자유로울 수는 없는 노릇.

"히야아, 아마 그게 암스테르담 뒷골목이었지. 히야, 고것들 차암, 희랍 조각 뺨을 치겠더라니까! 차가운 조각보다야 역시 따스뭉클한 실물 아닌가! 그래서 내가 말씀이야, 대한민국 미술계의 명예를 걸고…."

"어이, 요번 여름방학에 통일교 돈으루다 미국 한 바퀴 돌아올

건수가 생겼는데 같이들 안 가겠어? 아, 통일교 돈이면 어때!"

"이봐 김 교수, 왜 그렇게 피곤해 보이나? 어젯밤에 무리하셨나? 껄껄."

"요새 굼벵이 데리야끼가 끝내준다던데."

"아니여, 뭐니뭐니 혀도 비얌이 최고라니께! 이건 어디꺼정이나 나으 실제 경험에 기초한 현상학적 진실이라니께!"

뭐 분위기는 이런 식으로 원초적 본능으로 어수선하게 돌고 돌아갔다. 돌고 도는 물레방아 인생….

정말 거짓말같이 미술 이야기, 작품 이야기는 감쪽같이 없었다. 만날 해 봐야 대책 없이 골치만 아픈 이야기 자꾸 들춰서 뭐 하겠느냐, 동업자끼리 남의 아픈 곳 들쑤시지 말자, 좋은 게 좋은 거 아니냐, 그런 식의 묵계들이 신통하게도 잘 지켜지고 있었다. 젊은 패나 늙수그레한 패나 꼭 마찬가지였다. 그래서 남들이 보면 이자들이 미술패인지 공무원인지, 국회의원 비서들인지 룸살롱의 왈짜패인지, 남산에서 내려오신 분들인지 동대문시장의 사업가님들이신지 도저히 분간할 수가 없을 지경이었다. 그래도 술상 차림만은 옛날과는 비교 자체가 불가능할 정도로 풍성풍성 보기 좋고 먹기 좋았다. 그야말로 '눈부신 발전'이요, 비약적인 '고도성장'의 은혜가 유감없이 번질거렸다. 바로 얼마 전까지만 해도 연탄 박은 드럼통 끼고 앉아 독한 쐬주 마시랴, 연탄가스 들이켜랴, 우리네 팔자보다 더 질겨 빠진 곱창 씹으랴, 개똥철학 토해내랴, 김치 좀 더 달라고 악쓰랴, 담배연기 뿜어내랴… 그 괴롭던 시절에 비하면 요사이 술판은 마실 것 부드럽고 씹을 것

나긋나긋하니 한결 견딜 만했다.

오랜만의 흥청거림 속에서도 우리의 중견 평론가 김 선생은
피곤하기만 했다. '민중 속의 고독' 식의 사치스러운 피곤이 아니라,
육신 그 자체가 실존철학적 현상학적으로 피곤했다. 몸마디들이
저마다 독립선언을 한 듯 자유분방하게 욱신 지끈 화끈 찌뿌드드
'내적 갈등을 외적으로 표출'하는 데다가, 원고 걱정도 만만치
않았다. 그래서, 체면불구 안면몰수하고 먼저 일어서려던 참이었다.
바로 그때 일이 터졌다. 걷잡을 수가 없었다.

저어어 아래편 상에 앉아 있던 젊은 놈 하나가 술잔을 들고 비칠비칠
다가왔다. 삼 년 굶은 멸치처럼 삐쩍 마르고 기다란 몸이
흐느적거리는 것을 보니 엔간히 술에 취한 것 같았다.

놈은 느닷없이 우리의 중견 미술평론가 김 선생의 얼굴에 정조준을
하고 막걸리 사발을 확 끼얹었다. 매우 정확한 데생 실력이었다.
그러고는 엄청나게 큰 목소리로 호령을 했다.

"야! 이 기생충 같은 놈아! 사내놈이 뭐 할 짓이 없어서
버러지짓이냐? 야, 이 고자 같은 놈아, 차라리 어디 가서 화냥질이나
해 처먹어라!"

눈 깜짝할 사이에 터진 일이었다. 그야말로 '가미카제'였다.
우르르 달려들어 뜯어말리고, "이런 버르장머리 없는 놈!" 하는
소리와 함께 누군가의 주먹이 날아가고, 놈은 맥없이 게거품을 물고
기절해 버렸다. 백지장 같은 얼굴에 푸른 핏줄이 불거진 놈이었다.
영화배우 뺨칠 정도로 잘생긴 놈이었다. 넋을 잃고도 눈만은 부릅뜬
것이 초현실적이었다. 놈은 그대로 병원으로 실려 가고 말았다.

허망했다.

모두들 미안하다고 어쩔 줄 몰라 하며 엎드려 사죄했으나,

허망하기만 했다. 허망하기 그지없었다. 어서 이 자리를 벗어나고만

싶었다. 댁까지 모셔다 드리겠다는 손길을 모두 뿌리쳤다.

집으로 돌아오는 택시 안에서도 중견 평론가 김 선생은 내내

허망했다. 숨이 막힐 지경으로 허망하고 분했고, 분하고 허망했다.

그런 중에도 김 선생은 '중견 평론가'답게 '놈의 말에는 논리적

모순이 있다. 고자가 어찌 화냥질을 할 수 있는가. 그리고

화냥질이란 일반적으로 여성에게 사용하는 어휘다. 그 단어의

역사적 연원을 따져 보자면, 환향녀(還鄕女) 즉 고향으로 돌아온

여자라는 뜻으로…'라는 생각이 본능적으로 솟아올라 쓸쓸하게

웃었다. 곧이어 '아니, 이런 평은 문학평론의 영역이 아닌가!' 그런

생각이 얼핏 들어서 더욱 서럽게 웃었다. 대단히 평론가답고 예리한

분석이었다.

분했다. 정말 분했다. '나는 정말 기생충인가? 하늘을 우러러 한 점

부끄러움이 없는 기생충인가?' 그렇게 생각하니 더욱 허망하고

분했다.

밤이 꽤나 깊었는데도 길에는 차가 너무 많았다. '전 국토의

주차장화'는 상당히 빠른 속도로 진행되는 중이었다.

'아니다! 고자의 화냥질이란 근본적으로 성립될 수 없다.'

우리의 중견 평론가 김 선생께서 빼락 악을 썼다. 그 서슬에 차가

기우뚱했다. 한없는 굼벵이걸음에 짜증을 부리던 운전기사가 길게

하품을 하며 말했다.

"손님, 아주 기분 좋아 보이십니다요. 근데 아직도 막걸리를 마시는 걸 보니 대단한 민족주의자이신 모양입니다. 허허허."

'뭐야? 막걸리를 마시니까 민족주의자라구? 그럼 나처럼 막걸리를 뒤집어쓴 사람은 무슨 주의자란 말인가.' 번쩍이는 네온 불빛이 요란한 길 위를 엉금엉금 기어가는 자동차 안에 갇힌 우리의 중견 평론가 김 선생은 어느새 막걸리와 민족주의의 함수관계를 평론가적으로 따지며 파고들기 시작했다.

폭발적인 문화도시, 미술의 대도시 서울의 밤은 그렇게 깊어 갔다.

미― 술민국! 짝짝 짝 짝짝!

다음 달 미술잡지에는 우리의 중견 평론가 김 선생이 매우 장중하고 근엄한 어조로 쓴 「너희가 평론을 아느냐!」라는 글이 실려 독자들의 심금을 울렸다고 한다.

평론평론가론

"미술가들은 예컨대, 구매 경향 같은 것이 미술비평가들의
판단에 의해 좌우되기 때문에, 이러한 판단이 그들의 작품에 대한
수용자들의 관념에 영향을 줄 뿐만 아니라 부분적으로는
작품 자체에도 영향을 준다는 것을 알고 있다. 이러한 사실은
미술가들로 하여금 비평가들의 영향력 행사 방식에 대해
우선은 거부감을 느끼면서도 조심해서 그것을 따르지
않을 수 없도록 강요하고 있다." —한스 페터 투른

나 자신 미술이론을 공부했고 미술에 대해 이런저런 글 나부랭이를
쓰는 처지인데도, 어쩐 일인지 평론가라는 존재가 편안하게
보이지를 않는다. 그래서 어쩌다가 평론 비슷한 것을 써야 될 형편에
부딪치면 기를 쓰고 피하게 된다. 물론, 평론의 기능 자체를
무시하거나 가볍게 보는 것은 아니다. 그러나 남이 힘들게 해 놓은
작업에 콩이야 팥이야, 감 놔라 배 놔라 시비를 걸며 권위를 쌓아
가는 평론이라는 그 일 자체가 참으로 주제넘고 무책임한 짓이라는
생각이 드는 것이다. 혹시나 평론이라는 것이 글재주 없는 미술가를
거들어 주는 대서(代書) 작업이라면 한결 초라해진다. 수많은
전시회를 장식하는 화려한 인쇄물에 실린 이른바 '주례사'라는 것에

대해서 뭔가 그럴듯한 설명을 듣고 싶다.

어떤 이는 평론의 기능을 '작가와 대중을 이어 주는 길잡이'라고 말한다. 그럴듯한 말인 것 같지만 실제로는 별로 그렇지도 못하니 문제다. 때로는, 남자와 여자를 잘 모르는 상태에서 중매를 서는 엉터리 뚜쟁이처럼 '헛푸닥거리'를 하는 수가 적지 않다. 그런가 하면, "평론을 읽고 나니 그림이 더 어려워졌다. 도대체 뭐가 뭔지 모르겠다"라는 불평이 튀어나오는 까닭은 무엇인가. 그것이 알고 싶다. '작가가 직접 대중을 만나고 교감하는 일이 잘 안 되니 평론가라는 안내자가 필요하다'는 발상부터가 애당초 잘못된 것이다.

이런 식으로 따지고 보면 사실 평론가란 필요 없는 존재인지도 모른다. 실제로 인류 미술의 기나긴 역사 가운데 평론가가 세도를 누린 세월은 지극히 짧고도 짧은 기간에 지나지 않는다. 그런 직업이 생긴 지도 별로 오래되지 않았다. 그럼에도 불구하고 오늘날의 미술계에는 평론가도 많고, 그 세도 또한 참으로 당당하다.

어떤 때는 평론을 읽고 한마디 하고 싶어진다. 그러니까, 평론에 대해 평론을 하고 싶다는 이야기요, 콕 집어서 말하자면 '평론평론가'가 되고 싶다는 말씀이다. 그렇게 한참 가다 보면 '평론평론평론평론… 평론가'가 나올지도 모르고, 결국에는 '모든 평론평론가' 또는 '결론적 평론평론가' '끝장 평론가'가 나오겠지.

가장 바람직한 일은 모든 감상자들이 평론가가 되는 것이다. 인터넷을 보면 이 일이 어느 정도 이루어지고 있는 것 같은 느낌이다. 일반 감상자들의 눈길이 여간 매서운 것이 아니다. 작가들이 정신 바짝 차리지 않으면 큰일나게 생겼다.

너무도 힘들고 답답할 때는 할미공주를 찾아가고 싶었지만, 어디
사는지 가르쳐 주지 않았기 때문에 그저 오실 때까지 기다리는
수밖에 없었다. 그럴 때면 하늘을 올려다보곤 했는데, 별은 거의
보이지 않았다.

할미공주는 내가 없을 때 작업실에 다녀가기도 했다. 처음에는
한참이나 지난 다음에야 다녀간 흔적을 알아채곤 했는데, 나중에는
느낌만으로도 금방 알 수 있었다.

어느 날인가는 밖에 나갔다 돌아오니 책상 위에 종이비행기가 하나
놓여 있었다. 오랜만에 시내에 나간 김에 전시회를 몇 군데 둘러보고
오는 길이었다. 그래서 무척 골치가 아팠다. 전시회를 보면 왜 골이
지끈지끈거리는지 모를 일이다.

반가워서 얼른 종이비행기를 펼쳐 보니 글이 적혀 있었다. 홍길동을
쓴 교산(蛟山) 허균(許筠)의 글 한 토막이었다. 정신이
저릿저릿해지는 글. '공주마마, 저 너무 힘들어요, 자신 없어요.'
신음이 저절로 튀어나왔다.

글 위에는 "시를 그림으로 바꿔서 읽을 것"이라는 할미공주의
지시가 덧붙여 있었다.

"무릇 말뜻을 주워 모아서 답습하거나 글귀를 적절히 표절해서

스스로 자랑하는 자들은 감히 시의 도를 말할 수 없다.

…

그렇다면 시는 어떻게 지어야 가장 극치를 이룰 수 있을 것인가.
시의 깊은 맛을 먼저 정하여 시의를 세우고, 격식을 다음으로 하여
시어를 부리며, 시구는 펄펄 살아 움직이고, 글자는 둥글둥글하며,
소리는 맑고, 마디는 팽팽하게 한다.
그리하여 제목을 써서 그것을 가로질러 놓되 바른 자리는 범하지
말고 시의 뜻과 시의 심상이 나타나지 말게 하여, 두드리면
쩽쩽거리는 듯하고 가까이 가면 현란한 듯하여, 그것을 누르면 깊고
그것을 올리면 뛰어오르며, 닫으면 단아하고 열면 따라 나오며,
그것을 놓으면 물기가 뚝뚝 듣고 춤을 추며, 쇠라도 금과 같이 쓰고
썩은 것이라도 신선하게 만들며, 고르고 맑되 얕거나 속되게 흐르지
말게 하고, 기이하고 고아하되 괴이하거나 괴팍에 가깝지 않게 하며,
형상을 읊되 사물에 붙지 말고, 정서를 늘어놓되 소리나 음율에 해가
되지 말게 하며, 아름답고 곱되 이치를 헐지 말고, 따지되 가죽에
끈끈하게 붙지 말게 하며, 비유를 깊게 하되 만물의 이치와 통하고,
시 만드는 법을 쓰되 자기에게서 나온 것같이 하며, 격식이 시편에
나타나되 흔연하여 새길 수가 없고, 기운이 말로 나타내지 않는 속에
나오되 호연하여 잡을 수가 없게 한다.
이런 것을 다해서 시가 나온다면 시가 시답다고 할 수 있다."

—허균,「시변(詩辨)」

그날의 비망록

허균의 「시변」에서 할미공주의 말씀대로 시라는 낱말을 그림으로
바꾸어 놓으면, 거침없이 아주 빼어난 화론(畵論)이 된다. 사실
허균이 살았던 조선시대 선비에게 시란 오늘날의 시와는 달리
전반적인 인문 교양의 종합체였다. 허균이 꿈꾼 그런 '그림'을
어디서 찾아야 할까.

한글소설 『홍길동전』의 지은이요 역적으로 몰려 능지처참을 당한
실패한 혁명가로 알려져 있는 허균은, 사실은 중국에까지 널리
이름을 떨친 빼어난 시인이었다. 아마도 타고난 시인 기질 때문에
썩어빠진 사회를 뒤엎고 완전히 새로운 세상을 만들려는 꿈을
꾸었고, 또 그 시인 기질 때문에 혁명에 실패했는지도 모른다. 뿐만
아니라 허균은 고금의 시를 정확하게 꿰는 이론가요, 뛰어난
감식안을 가진 평론가이기도 했다.

아! 그나저나, 우리 미술판에도 홍길동이 나타나 줬으면 얼마나
좋을까. 동에 번쩍 서에 번쩍 신출귀몰 등장하여 엉터리 미술
박살내고, 미술로 사기 치는 자들 주리를 틀고, 멋진 시 한 구절
남기고 유유히 사라지고 그래 줬으면···.
홍길동이 그립다!

한반도 대미화 大美化 프로젝트

"나는 우리나라가 세계에서 가장 아름다운 나라가
되기를 원한다. 가장 부강한 나라가 되기를 원하는 것은 아니다. 오직
한없이 가지고 싶은 것은 높은 문화의 힘이다.
문화의 힘은 우리 자신을 행복하게 하고, 나아가서
남에게 행복을 주겠기 때문이다. 인류가 현재에 불행한
근본 이유는 인의가 부족하고, 자비가 부족하고,
사랑이 부족한 때문이다. 인류의 이 정신을 배양하는 것은
오직 문화다. 나는 우리나라가 남의 것을 모방하는 나라가
되지 말고, 이러한 높고 새로운 문화의 근원이 되고,
목표가 되고, 모범이 되기를 원한다." ―김구

때는 바야흐로 서기 2059년.
통일한국에 자그마한 변혁이 일어났다. 작지만 아주 커다랗고
의미있는 변혁.
화가 대통령이 탄생한 것.
국민들이 아름다운 나라를 원한 것이다. 아름다운 나라! 오래 전
백범(白凡) 김구(金九) 선생께서 꿈에도 그리고 그리던 그 아름다운
나라를 국민들이 선택한 것.
통일의 후유증을 최소화하고 겨레가 참으로 하나 되기 위해서는

돈이나 힘이 아닌, 아름다움이 으뜸이라는 믿음. 온 국민이 절감하고
동의한 것이다. 그리하여, 화가 대통령은 별 선거운동도 안 했는데
압도적으로 당선되어 세상을 놀라게 했다. 따지고 보면 이것은 매우
엄청난 변화요 성숙이었다.

"그림이 그립다!"

그 간절한 한마디에 국민들은 열광했다. 기계가 만든 그림이 아닌
사람 냄새 흥건한 진짜 그림이 그립다는 말에 모두들 공감했다.

그리하여 이제 그림은, 있으면 좋지만 없어도 그만인 것에서 꼭
있어야 할 것으로 사랑받게 되었다. 온 나라의 예술가들이 감격했다.
더러는 눈물도 흘렸다. 얼싸안고 춤을 추기도 했다.

한편 그것은 시험이기도 했다. 과연 예술은 구원일 수 있을까.

역사적으로 배우, 시인, 극작가, 음악가 등이 대통령이 된 나라는
더러 있지만, 화가가 대통령이 된 나라는 없었던 것 같은데.

히틀러가 화가 지망생이었다는 사실이나 대통령 박정희가 취미로
그림을 그렸다는 것과는 근본적으로 차원이 다른 이야기.

통일한국의 국민의식은 그만큼 대단했다.

아름다운 나라를 향한 열망은 어디서 온 것일까. 현실적으로는
정치하는 자들에 대한 넌덜머리, 지겨움, 역겨움, 돈을 좇아 미친
듯이 뛰어 봤지만 거기 무지개는 없더라는 좌절감… 그런 것들에서
비롯된 것임이 분명하지만, 좀더 근본적으로는 무언가를 간절하게
그리워하는 마음에서 나온 것. 그림은 그리움. 사람들이 모두
외롭다는 것. 모래알처럼 많아도, 서로 부딪치며 살아도 외롭다는
것. 그래서 그립다는 것.

예로부터 음악이 바로 서야 정치도 올바르게 된다는 가르침이 있었는데, 그림 또한 마찬가지. 그림이 사(邪)하고 천박해지고 텅 비면, 나라의 기운도 기우뚱하는 법. 물론 그 반대도 마찬가지. 바로 그런 마음에서 국민은 화가 대통령을 지지한 것이다. 그것도 압도적으로.

이제 그림이 답할 차례. 그림은 과연 구원일 수 있을까. 나라를 살릴 수 있는가.

때는 서기 2059년 봄.

통일한국의 화가 대통령이 취임했다. 그이는 취임사에서 시를 한 편 낭송했다. 그런 대통령이 되겠노라고 국민에게 약속했다.

"스칸디나비아라든가 뭐라구 하는 고장에서는 아름다운 석양
대통령이라고 하는 직업을 가진 아저씨가 꽃 리본 단 딸아이의 손
이끌고 백화점 거리 칫솔 사러 나오신단다. 탄광 퇴근하는 광부들의
작업복 뒷주머니마다엔 기름 묻은 책 하이데거 러셀 헤밍웨이 장자.
휴가여행 떠나는 국무총리 서울역 삼등 대합실 매표구 앞을 뙤약볕
흡쓰며 줄지어 서 있을 때 그걸 본 서울역장 기쁘시겠소라는 인사
한마디 남길 뿐 평화스러이 자기 사무실 문 열고 들어가더란다. …
하늘로 가는 길가엔 황토빛 노을이 물든 석양 대통령이라고 하는
직함을 가진 신사가 자전거 꽁무니에 막걸리병을 싣고 삼십리
시골길 시인의 집을 놀러 가더란다." ─신동엽, 「산문시 1」 중에서.

국민들의 뜨거운 마음에 답하기 위해, 아름다운 나라를 만들기 위해, 통일한국의 화가 대통령은 많은 일을 의욕적으로 펼쳐 나가기 시작했다.

우선 '그림부'를 신설하고 젊은 여성 설치미술가를 장관으로 임명하는 파격적인 인사를 단행했다. 그리고 선거 때 공약으로 내세웠던 '한반도 대미화(大美化) 프로젝트'도 본격적으로 모습을 드러내기 시작했다. 사람들은 그걸 줄여서 '한미프'라고 불렀다. 부서를 새로 만들면서 이름을 '미술부'가 아닌 '그림부'라고 한 것은 대통령의 고집 때문. 그는 개인적으로 미술이라는 낱말에 거부감을 가지고 있었다. 미술이라는 낱말이 일본식이라는 것, 그래서 싫다는 것. 그렇다고 우리 옛 어른들을 좇아 '화부'나 '환부'라고 하는 것도 영 마땅치 않아 그림부로 정해진 것. 옛 어른들은 그림 그리는 것을 '환을 친다'고 했는데, 이 '친다'는 말은 새끼를 친다, 가지를 친다의 '친다'처럼 생명을 뜻하는 것. 그 뜻은 참으로 깊고 그윽하지만 '환부'라고 하자니 어디 아픈 부위처럼 되니…. 아무려나 그림부라는 이름에 대해서 조각계나 디자인 쪽에서 반발이 있긴 했지만, 그다지 심각할 정도는 아니었다.

골치아픈 문제는 한미프에서 터지고 있었다. 아름다운 나라를 만들자는 뜻이야 백번 옳지만, 무엇을 어떻게 할 것인가에 대해서는 의견이 분분. 겉모습 알록달록 치장하는 거야 쉬운 일이겠지만, 국민들이 원하는 것은 그것이 아니므로.

일들이 구체화되면서 근본적인 질문들도 한결 뚜렷하게 드러나기 시작했다. 과연 예술은 구원인가. 그림이 배를 불려 주나. 그림이

아픔을 치유해 줄 수 있나. 조각으로 총알을 막을 수 있나. 디자인이
행복인가. 멋진 군복을 입고 싸우면 이길 수 있나. 교도소를
아름답게 지으면 범죄가 줄어들까. 예술이 할 수 있는 것은 과연
무엇인가.
급기야는 '화가'와 '대통령'이라는 개념 자체가 부딪치기 시작했다.
그림은 혼자서 제멋대로 그리면 되지만, 나라를 다스리는 일은
근본적으로 다르다는 식으로. 옳은 말이었다.

때는 서기 2059년.
화가 대통령이 탄생하자, 통일한국에서는 이런저런 변화가
나타나기 시작했다.
자잘한 변화들이 모여 제법 큰 흐름을 이루었다. 우선 길거리에
빵떡모자를 쓴 사람이 부쩍 늘어났고, 무슨무슨 화가회라는
모임들이 우후죽순처럼 생겨났고, 전시회마다 구경꾼이 밀물처럼
밀려들었다가 썰물처럼 빠져나갔고, 그림값이 턱없이 치솟으면서
투기 조짐이 분명하게 나타났고, 미술대학 경쟁률이 살인적으로
높아졌고, 미술을 한다는 단 하나의 이유만으로 푸대접받던 노처녀
노총각들이 일시에 혼례를 올리느라 결혼식장이 모자라고….
미술가들은 살판났다. 이런 아름답고 멋진 신세계가 열리리라고는
미처 상상도 못 했던 것. 목에 잔뜩 힘을 주고 흥겹게 노래했다. 잔치
잔치 벌렸네, 무슨 잔치 벌렸나….
많은 변화 중에서도 단연 눈길을 끈 것은 전국민의 화가화(畫家化)
조짐. 온 나라에 '그림방'이라는 것이 우후죽순처럼 돋아난 것.

그림방이라는 것은 반세기 전 대한민국을 휩쓸며 온 국민의 가수화를 이끌었던 노래방과 비슷한 것으로, 그림을 그리면서 노는 곳. 구조는 간단했다. 화가의 아틀리에처럼 꾸민 방, 화가(畵架) 위에는 순백의 화폭이 부끄러운 듯 요염하게 놓여 있다. 약간의 입장료를 내고 들어온 손님들은 레이저 붓으로 마음 내키는 대로 그림을 그리면 된다. 레이저 붓은 단추 하나만 누르면 유화 붓, 목탄, 붓글씨 붓, 연필, 크레용, 파스텔, 낙서용 스프레이 물감 등 뭐든지 원하는 대로 변한다.

무엇을 그려도 좋다. 애인을 그려도 좋고, 엄마 얼굴을 그려도 좋고, 고향집을 그려도 좋고, 사과를 그려도 좋고, 프리드리히 니체의 철학을 그려도 좋고, 하인리히 하이네의 시를 그려도 좋고, 그리는 이 마음대로, 붓 가는 대로 그리면 된다.

모든 것은 컴퓨터로 조종된다. 옛날처럼 원시적으로 자판을 두드리거나 생쥐를 움직일 필요도 없고, 그저 말로 하면 컴퓨터가 "알겠습니다, 주인님!" 대답과 함께 다 알아서 척척 해낸다. 세상 참 좋아졌다. 노래방에 비해서 아쉬운 점은 도우미가 없다는 것. 도우미를 부르면 로봇이 등장한다. 인간 도우미를 원하면 돈을 많이 내야 한다는 것이 결점.

그림방에서는 누구나 화가가 된다. 그림을 잘 못 그린다고 머뭇거릴 까닭이 없다. 컴퓨터가 알아서 화가로 만들어 주기 때문. 그리고 싶은 것을 대충 그리고, 컴퓨터에게 명령한다.

"다 빈치 이십 퍼센트, 피카소 오십 퍼센트, 김홍도 십 퍼센트!" 이렇게 명령하면 그린 이의 개성 약간에 다 빈치, 피카소, 김홍도가

합쳐진 훌륭한(?) 작품이 완성되는 것. 그러므로 애인의 그림을 그리고 싶을 때는 피카소는 되도록 부르지 않는 것이 현명하다.

물론 다른 화가들의 도움을 받지 않고 처음부터 끝까지 자기 혼자서 그려도 된다. 결과가 마음에 들지 않으면 "찢어 버리고, 다시!" 한마디 하면 그렸던 그림이 사라지고 다시 순백의 화폭이 부끄러운 듯 나타난다. 거기에 마음껏 다시 그리면 된다. 갈등할 필요가 전혀 없다.

마음에 드는 작품이 나오면 멋들어지게 서명을 하고, 프린트해서 어떠어떠한 액자에 넣으라고 명령만 하면, 술 한잔 하는 동안 완성된다. 물론 캔버스에 프린트할 수도 있고, 종이에 할 수도 있고, 티셔츠에 프린트해서 입고 다녀도 되고, 여러 장 프린트해서 선물용으로 쓸 수도 있고…. 물론 돈은 내야 한다, 그림방은 자선사업이 아니므로.

그림방들은 입구에 아담한 전시실을 마련해 놓고 「금주의 걸작전」 또는 「이달의 명품전」 등의 전시회를 연다. 손님들의 그림 중에서 좋은 작품을 선정하여 상금도 주고 전시도 하는 것. 심사를 컴퓨터가 하는 것이 흠이지만 그래도 인기가 좋다. 지역예선을 거쳐 전국대회에서 입상하면 인기 작가가 될 수도 있다.

노래방에서 높은 점수를 받는 요령이 있듯 그림방에도 그런 요령이 있다. 컴퓨터에 고민의 여지를 적게 줄수록 점수가 높아진다는 설도 있다. 예를 들어 자기 이름을 삐뚤빼뚤 써 놓고 "추사체!"라고 명령하면 컴퓨터가 열을 받아 점수를 낮게 준다는 것. 요는 컴퓨터의 자존심을 건드리지 말라는 것이다.

그래서, 상금을 노리고 그림방을 순회하는 직업적 상금사냥꾼이
생기기도 했다는 소문. 그런 폐단을 막기 위해 '통일한국
전업미술가협회' 심사분과위원회에서 적절한 비용으로 심사를
대행해 주겠다고 신청했지만, 비용 관계로 안타깝게도 성사되지
못했다는 이야기도 들린다.

그런가 하면, 미술방 작품의 가치를 포장하여 높여 주는 이론
도우미도 새 영역으로 등장해 인기를 끌기 시작했다. 그것은 어쩔 수
없는 시대의 추세였다. 본래는 단지 보는 것만으로 작가의 의도와
감흥이 전달되는 '직관'이 미술의 본질이었는데, 현대미술에서는
재능과 표현 기량이 못 따르는 부분에 어려운 이론을 도입하는
'컨셉'의 비중이 점차 확대된 결과, 이 시대의 미술에선 손보다 입이
더 중시되기에 이른 것.

어두운 구석에서는 악덕업자가 생기기도 했다. 어디에나 독버섯은
있는 법. 예를 들어, 다른 곳에는 없는 불법 프로그램으로 손님을
끄는 것. 여자 모습을 대충 그려 놓고 플레이보이 삼십 퍼센트,
펜트하우스 오십 퍼센트, 조선 춘화도 이십 퍼센트 하는 식으로….
그러나 다행스럽게도 그런 몰염치한 업자는 된장독의 구더기
정도에 지나지 않았다. 국민의 의식이 그만큼 높아진 것이다.

대부분의 손님은 순수했다. 어린아이처럼 천진난만하고 즐겁게
그림을 그렸다. 지금까지 그처럼 꾸밈없고 자유분방하게 자신을
표현할 기회를 갖지 못하고 살았다는 이야기. 내적 갈등을 외적으로
표출하지 못해 만성변비가 되거나, 심하면 암 같은 응어리로 속에
묵혀 두고 있었다는 것.

그림방이 인기를 끄는 까닭은 아날로그와 디지털의 환상적인 조화 때문이었다. 그리고 미술의 민주화. 그 동안 독점적이고 폐쇄적이고 일방적이고 귀족적이고 권위주의적이었던 그림이 모든 사람의 것이 되었다는 것. 평론가들은 그 점을 높게 평가했다. 이것은 미술 민주주의의 혁명이라고 거품을 무는 이도 있었다.

아무튼 이렇게 해서 전 국민이 삽시간에 화가가 되었다. 누구나 자신이 그린 작품을 자기 집 화장실에 걸어 놓고 아침마다 감상할 수 있고, 자기가 그린 그림을 프린트한 티셔츠를 입고 거리를 자랑스럽게 활보할 수 있었다.

특히 인기 연예인들의 작품전은 대단한 인기를 모았다. 가령 인기가수 천둥번개의 특별전에는 엄청난 인파가 모여 경찰이 출동했다는 둥.

전 국민이 화가인 아름다운 나라! 아아, 통일한국!

그러나 얼마 지나지 않아 아름답지 않은 일이 벌어지기 시작했다. 진짜 화가들이 분기탱천하여 들고일어난 것이다. 화가 대통령에 잔뜩 기대를 걸었는데, 오히려 고유의 직업권을 침해당했다는 것. 전 국민의 화가화가 이루어지는 바람에 그림이 전혀 팔리지 않는 것은 물론, 전시회를 해도 사람은 오지 않고 바퀴벌레만 한가하게 휘파람을 불며 오락가락한다는 것. 졸지에 백수가 되었다는 피맺힌 절규. 물론 그 전에도 대부분 백수였지만….

지난날 노래방 때는 가수들이 오히려 대접을 받고 돈도 알짜배기로 벌었는데, 그림방 시대에는 왜 이런 비극적인 일이 생긴 걸까. 원인은 아주 간단하다.

악을 쓰고 부른 노래는 허공으로 날아가 벽에 부딪쳐 떨어지면 그만이다. 그렇게 사라져 갔다. 그런데 그림방의 그림은 차곡차곡 쌓여만 간다. 다 보관할 수 없어서 그런대로 마음에 드는 것만 챙겨도 조금만 지나면 처치 곤란이다. 온 집안에 더덕더덕 붙여도 잔뜩 남아돈다. 그러니 문제다. 이런 판에 진짜 화가의 그림을 비싼 돈 주고 산다는 것은 완전히 미친 짓이다.

노래는 불러도 불러도 지겹지 않다. 같은 노래라도 부를 때마다 느낌이 새롭다. 좋은 노래일수록 그렇다. 그러나 그림은 똑같은 그림을 여러 번 그리기 어렵다. 지겨워서 못 한다. 새로운 것을 그리고 싶어진다. 하지만 늘 새로운 것을 그린다는 것은 애초부터 불가능한 일이다. 게다가 그림은 노래에 비해 어딘가 까칠하고 교육적이어서, 놀이의 순수한 즐거움이 약한 것이 사실이다. 그것이 그림의 타고난 운명이다. 그러니 어쩌랴!

아무려나, 직업 예술가들의 몸부림은 이어졌다. 그림은 장삼이사 누구나 장난으로 그릴 수 있는 것이 결코 아니라는 엄숙한 선언! 이로 인해 세계 제일의 '문화대국'인 대한민국의 문화 수준이 크게 떨어져 버렸고, 예술의 본질을 심대하게 모독한 그림방의 폐쇄를 강력하게 주장하는 우렁찬 목소리들! 삼보일배 시위를 하는 화가들의 장엄한 행렬, 미술장례식이 열리고, 죄 없는 그림방 기기를 때려부수고, 드디어는 화가 대통령을 원망하고….

언론들은 밥그릇 투정이라고 비난했지만, 분노는 좀처럼 식지 않았다. 전 국민의 기대를 모은 화가 대통령이 정작 아름다움을 창조해내는 화가들에게는 독이 되는 모순!

아, 정녕 미술은 모든 이를 구원할 수 없는 것인가. 아무것도 구원할
수 없단 말인가.

때는 2059년.
통일한국의 화가 대통령은 한반도 대미화 프로젝트(한미프)를
본격화하기 시작했다. 무엇을 숨기랴, 전문 미술인들의 분노를
잠재우려는 뜻도 약간은 숨어 있었다.
그러나 한미프는 그 순수한 뜻과는 달리, 뜨거운 정치적 쟁점으로
떠올랐다. 화가 대통령은 아름다운 나라 건설을 위해 꼭 필요하다고
역설하며 밀어붙일 기세였지만, 야당과 시민단체 등의 반대세력도
결코 만만치 않았다. 그만큼 한미프가 워낙 엄청난 사업이라는
얘기로, 강을 산으로 끌어올리는 대운하 사업과는 비교도 되지 않는
것.
아름다운 금수강산 삼천리를 복원하고 자연을 되살리고, 국민들의
행복하고 아름다운 삶을 위해서는 전 국토를 흉물스럽게 뒤덮은
콘크리트 덩어리 아파트숲을 없애 버리고, 게딱지처럼 다닥다닥
붙은 집들도 밀어 버려야 한다. 백지에 그림을 그리듯 새로 시작해야
한다. 방법은 무엇인가?
우리의 화가 대통령이 내놓은 방법은 지하도시를 조성하여 온
나라를 땅 속으로 옮기자는 것이었다. 발표된 한미프의 골자를
간추리면 이렇다.

1. 이상적으로 설계된 지하도시를 건설하여, 온 나라를 지하로

옮긴다.

2. 지상은 전체를 국립공원으로 개발, 생태계를 완벽하게 복원하여 세계적인 관광자원으로 개발한다.

3. 지하도시는 철저하게 계획된 아름다운 공간으로 건설한다. 이를 위해 지하도시의 모든 부분에 조형작가들의 손길이 미치게 하여 하나의 예술작품으로 승화시켜, 인류 최고의 이상적이고 아름다운 도시로 만든다.

4. 환경보호를 위해, 이미 일반화되어 있는 자가용 비행기의 사용을 철저하게 제한한다.

5. 지하도시 건설 기술은 이미 충분하게 확보되어 있고, 건설 비용은 기본적으로 민자와 외자를 유치하고, 지하도시 건설을 위해 파낸 흙을 판매한 돈으로 충당한다.

6. 한반도 삼천리 금수강산을 매력적인 관광지로 개발하면 장기적으로 볼 때 그 수익성이 엄청나다.

7. 한미프는 핵 위험으로부터 우리를 보호해 줄 수 있다.

8. 심각한 식량전쟁에서 무기가 될 농지를 지상에 충분히 확보할 수 있다.

9. 지하도시 건설은 공중부양도시나 해상도시 건설에 비해 경제적이고 안전하다.

10. 부동산 문제를 근본적으로 해결할 수 있다.

11. 솔선수범의 자세로 청와대와 정부기관이 먼저 지하로 이전한다.

이런 계획이 발표되자, 봇물 터지듯 반대가 쏟아져 나왔다. 우리가

왜 땅 속에 살아야 하느냐, 인간은 두더지나 땅강아지가 아니다, 비싼 돈 주고 산 자가용 비행기를 버리란 말이냐, 땅 속에 평화롭게 잠들어 계신 조상님들은? 또 문화재들은? 누구는 땅 위에 살고 누구는 땅 속에 사느냐, 양극화 현상을 부추기는 거냐…. 급기야는, 너나 땅 속에서 살아라, 화가 대통령 머리는 새대가리다, 화가가 별수 있겠냐, 선거 다시 하자… 등등의 막말이 거침없이 나오기에 이르렀다. 도대체 걷잡을 수가 없었다.

아름다움을 위해서는 언제나 현실적 고통이 따르는 법. 뼈를 깎고 살을 에는 아픔이 따르는 법. 고통이 아프고 깊을수록 아름다움은 찬란하게 빛나는 법. 그러나…

때는 서기 2059년.

통일한국 화가 대통령의 시름은 새록새록 깊어만 가고, 푸른 기와집 달 밝은 밤 뒷동산에 홀로 올라 깊은 시름 하는 차에….

단군 이래 처음 탄생한 화가 대통령의 앞날은 어찌 될지, 과연 미술이 구원이 될 수 있을지, 그것이 참으로 알고 싶다.

그리운 할미공주 할미공주 어록 11

할미공주가 내게 원하는 것이 어떤 그림인지를 어렴풋이나마
깨달은 것은 세월이 한참이나 지난 뒤였다. 어느 날 문득 세상이
나를 크게 성공할 재목이라고 치켜세우고, 그림이 그럭저럭 잘
팔리고, 비싸게 팔리기 시작하고, 나 자신도 그런대로 그림쟁이로
성공했다고 우쭐대고… 그럴 무렵부터 할미공주는 나를 찾지
않았다.
마지막 가르침을 받은 것은 나의 대규모 개인전이 열리던 날이었다.
할미공주로부터 휴대전화 문자 메시지가 왔다. 내용은 간단했다.

"그림이 그립다. 그림다운 그림이 참 그립다."

기다리고 또 기다려도 할미공주는 나를 찾지 않았다. 하늘을 아무리
올려다봐도 할미공주의 용나라 별은 보이지 않았다.
그리운 할미공주.
할미공주가 결국은 내 안 저 깊숙한 곳에 있는 또 하나의 나일지도
모르겠다는 생각이 든 것은 그로부터 또 한참 뒤였다.
고맙습니다, 공주마마!

뒤풀이—그림 읽기

"대중들은 미술에 대한, 또는 과거에 대한 흥미 때문이 아니라,
센세이셔널한 것, 새 것에 대한, 어마어마하게 값비싸고
이름난 것에 대한 흥미에 이끌려서 떼지어 모여든다. 이와 비슷한
동기가, 전부는 아니라 할지라도 몇몇 특별 전시회의 밑바탕에
깔려 있다." —에르네스트 반 덴 하흐

미술의 생활화, 대중화를 위해서는 물론 미술가들과 미술의
유통구조가 혁명적으로 변해야 하겠지만, 무엇보다도 감상자인
일반 대중의 변화가 가장 중요한 몫을 차지한다. '노'라고 말할 수
있는 관객이 필요한 것이다. 생각을 바꿔라, 그러면 열릴 것이니.
박물관이나 미술관에 들어서는 사람들은 예배당을 찾을 때처럼,
아니면 성지순례 때처럼 경건한 마음가짐으로 옷깃을 여민다.
가슴을 열고 경배할 준비도 다 갖추었다. 이제 감동만 하면 된다.
그러나 안타깝게도 미술관에서의 소통은 좀처럼 뜨겁지 못하다.
얼음처럼 차갑다. 미술작품을 보고 뜨겁게 감동하는 일이란
여간해서는 일어나지 않는다.
그 결과, 대부분의 관람자들은 작품을 감상하기보다는 분위기와
껍데기에 취해 자기만족만 느낀다. 시빗거리를 찾기 위해 실눈을
부라리는 평론가를 빼고는, 대부분이 그렇다고 봐도 크게 틀리지

않을 것이다.

"사실상 많은 사람들은 여러 가지 복합적인 동기에서 미술관을
드나들며, 미술관의 보물을 보고 즐기는 데는 속물(俗物) 취향이
한몫을 거들고 있다. … 진실로 대부분의 사람들은 미술관의 그림을
본다기보다는 그 그림을 보는 그들 자신을 보고 있는 것이다. 그들이
실제로 보는 것은 화가가 그린 그림 자체가 아니라 화가의 명성과
명패일 뿐이다. 만약 그 그림 대신 변변치 않은 모작(模作)으로
바꾸어 놓았을 경우에도, 그들은 그것이 원작이 아닌 가짜라는
이야기를 듣기 전에는 쉽사리 그 모작을 원작으로 알고서 감탄하곤
한다. 오히려 이와 같은 속물 취향은 마치 유명 인사들이라도 되는
것처럼 전시회를 둘러보러 온 사람들, 그리고 그들의 비위를
맞추려는 관리자들에게 더 잘 어울릴 것 같다."
—에르네스트 반 덴 하흐, 「미술관과 대중」『시각과 언어』

이른바 '속물 취향'이나 '문화적 사치' 등이 나쁜 것이라고 함부로
말할 수는 없을 것이다. 제대로 감상하고, 작가와의 소통이 제대로
이루어진다면 문제될 것이 없다.
그렇다면 미술작품을 어떻게 감상하는 것이 바른 길일까. 이런저런
길안내가 있다. 선입견을 버리고 그냥 보이는 대로 느끼는 대로
받아들여라, 무조건 부지런히 찾아다니면서 열심히 많이 봐라,
그러는 동안에 보이게 된다, 발품 팔지 않고서 열매를 바라지 말라,
아니다 그런 식으로 해서는 부지하세월이다, 공부를 해라, 배워라,

특히 현대미술은 공부하지 않으면 도통 알아먹을 수가 없다,
사랑해라, 사랑 없이는 감동도 있을 수 없다, 머리로 이해하려 들지
말고 가슴으로 느껴라, 진심으로 그림을 알고 싶다면 직접 그려
봐라, 그것이 최고의 길이다 등등, 가르침이 넘쳐난다. 모두가
나름대로 일리가 있는 말씀들이다. 그러나 실천이 쉽지 않으니
문제다.

내가 그 동안 여기저기서 읽은 숱한 방법 중에서 가장 기억에 남는
것은 다음과 같은 방법이다. 일본 사람의 글이지만, 공감되는
내용이므로 옮겨 본다.

"자신의 눈으로 명화를 보는 또 다른 방법은, 돈을 주고 그림을
산다는 마음으로 보는 것이다. 물론 명화라고 불리는 그림은 값이
비싸다. 아무리 해도 평범한 개인이 살 수 있는 금액이 아니다.
그렇지만 정직하게 생각해서는 안 된다. 먼저 그림을 살 것처럼
본다. 주머니를 털어 그림값을 지불하고 방에 건다는 마음으로 본다.
그렇게 하면 그림을 보는 방법이 달라지고, 지금까지 보지 못했던
것들이 보이기 시작할 것이다. 그림은 자신의 주머니를 털어서 살
것처럼 보는 것이 가장 좋다." ―아카세가와 겐페이, 『나의 명화
읽기』

실제로 그렇게 하면 그림이 새롭게 보인다. 그림 앞에서 당당해질
수도 있다.

그런데 공교롭게도 이 방법은 화상이 수집가들에게 하는 조언과

거의 똑같다. 그림 파는 사람들은 이렇게 말한다.

"내가 갖고자 하는, 나에게 좋은 느낌을 주는, 우리 식구들이 보아서 좋은, 우리 집에 오는 손님들이 보아서 좋은, 그 작품이 바로 최고의 작품이다." —포털아트 김범훈 대표

그러니까 적극적으로 나를 중심에 세우고 작품을 감상해야지, 세상의 평가나 관념이나 사상 등에 휘둘리지 말라는 말이다. 전시회나 미술관에서도 무조건 경배할 마음부터 갖지 말고, 내가 보기에 아닌 것은 아니라고 말하고, 마음에 들지 않는 것은 마음에 들지 않는다고 분명히 말하는 배짱이 필요하다는 이야기다. 아무리 봐도 뭐가 뭔지 잘 모르겠다고 말하는 것은 창피한 일이 아니다. 누구나가 미술에 대한 높은 안목을 가진다면 좋겠지만, 그렇지 못하다면 자신을 속이지 않는 것이 으뜸이다. 따지고 보면 예술이란 특수한 것이 아니다. 인생을 아름답게 해주는 우리 생활의 한 부분일 뿐이다.

지은이의 뒷말

이 책을 열심히 쓰고 있을 때, 농사짓는 철학자 윤구병(尹九炳) 선생의
글을 읽다가 한 곳에서 멈춰 멍해지고 말았습니다.
"책 만들지 마세요. 나무 한 그루 베어낸 가치보다 못한 책들이 많아요."
물론, 이런 가르침이야 전에도 많이 만났고 나 자신도 더러 그런
이야기를 하곤 했으니까 새삼스러운 것도 아닌데, 왜 그렇게
멍해졌는지 모르겠습니다.
아무튼 그래서 쓰던 원고를 일단 접었습니다. 그리고 차근차근
생각했습니다. 나무 한 그루 베어낸 가치만한 책, 적어도 그 정도는
되는 책, 그만큼의 가치를 가진 그림… 도무지 자신이 없습니다.
요 몇 해 사이 갖가지 미술책들이 무슨 열병(?)처럼 쏟아져 나오고
있습니다. 갑자기 우리나라가 '미술민국'이라도 된 것 같습니다.
어쨌거나 미술책이 많이 나오는 것은 반갑고 고마운 일입니다만,
갑자기 홍수를 만난 듯해서 어리둥절합니다. 물론 참으로 좋은 책도
많고, 더러는 나무 한 그루만도 못하게 대충 찍어낸 책도 있는 것
같습니다.
외국 사람의 책을 번역한 것이야 그렇다 치고, '아무개 지음'이라고
이름을 걸고 지은이의 생각을 당당하게 펼친 책이 많아지는 것은 더욱
고맙고 반가운 일입니다. 우리를 미술세계로 이끌어 주는 징검다리는
많을수록 좋으니까요. 그런데 그 징검다리를 꼼꼼히 살펴보면, 어떤

곳은 너무 촘촘하게 돌이 많이 놓여서 물길을 막아 버리고, 어떤 곳은 돌이 전혀 없어서 도저히 건널 수가 없는 형편인 것 같습니다. 이쯤에 돌이 놓여 있었으면 싶은 곳이 많이 보입니다. 그런 생각에 슬그머니 원고를 다시 꺼내 들었습니다. 그러고는 두 눈 질끈 감고 마무리를 했습니다.

저는 그러저러 몇 십 년을 미술 근처를 얼쩡거린 셈인데, 솔직하게 고백하거니와 '현대미술'은 잘 모르겠습니다. 우리나라 것뿐 아니라 외국의 것도 마찬가지여서, 의무감을 가지고 부지런히 찾아다니며 열심히 보기는 하는데 아리송 뒤죽박죽 만수산 드렁칡 넝쿨처럼 뒤헝클어져 도무지 갈피를 못 잡겠습니다. '포스트 모던'이니 뭐니 하는 말만 들어도 주눅이 듭니다. 잘 모르겠으니 당연히 감동이 생길리 없지요. 물론 가장 큰 까닭이야 제가 '공부를 열심히 하지 않고 시대에 뒤떨어졌기 때문'이겠지요.

이 책은 '미술의 근본 모습은 어떤 것인가' '오늘날의 미술은 왜 골치아픈가'라는 질문에 대한 저 나름의 소박한 생각들을 모은 것입니다. 실제로 그런 질문을 많이 받으면서도, 그때마다 우물쭈물 난감해서 식은땀만 흘리곤 했습니다. 많은 질문들이 미술의 본질적인 핵심을 가리키고 있었기 때문에 대답하기가 무척 난감했던 것입니다. 그리고 집으로 돌아와서 하나의 문제를 두고두고 여러 모로 생각하고 책도 찾아보고 한 결과들을 모은 것입니다. 그러니까 이 책의 글들은 미술을 만드는 사람들보다는 미술을 받아들이는 사람들의 편에서 바라본 미술 이야기가 되는 셈입니다.

그러다 보니 미술을, 정확하게 말해서 오늘날 '미술의 꼴새'를
'까는' 글이 많아졌습니다.
나의 우상은 찰리 채플린입니다. 그 질펀한 웃음 밑바닥에 진하게
깔려 있는 눈물과 비판정신에 고개 숙여 경의를 표합니다. 그런
희비극은 세상에 대한 사랑 없이는 어림도 없는 일입니다. 오히려
미술을 아끼기 때문에 비판적인 글이 되었다고 너그럽게 헤아려
주시면 고맙겠습니다.

그런데, 이왕에 쓰려거든 좀 재미있게 써 보자는 생각이 들었습니다.
미술책들이 대체로 어렵고 골치아픈 것 같았거든요.
톰 울프가 쓴 『현대미술의 상실』은 여러 번 읽어도 재미있고
시원합니다. 에프라임 키숀의 『피카소의 달콤한 복수』 또한
통쾌하지요. 존 버거의 명작 『우리 시대의 화가』나 『피카소의
성공과 실패』는 또 어떻습니까. 그 시적이고 쫀득쫀득한 글맛으로
엮어낸 깊은 사상이라니….
우리 미술 동네에도 이처럼 이야기로 풀어낸 미술책이 있었으면
좋겠다는 생각을 오래 전부터 해 왔습니다. 예를 들어 윤범모 교수의
『미술본색』 중에 나오는 「스타가 되는 아주 쉬운 방법─역설적 한국
미술계 비판」 같은 매콤하고 영양가 풍부한 글이 미친 효과는
대단했을 것입니다.
그런 생각을 가지고 이 책을 썼습니다. 재미있게 낄낄거리며 술술
읽고 나면 뭔가 생각할 건더기가 조금은 남는 글, 그런 글을 써
보려고 애썼습니다. 그 동안 극작가로, 언론인으로 일해 온 것이

그런대로 밑천이 된 것 같기도 합니다.

저는 지금 미국에 살고 있습니다. 이른바 재미동포입니다. 한국을
떠난 지 그렁저렁 삼십 년이 훨씬 넘었습니다. 물론 미국에 살면서도
한국 미술계에 대해 애정을 가지고 꾸준히 지켜봤다고는 하지만,
현장에서만 얻을 수 있는 미묘한 냄새와 물컹거리는 실제감을
함께할 수는 없었습니다. 그런 처지에서 한국 미술판에 대해
이러쿵저러쿵하는 글을 쓴다는 것은 자칫 위험한 일일 겁니다.
그러나 반대로 멀리서 차갑게 바라볼 수 있기 때문에 안에서
복닥거리느라 미처 보지 못하거나 놓치는 것을 잡아낼 가능성은
있습니다. 미국이나 다른 나라와 비교해 볼 수도 있고요. 아무쪼록
이 책에서 그런 가능성이 힘을 썼으면 참으로 고맙겠습니다.
쓰고 싶은 것은 많지만, 경쾌한 책을 내 보자는 출판사의 뜻에 따라
짧게 줄였습니다. 그래서 내용이 좀 우멍구멍 들쭉날쭉합니다. 꼭
짚어야 마땅한데 지나친 것도 많고요.
그 동안 펴낸 책들과는 크게 다른 모습의 책을 흔쾌히 출판해 주신
열화당에 머리 숙여 감사드립니다. 울퉁불퉁한 글을 번듯한 책으로
엮어 주신 편집진 여러분과, 책이 나오기까지 글들을 꼼꼼히 읽고
좋은 의견을 준 오랜 벗 이용준에게 바다 건너에서 허리 꺾어 절합니다.
그리고, 얼마 전 갑작스레 세상을 떠나신 어머니 영전에 이 작은 책을
삼가 바칩니다.

이천팔년 뜨거운 여름 미국땅 나성골에서
장소현 삼가 적음.

참고문헌

이 작은 책을 쓰는 동안 많은 책들을 길잡이로 삼았다.
이른바 현대미술에 대해 좀더 많은 것을 알고 싶어하는 독자들을 위해
그 중의 몇 권을 소개한다. 추천도서라고 생각해 주면 되겠다.
외국어로 씌어진 책들은 제외하고, 한국에 나와 있는 책들만 적었다.

저서

고성종 · 고필종 지음, 『도시 환경과 벽화 디자인』, 미진사, 2003.

김문주 지음, 『오윤, 한을 생명의 춤으로』, 민주화운동기념사업회, 2007.

김복영 지음, 『눈과 정신』, 한길아트, 2006.

김영숙 지음, 『나도 타오르고 싶다』, 한길아트, 2001.

김용만 지음, 『이제 국악은 없다』, 한국음악연구소, 1996.

김용범 지음, 『나는 이중섭이다』, 도서출판 다시, 2005.

김용준 지음, 『새 근원수필』, 열화당, 2001.

김원일 지음, 『발견자 피카소』, 동방미디어, 2002.

김종영 지음, 『초월과 창조를 향하여』, 열화당, 2005.

김지하 지음, 『남녘땅 뱃노래』, 두레, 1985.

김해성 지음, 『현대미술을 보는 눈』, 열화당, 1997.

류병학 · 정민영 지음, 『일그러진 우리들의 영웅』, 아침미디어, 2001.

무위당을 기리는 모임 엮음, 『너를 보고 나는 부끄러웠네』, 녹색평론사, 2004.

박삼철 지음, 『왜 공공미술인가』, 학고재, 2006.

박영택 지음, 『예술가로 산다는 것』, 마음산책, 2001.

박정민 지음, 『경매장 가는 길』, 아트북스, 2005.

박정욱 지음, 『거꾸로 서 있는 미술관』, 예담, 2002.

박파랑 지음, 『어떤 그림 좋아하세요?』, 아트북스, 2003.

반이정 지음, 『새빨간 미술의 고백』, 월간미술, 2006.

성완경 지음, 『민중미술 모더니즘 시각문화』, 열화당, 1999.

손철주 지음, 『인생이 그림 같다』, 생각의나무, 2005.

신영복 지음, 『강의—나의 동양고전 독법』, 돌베개, 2004.

신영복 글 그림, 이승혁 · 장지숙 엮음, 『처음처럼』, 랜덤하우스코리아, 2007.

심상용 지음, 『천재는 죽었다』, 아트북스, 2003.

오광수 지음, 『이야기 서양미술, 서양미술 이야기』, 정우사, 1999.

오세권 지음, 『한국미술문화, 현장과 여백』, 이소북, 2003.

유홍준 지음, 『80년대 미술의 현장과 작가들』, 열화당, 1994.

윤범모 지음, 『미술본색』, 개마고원, 2002.

_____ 『한국미술에 삼가 고함』, 현암사, 2005.

이가림 지음, 『미술과 문학의 만남』, 월간미술, 2002.

이규현 지음, 『그림쇼핑』, 공간사, 2006.

이보아 지음, 『루브르는 프랑스 박물관인가』, 민연, 2002.

이석우 지음, 『역사의 들길에서 내가 만난 화가들』, 소나무, 1995.

이아무개 대담 정리, 『무위당 장일순의 노자 이야기』, 삼인, 2003.

이연식 지음, 『위작과 도난의 미술사』, 한길아트, 2008.

이은 지음, 『미술관의 쥐』, 예담, 2007.

이이화 지음, 『허균의 생각』, 뿌리깊은나무, 1980.

임옥상 지음, 『누가 아름다운 세상을 꿈꾸지 않으랴』, 생각의나무, 2000.

장소현 지음, 『거리의 미술』, 열화당, 1997.

정윤아 지음, 『뉴욕 미술의 발견』, 아트북스, 2003.

조영남 지음, 『현대인도 못 알아먹는 현대미술』, 한길사, 2007.

조용훈 지음, 『탐미의 시대』, 효형출판, 2001.

_____ 『요절』, 효형출판, 2002.

조이한 지음, 『위험한 그림의 미술사』, 웅진닷컴, 2002.

진중권 지음, 『미학 오디세이』, 새길, 1994.

차미례 지음, 『미술에세이』, 문이당, 1991.

최민 · 성완경 편집, 『시각과 언어 1—산업사회와 미술』, 열화당, 1997.

_____ 『시각과 언어 2—한국현대미술과 비평』, 열화당, 1994.

최성현 엮음, 『좁쌀 한 알』, 도솔, 2004.

최영미 지음, 『화가의 우연한 시선』, 돌베개, 2002.

최형순 지음, 『현대미술을 위한 변명』, 해토, 2003.

한운성 지음, 『환쟁이 송(頌)』, 태학사, 2006.

한젬마 지음, 『그림 읽어주는 여자』, 명진출판, 1999.

허경진 지음, 『허균』, 평민사, 1983.

_____ 『허균 평전』, 돌베개, 2002.

현실과 발언 엮음, 『현실과 발언』, 열화당, 1994.

역서

구치키 유리코 지음, 장민주 옮김, 『도둑맞은 베르메르』, 눌와, 2006.

다카시나 슈지 지음, 김영순 옮김, 『미의 사색가들』, 학고재, 2005.

단 프랑크 지음, 박철화 옮김, 『보엠』, 이끌리오, 2000.

드뤼으 라 로셸 지음, 이연행 옮김, 『젊은 날의 반 고흐』, 민음사, 1990.

마이클 피츠제럴드 지음, 이혜원 옮김, 『피카소 만들기』, 다빈치, 2002.

마크 애론슨 지음, 장석봉 옮김, 『도발』, 이후, 2002.

블라디슬로 타트르키비츠 지음, 김채현 옮김, 『예술개념의 역사』, 열화당, 1998.

빈센트 반 고흐 지음, 박은영 옮김, 『반 고흐, 우정의 대화』, 예담, 2001.

_____ 신성림 옮김, 『반 고흐, 영혼의 편지』, 예담, 2005.

서머셋 몸 지음, 김문주 옮김, 『달과 6펜스』, 홍신문화사, 1992.

수전 손택 지음, 이민아 옮김, 『해석에 반대한다』, 이후, 2002.

아카세가와 겐페이 지음, 장민주 옮김, 『나의 명화읽기』, 눌와, 2006.

앙리 퀴에르 지음, 양녕자 옮김, 『화가와 정원사』, 강, 2002.

에드워드 돌닉 지음, 최필원 옮김, 『사라진 명화들』, 마로니에북스, 2007.

에이 로쿠스케 지음, 양은숙 옮김, 『아름다운 외길, 장인』, 지훈, 2005.

에프라임 키숀 지음, 반성완 옮김, 『피카소의 달콤한 복수』, 마음산책, 2007.

이언 피어스 지음, 김홍숙 옮김, 『초상화 살인』, 서해문집, 2007.

존 버거 지음, 박홍규 옮김, 『피카소의 성공과 실패』, 아트북스, 2003.

_____ 강수정 옮김, 『우리 시대의 화가』, 열화당, 2005.

지젤 프로인트 지음, 성완경 옮김, 『사진과 사회』, 홍성사, 1978.

카트린느 미이예 지음, 김효선 옮김, 『드니즈 르네와의 대화』, 시공사, 2001.

톰 울프 지음, 박순철 옮김, 『현대미술의 상실』, 열화당, 1997.

피로시카 도시 지음, 김정근 · 조이한 옮김, 『이 그림은 왜 비쌀까』,

　웅진지식하우스, 2007.

헥토르 펠리치아노 지음, 한기찬 옮김, 『사라진 미술관』, 금호문화, 1998.

장소현(張素賢)은 서울대학교 미술대학과 일본 와세다대학교
대학원(동양미술사 전공)을 졸업했고, 지금은 미국 로스앤젤레스
한인사회에서 극작가, 동네신문 발행인, 시인, 라디오방송 진행자 등으로
활동하고 있는 자칭 '문화잡화상'이다. 그 동안 펴낸 책으로는,
시집『서울시 나성구』『하나됨 굿』『널문리 또랑광대』, 희곡집『서울 말뚝이』
『김치국씨 환장하다』, 소설집『황영감』, 꽁트집『꽁트 아메리카』등이 있고,
「서울 말뚝이」「한네의 승천」(각색)「춤추는 말뚝이」「사막에 달뜨면」
「김치국씨 환장하다」「오! 마미」등 삼십여 편의 희곡이 한국과 미국에서
공연되었다. 미술 관련 저서로는『동물의 미술』『거리의 미술』
『툴루즈 로트렉』『에드바르트 뭉크』『아메데오 모딜리아니』등이 있고,
역서로는『중국미술사』『예술가의 운명』등이 있다.

2림이 2립다 —— 웃음과 풍자로 엮은 현대미술 이야기 장소현

초판1쇄 발행 2008년 9월 1일 초판2쇄 발행 2009년 8월 1일
발행인 李起雄 발행처 悅話堂
경기도 파주시 교하읍 문발리 520-10 파주출판도시
전화 031-955-7000 팩스 031-955-7010 www.youlhwadang.co.kr yhdp@youlhwadang.co.kr
등록번호 제10-74호 등록일자 1971년 7월 2일
편집 조윤형 배성은 북 디자인 공미경 인쇄 및 제책 (주)상지사피앤비
Whimsical View of Art Today ⓒ 2008 by Chang, So Hyun Printed in Korea

* 값은 뒤표지에 있습니다.

ISBN 978-89-301-0338-1
이 도서의 국립중앙도서관 출판시도서목록(CIP)은 e-CIP 홈페이지
(http://www.nl.go.kr/ecip)에서 이용하실 수 있습니다.(CIP제어번호: CIP2008002446)